国家出版基金项目
NATIONAL PUBLICATION FOUNDATION

黄慎全集

山水画

海峡出版发行集团 | 福建美术出版社
THE STRAITS PUBLISHING & DISTRIBUTING GROUP | FUJIAN FINE ARTS PUBLISHING HOUSE

图版

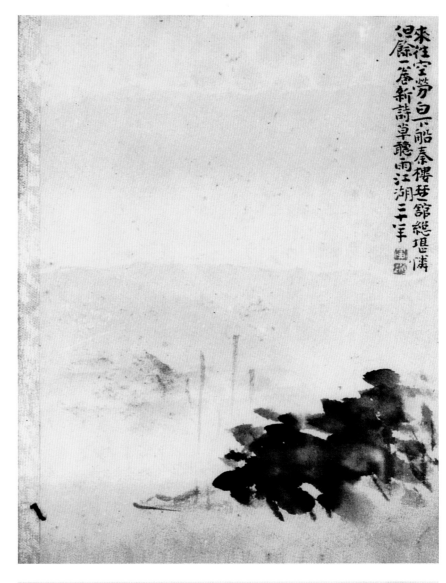

写生山水册十二帧之一——江干晓雾图

纸本　水墨　约雍正初年作（一七二七）

20cm×14cm

上海朵云轩藏

钤印：黄（白）、慎（白）联珠印

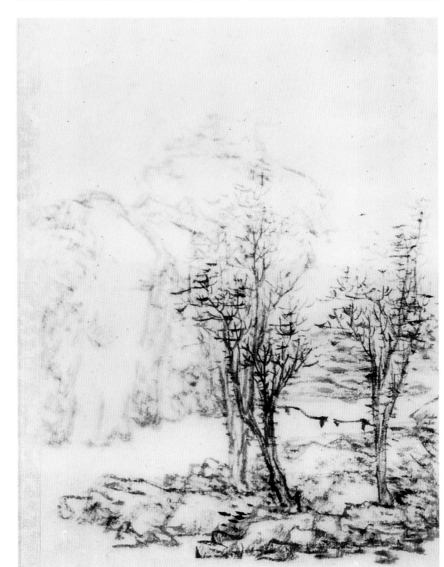

写生山水册十二帧之二——寒林秋涧图

纸本　水墨　约雍正初年作（一七二七）

20cm×14cm

上海朵云轩藏

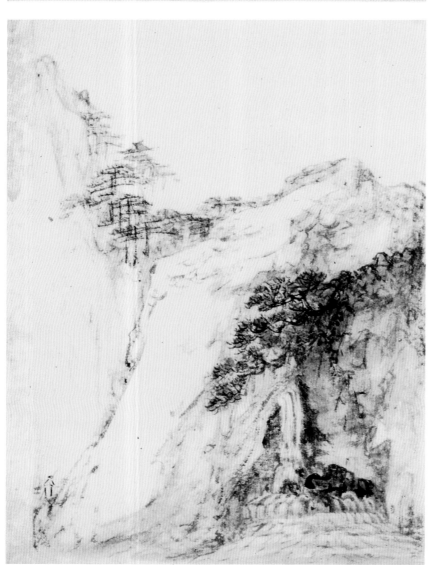

写生山水册十二帧之三——策杖山行图

纸本　水墨　雍正初年作（一七二七年顷）

20cm×14cm

上海朵云轩藏

写生山水册十二帧之四——杖腰登山图

纸本　水墨　雍正初年作（一七二七年顷）

20cm×14cm

上海朵云轩藏

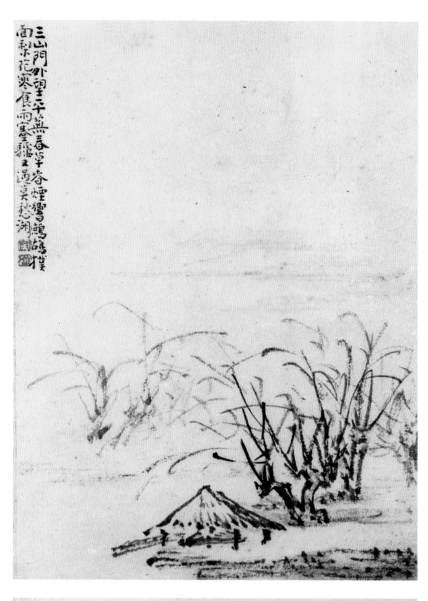

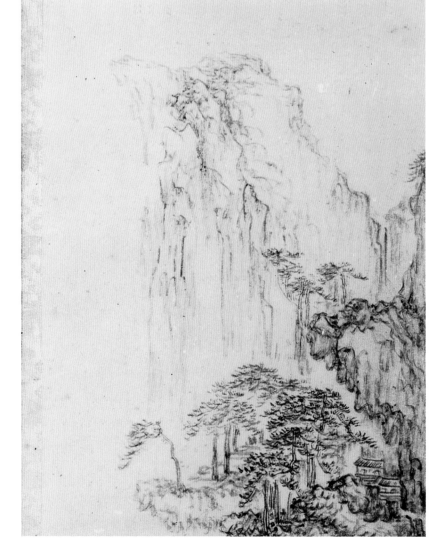

写生山水册十二帧之五——茅亭野渚图

纸本　水墨　雍正初年作（一七二七年顷）

20cm×14cm

上海朵云轩藏

钤印：黄（白）、慎（白）联珠印

写生山水册十二帧之六——山谷精舍图

纸本　水墨　雍正初年作（一七二七年顷）

20cm×14cm

上海朵云轩藏

写生山水册十二帧之七——岩麓泊舟图

纸本　水墨　雍正初年作（一七二七年顷）

20cm×14cm

上海朵云轩藏

钤印：黄（白）、慎（白）联珠印

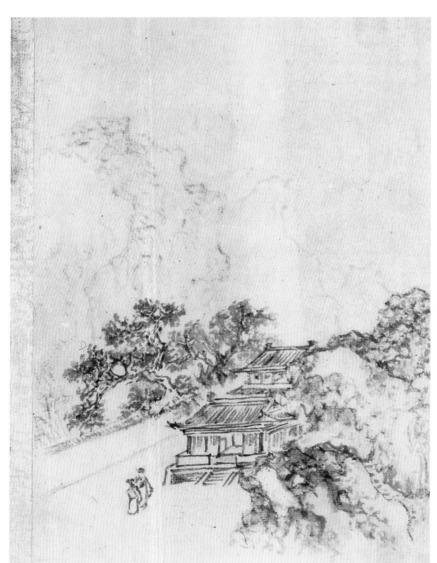

写生山水册十二帧之八——萧寺步月图

纸本　水墨　雍正初年作（一七二七年顷）

20cm×14cm

上海朵云轩藏

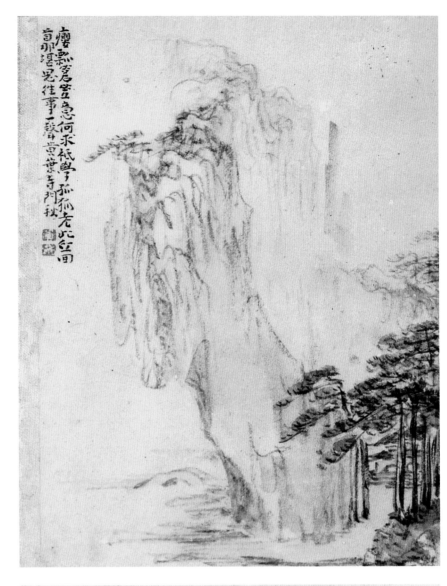

写生山水册十二帧之九——松阴书屋图

纸本 水墨 雍正初年作（一七二七年顷）

20cm×14cm

上海朵云轩藏

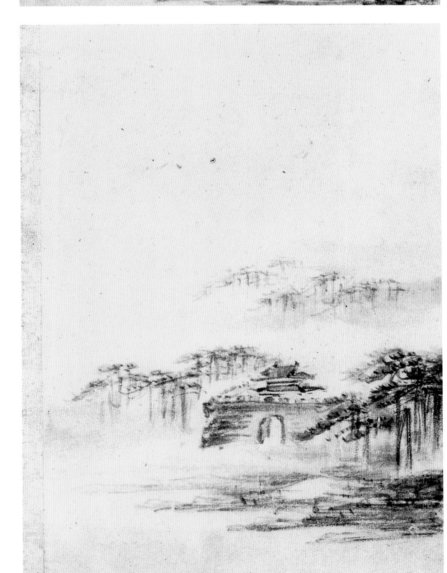

写生山水册十二帧之十一——江城晓色图

纸本 水墨 雍正初年作（一七二七年顷）

20cm×14cm

上海朵云轩藏

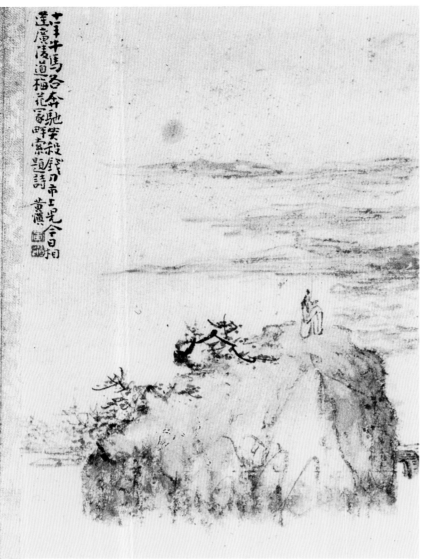

写生山水册十二帧之十一——梅冈话旧图

纸本　水墨　雍正初年作（一七二七年顷）

20cm×14cm

上海朵云轩藏

款识：黄慎

钤印：黄（白）、慎（白）联珠印

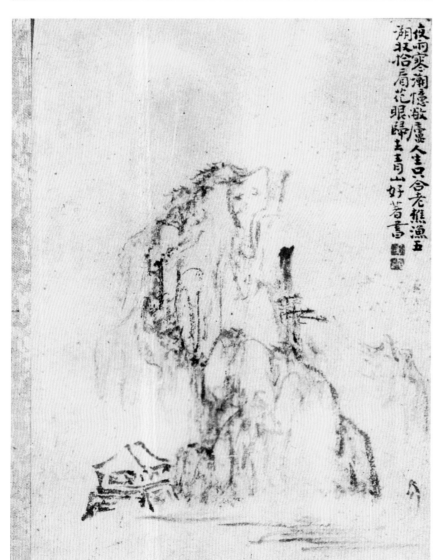

写生山水册十二帧之十二——归隐故庐图

纸本　水墨　雍正初年作（一七二七年顷）

20cm×14cm

上海朵云轩藏

钤印：黄（白）、慎（白）联珠印

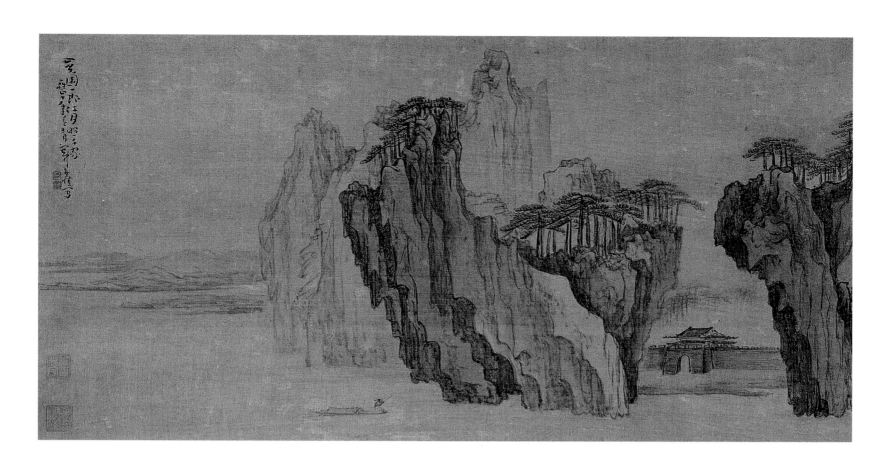

行舟浔阳城图

横幅　雍正十年正月（一七三二）

30.8cm×59.5cm

中国嘉德拍卖公司二〇〇五年春季影印

款识：雍正十年春王月，闽中黄慎写。

钤印：臣（朱）、慎（白）联珠印

释文：山光围一郡，江月照千家。

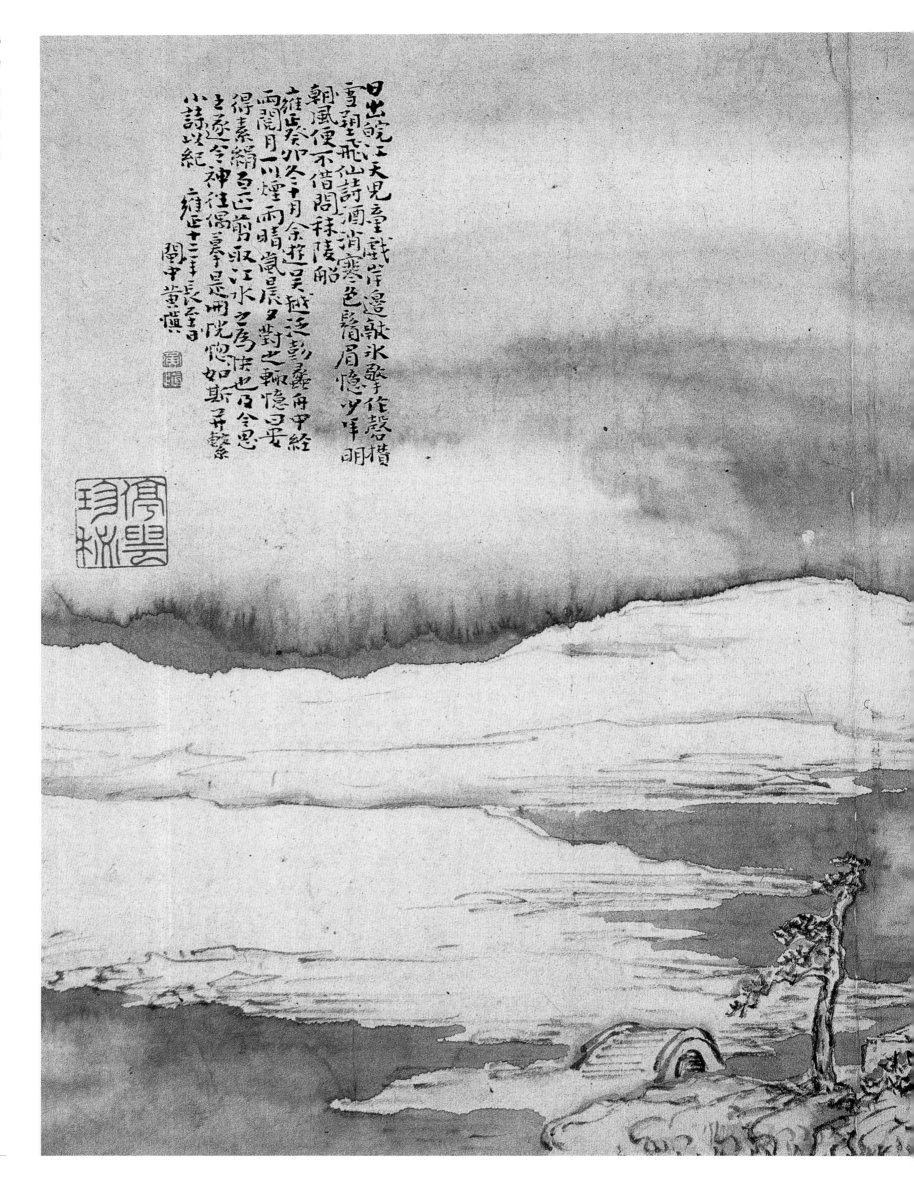

日出皖江天見虛室戲岸邊就冰凌于作磬懸
雪翅飛飛仙詩酒消寒色暗眉憶少年明
朝風便不借問秣陵船
雍正癸卯冬十月余將遊吳越遂彭蠡兩甲經
兩見虛月一川煙雨晴嵐晨夕對之輒憶吳要
得素絹自己剪取江水之層快也今思
之逐令神往偶畫拳是州阮惚如斯幷繫
小詩以紀　雍正十二年長至日
　　　　閩中黃慎

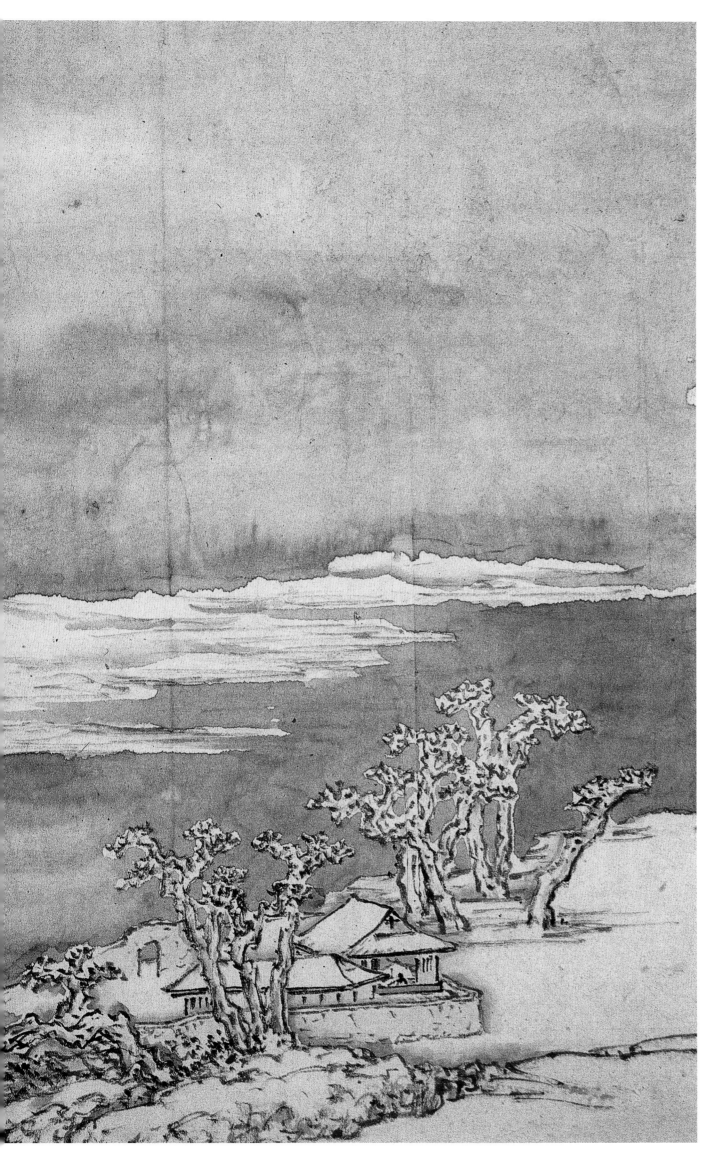

江村雪霁图

册　纸本　设色　雍正十二年长至（一七三四）

31cm×43.5cm

广东省博物馆藏

款识：雍正十二年夏至日，闽中黄慎。

钤印：黄（白）、慎（白）联珠印

释文：日出皖江天，儿童戏岸边。敲冰擎作磬，攒雪塑飞仙。诗酒消寒色，须眉忆少年。明朝风便不？借问秣陵船。雍正癸卯冬十月，余游吴越，泛彭蠡，舟中经两阅月。一川烟雨晴岚，晨夕对之，辄忆曰：「安得素绢百匹剪取江水之为快也！」及今思之，遂令神往。偶摹是册，恍惚如斯。并系小诗以纪。

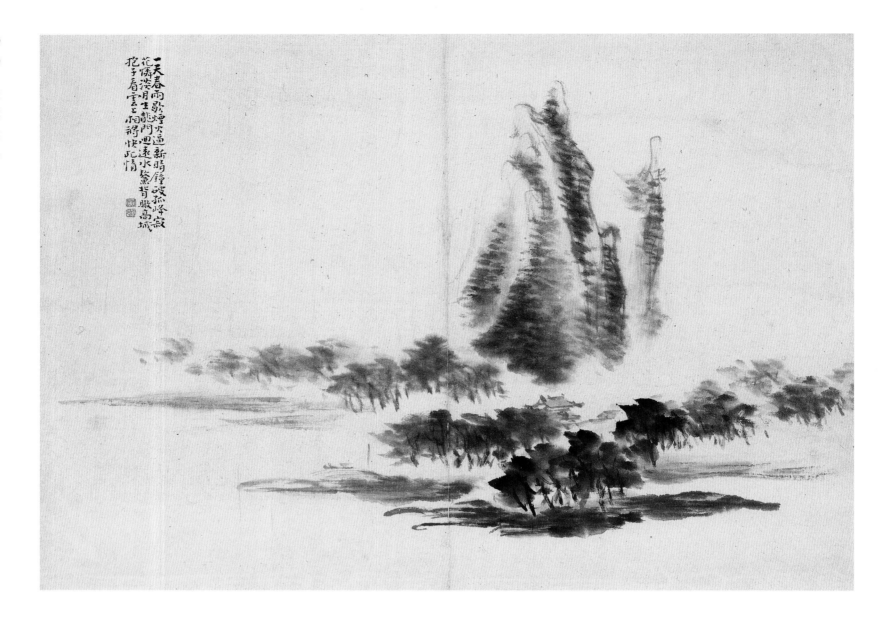

江城烟雨图

册　纸本　水墨

雍正十二年夏至（一七三四）

31cm×43.5cm

广东省博物馆藏

钤印：黄（白）、慎（白）联珠印

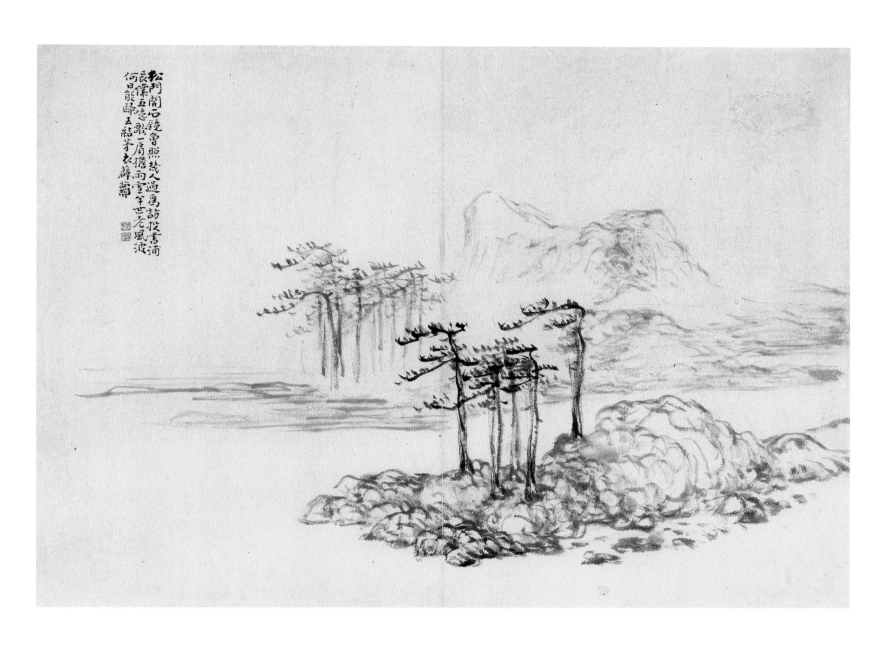

溪山秋树图

册　纸本　墨笔

雍正十二年夏至（一七三四）

31cm×43.5cm

广东省博物馆藏

钤印：黄（白）、慎（白）联珠印

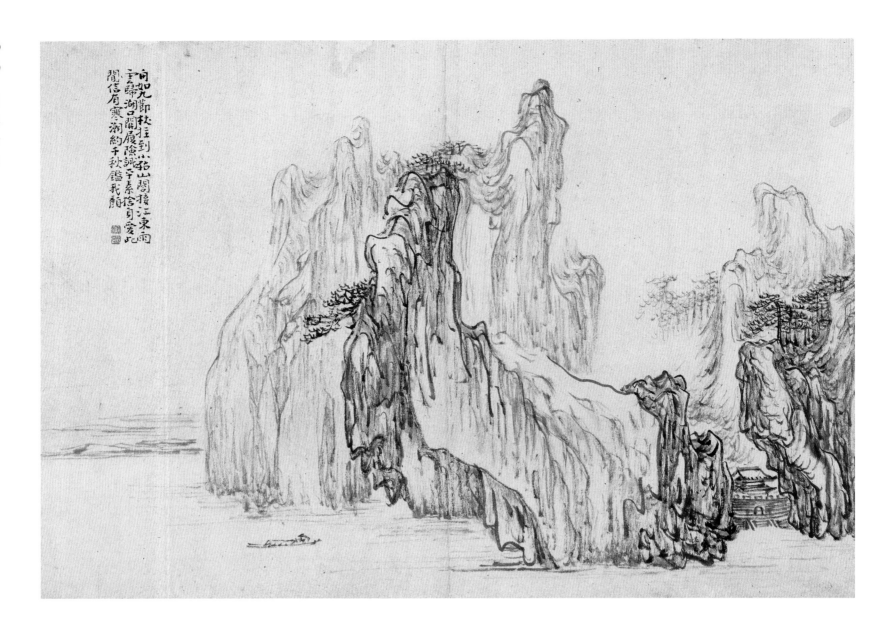

舟行小姑山图

册 纸本 墨笔

雍正十二年夏至（一七三四）

31cm×43.5cm

广东省博物馆藏

钤印：黄（白）、慎（白）联珠印

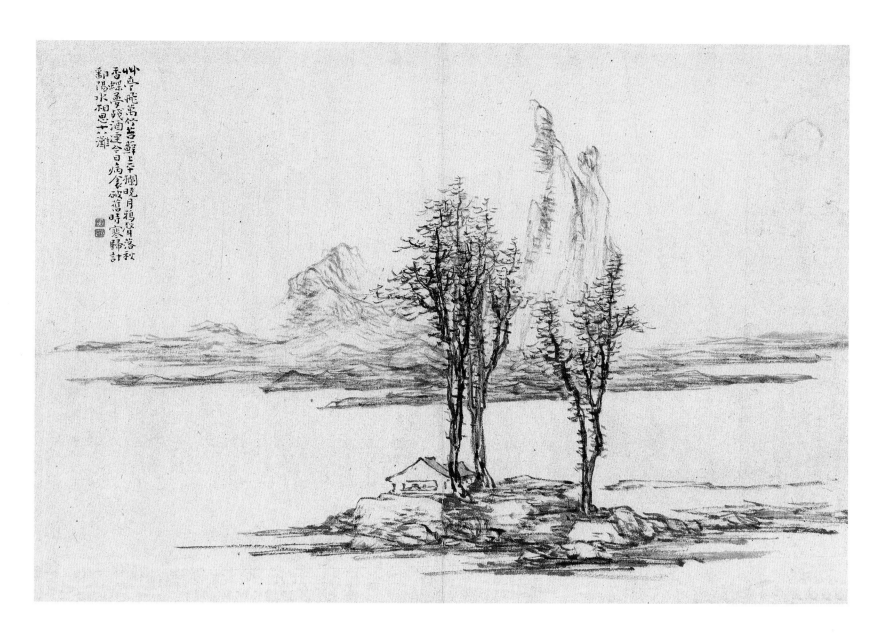

溪山别馆图

册　纸本　墨笔

雍正十二年夏至（一七三四）

31cm×43.5cm

广东省博物馆藏

钤印：黄（白）、慎（白）联珠印

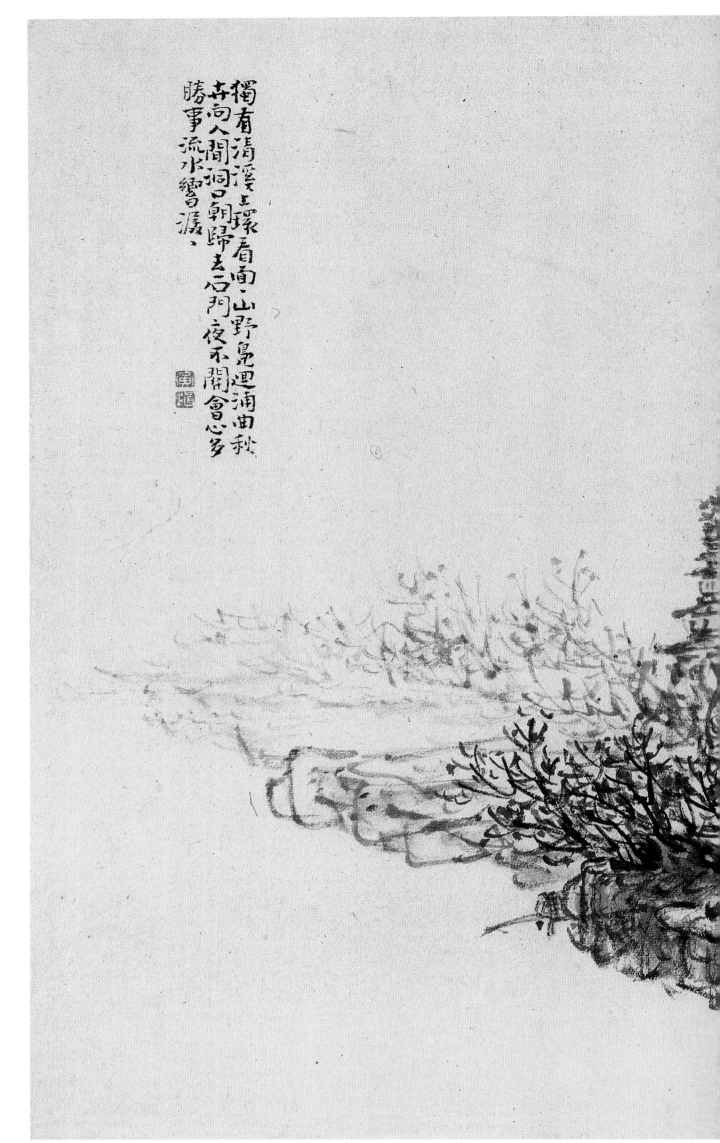

溪山古村图

册　纸本　设色　雍正十二年夏至（一七三四）

31cm×43.5cm

广东省博物馆藏

钤印：黄（白）、慎（白）联珠印

独有清溪玉环看真。山野息迎浦曲秋
去向人間。洞门朝归去石門夜不閉含心多
勝事流水響晋渡、

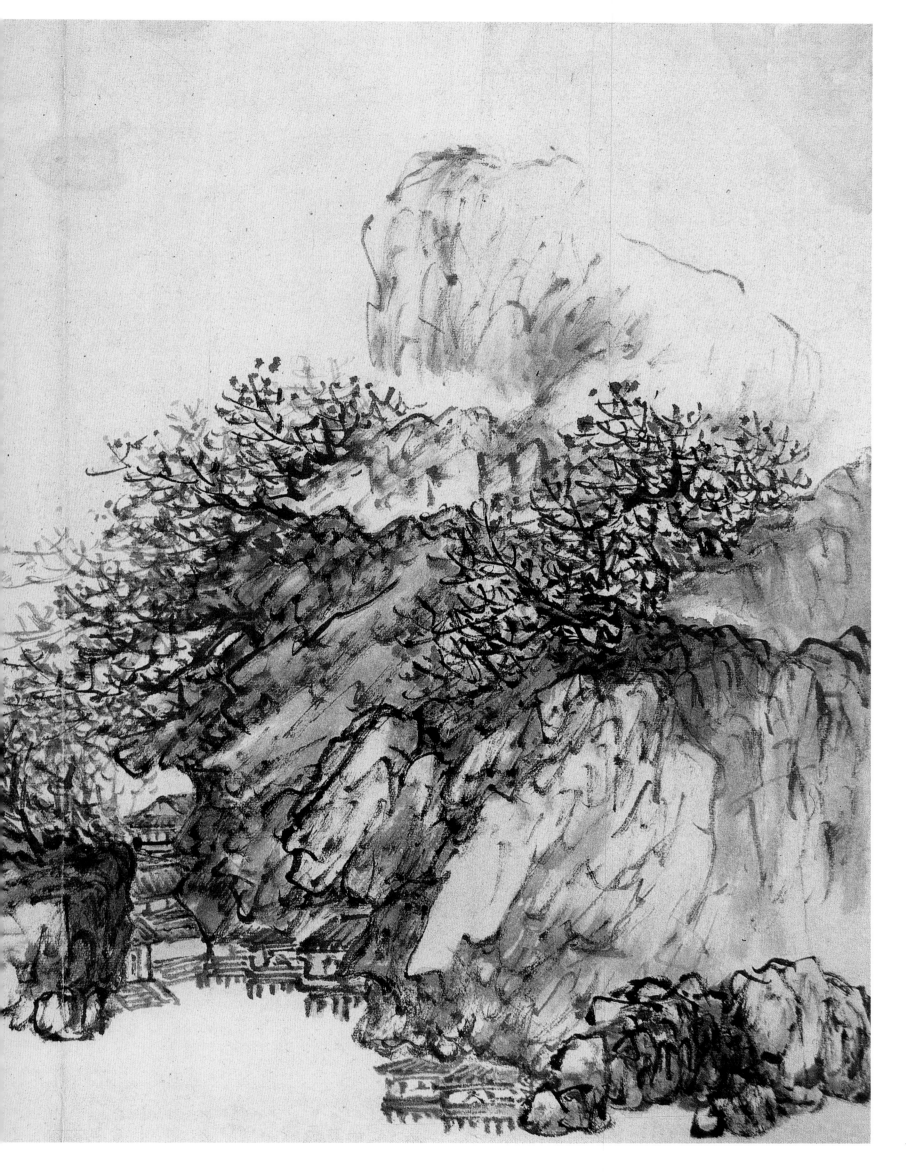

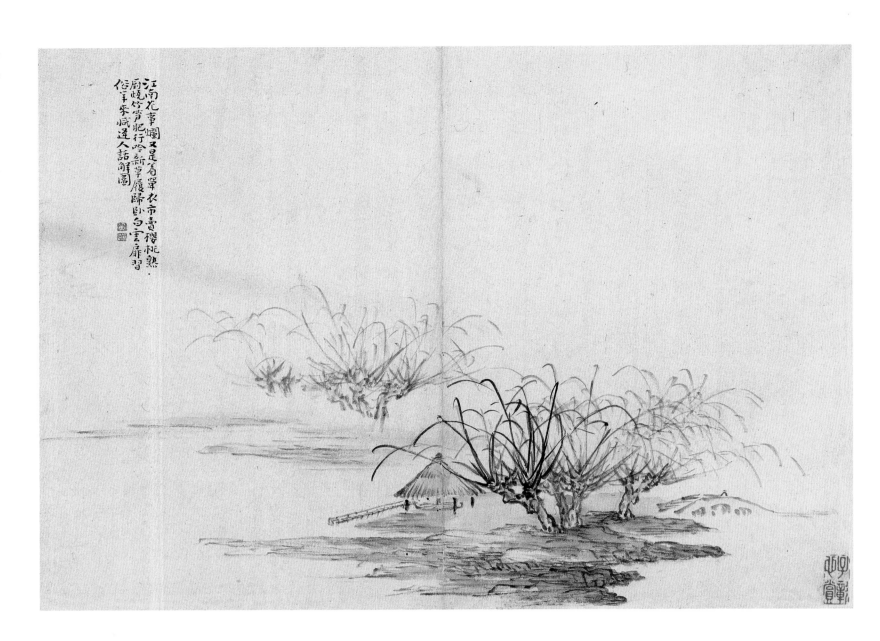

江南花事闹又是看罗衣市卖樱桃熟
闲烧竹宵肥行吟新脱屐归卧白云扉雪
仿千家岁进人话前圆

柳溪古亭图

册　纸本　设色

雍正十二年夏至（一七三四）

31cm×43.5cm

广东省博物馆藏

钤印：黄（白）、慎（白）联珠印

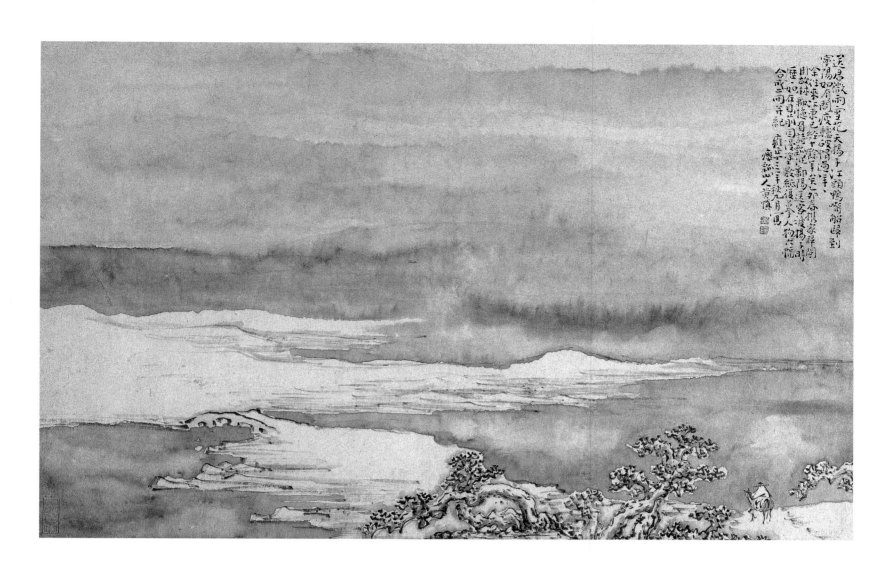

驴雪行旅图

册　纸本　设色

雍正十三年九月（一七三五）

27.9cm×44.5cm

故宫博物院藏

款识：雍正十三年秋九月写，瘿瓢山人黄慎。

钤印：黄（白）、慎（白）联珠印

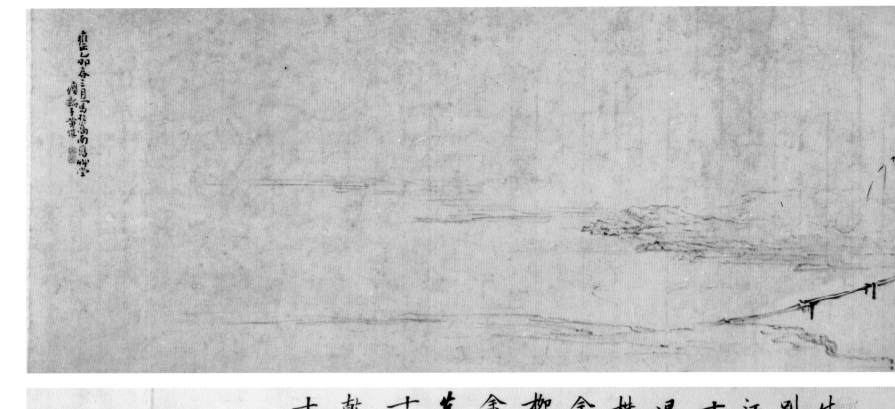

雍正乙卯春三月寫於富南蘧笻堂
癭瓢子黃慎

生長 白門前 沙照秦淮水借問
別離人攀折何時已余戊戊
江南作也廬颿先生客維揚三
十餘年傷春傷秋頗頗古人
退兩老于致湖之上門前柳毀
株茶煙禪欄臥病堂時戌摧
今懺替行吟淚下平生作秋
柳圖家多是卷乃其真遠
余學不及之兩此景與之齊矣
先生于余有洞源余見時八
十餘歲為耳聲賢髮敁白
乾隆四十七年十月九日浣雲居
士謙尊跋于紅葉山莊 病下晚 秋宇

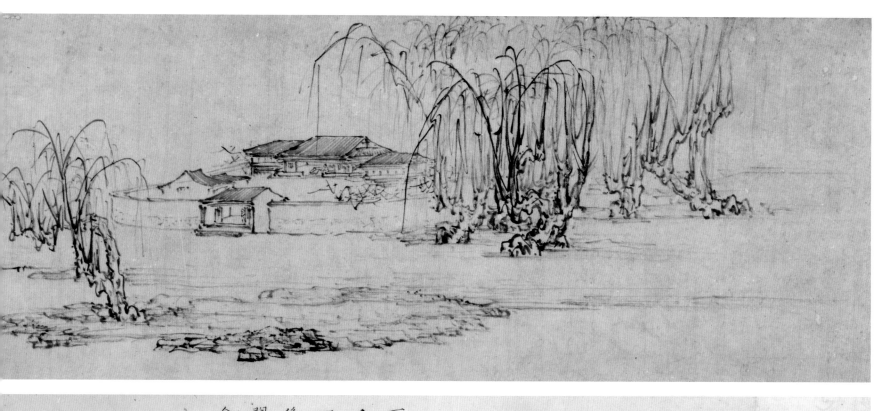

丁酉容江南結廬石頭城之白鷺洲廬後
手植垂柳數枝庚子成陰柔條橋柂冬初
買棹蝉燻不無離別之感因成一
絕云茅簷相倚伴黃昏旖旎多情長白
門慎悴想因離別苦春明見畫總銷魂
今見此卷風景依然因題淺於淡

壬寅褉露後九日題於話雨堂之攬秀閣青原居士陰東林

其二云垂楊垂柳
古神京枒目萬范
見遠城老去依然
縮離別一枝猶向
馬頭橫素縱附記

秋柳詩以阮亭先生為第一論者謂如初寫黃
庭恰好處後來名作皆不能及歲甲午從暨
溪友人聞見偶記見絕句云晚風殘月蕭瑟寒
到江南郭外村不知誰氏作相其風致應不減
殘照白風下也士寅早冬閱瘐黝老八橫卷因
誌而書之弐云蘇州人作尚有其二章賢相

杨柳庄院图（又名《柳坞图》）

卷　纸本　墨笔

雍正十三年三月（一七三五）

31.3cm×150cm

日本东京国立博物馆藏

款识：雍正乙卯春三月，写于嵩南旧草堂。

钤印：黄（朱）、慎（白）联珠印

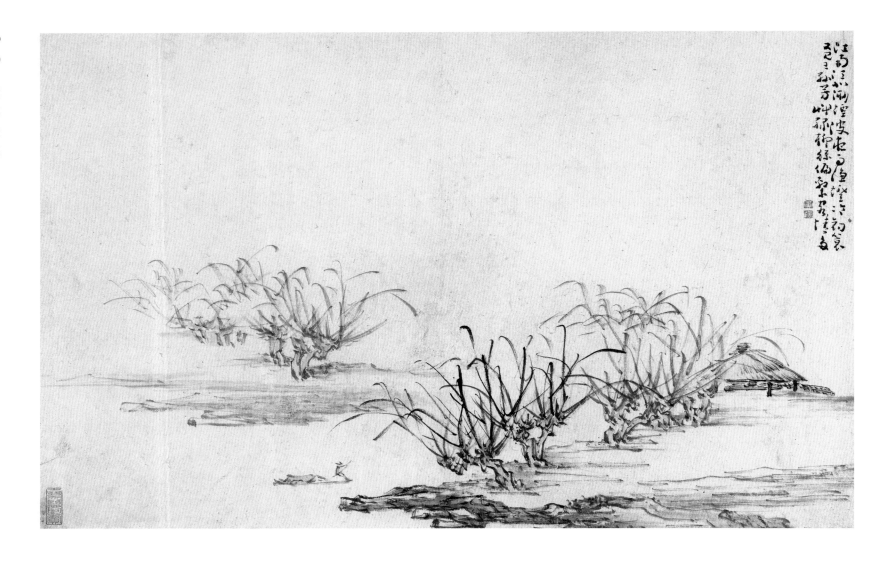

柳溪行舟图

册　纸本　墨笔

雍正十三年九月（一七三五）

27.9cm×44.5cm

故宫博物院藏

钤印：黄（白）、慎（白）联珠印

释文：江南江北渺烟波，夜雨渔灯冷钓蓑。
又见王孙芳草绿，柳丝偏系客情多。

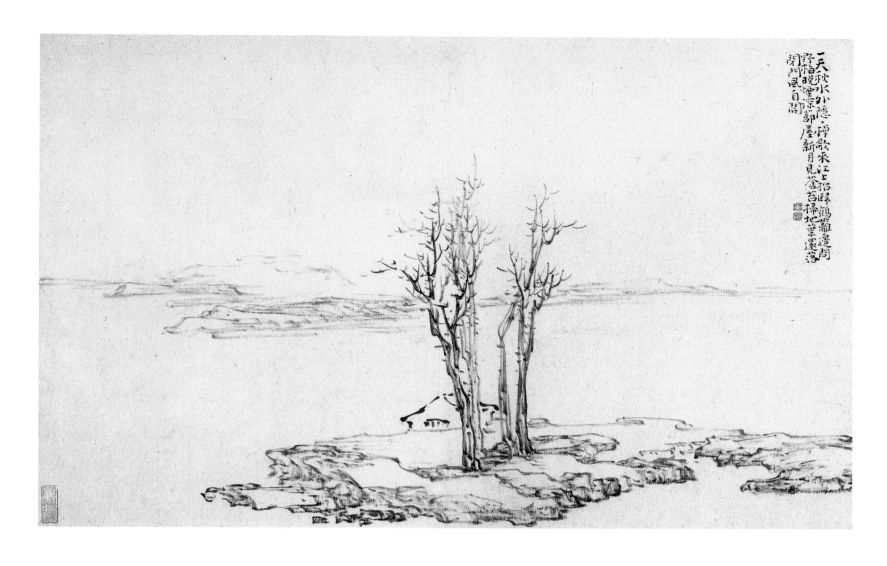

溪亭秋树图

册　纸本　墨笔

雍正十三年九月（一七三五）

27.9cm×44.5cm

故宫博物院藏

钤印：黄（白）、慎（白）联珠印

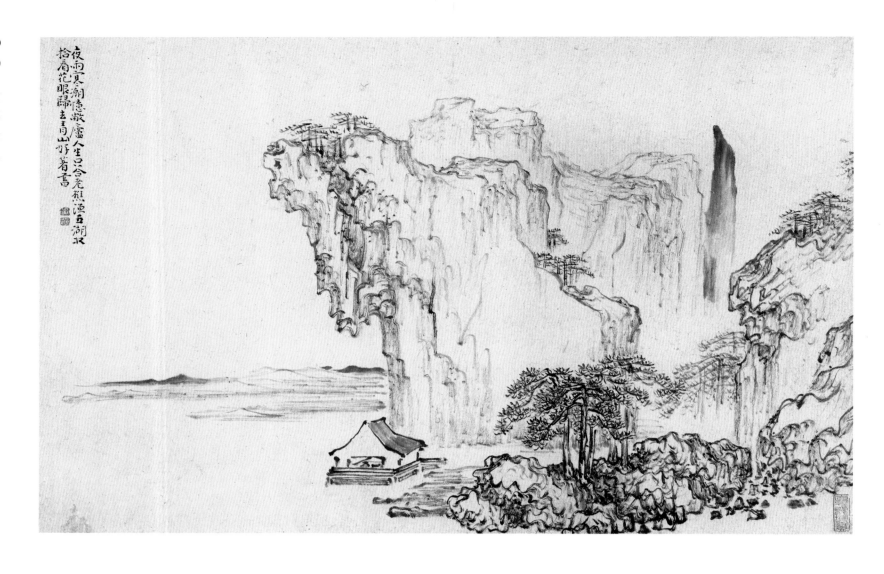

夜雨寒潮憶嚴瀘人生已合老煙瀘且湖水
拾眉花眼歸去司馬好著書

溪山別馆图

册　纸本　墨笔

雍正十三年九月（一七三五）

27.9cm×44.5cm

故宫博物院藏

钤印：黄（白）、慎（白）联珠印

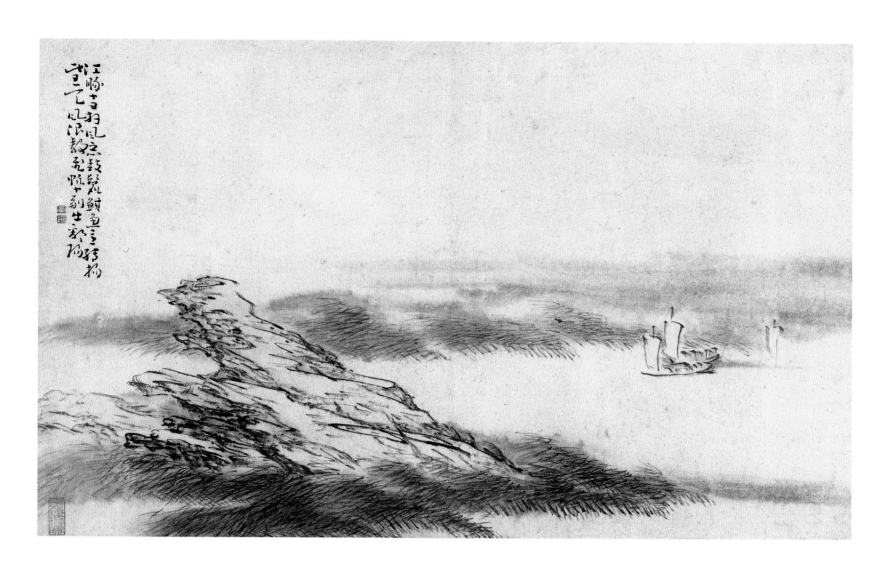

鄱湖飞帆图

册 纸本 设色

雍正十三年九月（一七三五）

27.9cm×44.5cm

故宫博物院藏

钤印：黄（白）、慎（白）联珠印

释文：江豚十日狂风恶，鼓鬣鲥鱼意转扬。

此日一天风浪静，飞帆十副出鄱阳。

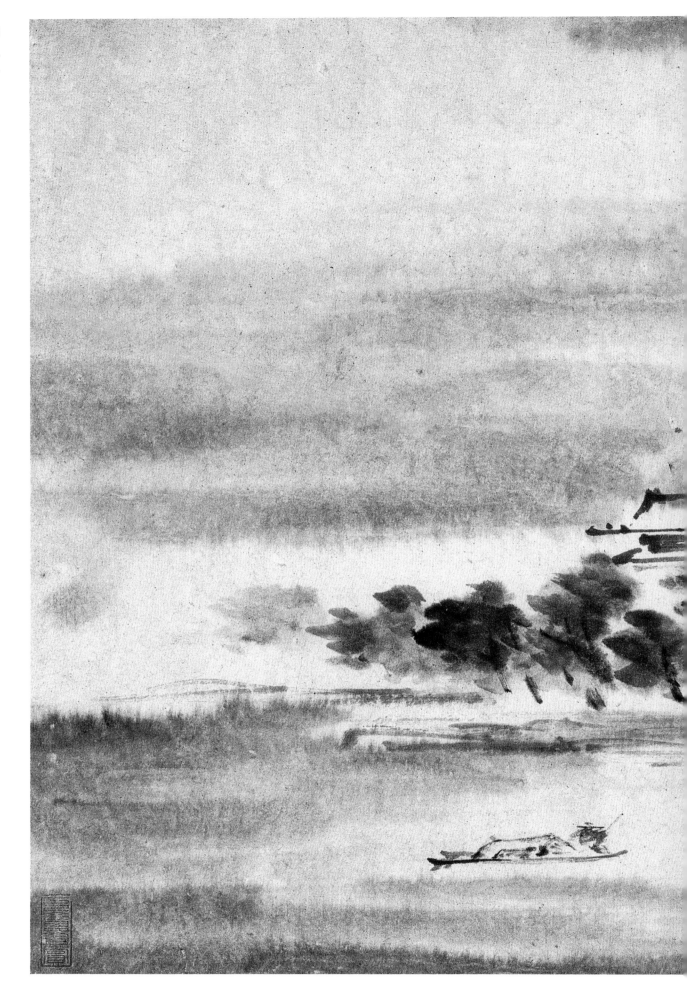

风雨行舟图

册　纸本　墨笔　雍正十三年九月（一七三五）

27.9cm×44.5cm

故宫博物院藏

钤印：黄（白）、慎（白）联珠印

释文：来往空劳白下船，秦楼楚馆总堪怜。但余一卷新诗草，听雨江湖二十年。

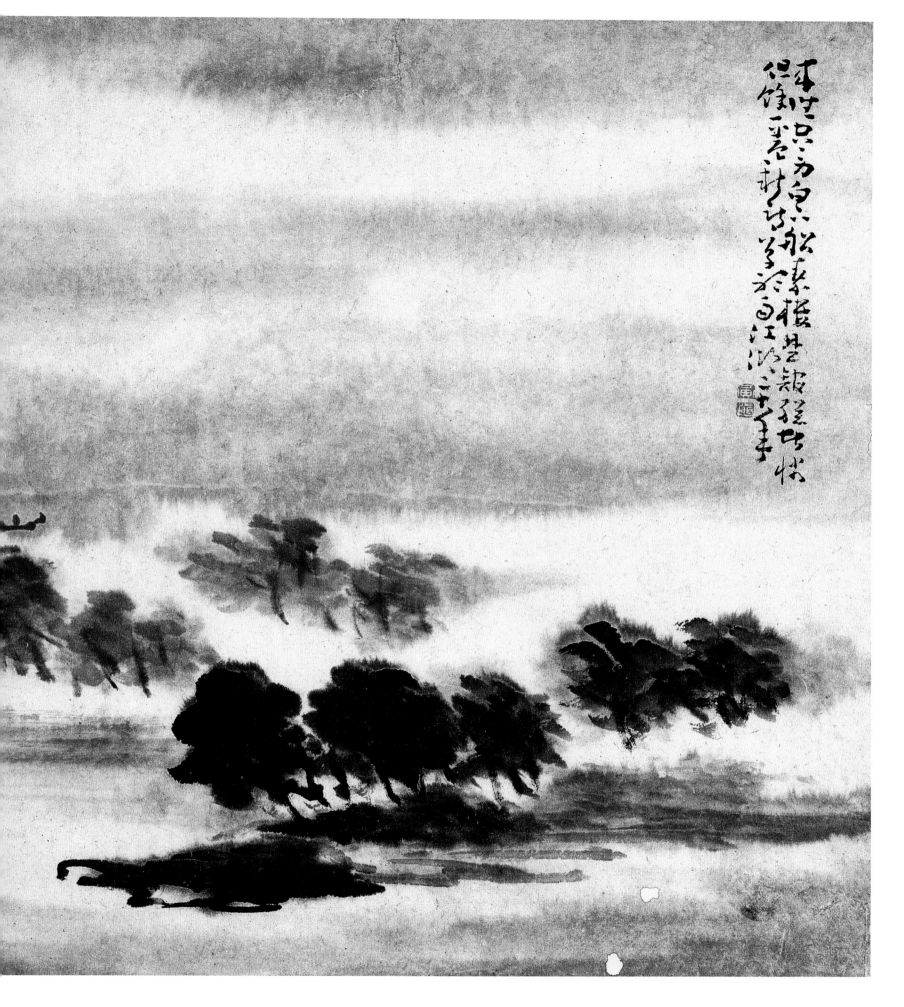

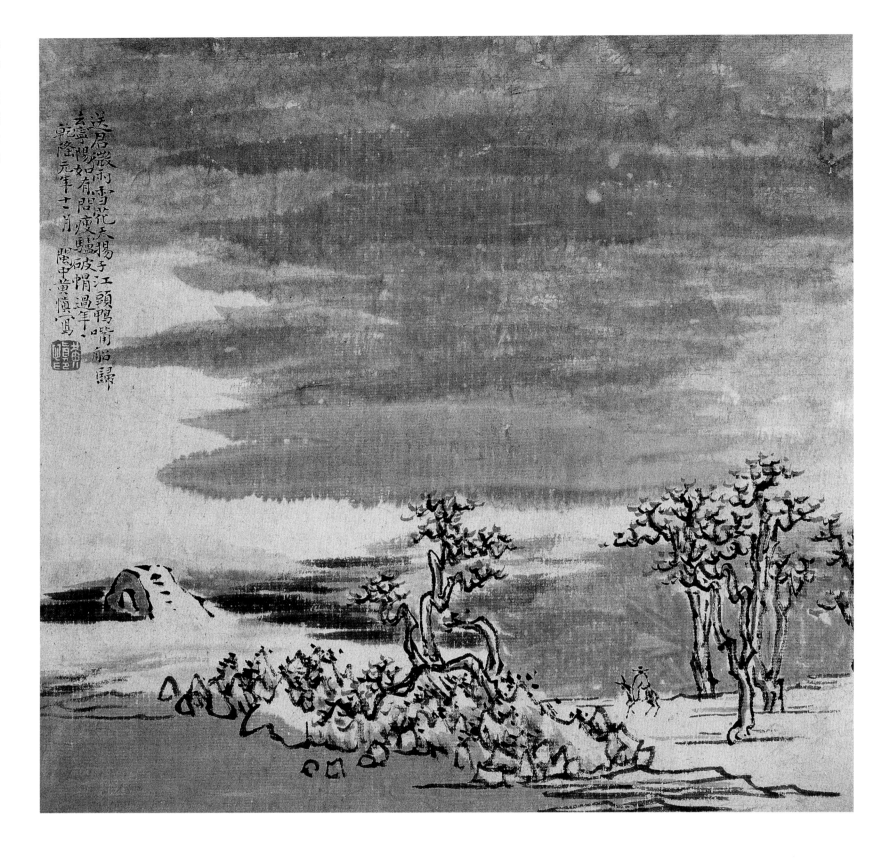

送君微雨雪花天，扬子江头鸭嘴船。归去宁阳如有问，瘦驴破帽过年年。乾隆元年十二月，闽中黄慎写。

雪溪策驴图

册　纸本　墨笔

乾隆元年十一月（一七三六）

32.1cm×32.2cm

无锡市博物馆藏

款识：乾隆元年十二月，闽中黄慎写。

钤印：黄慎印（白）

释文：送君微雨雪花天，扬子江头鸭嘴船。归去宁阳如有问，疲驴破帽过年年。

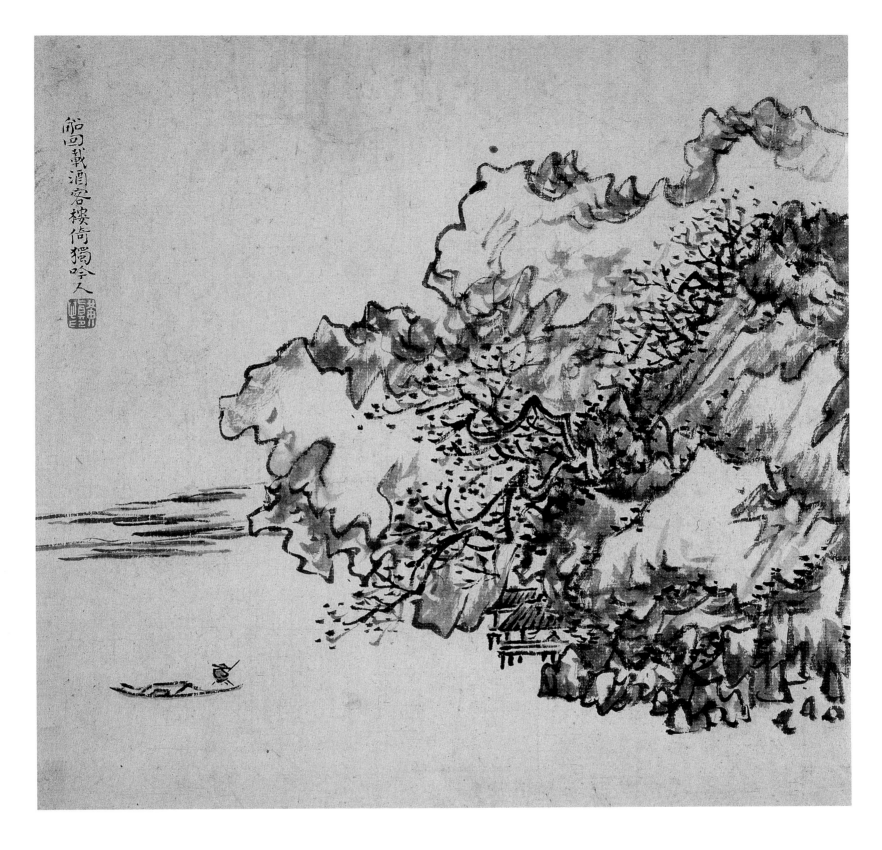

船回載酒客楼倚独吟人

山楼候棹图

册　纸本　墨笔

乾隆元年十一月（一七三六）

32.1cm×32.2cm

无锡市博物馆藏

钤印：黄慎印（白）

释文：船回载酒客，楼倚独吟人。

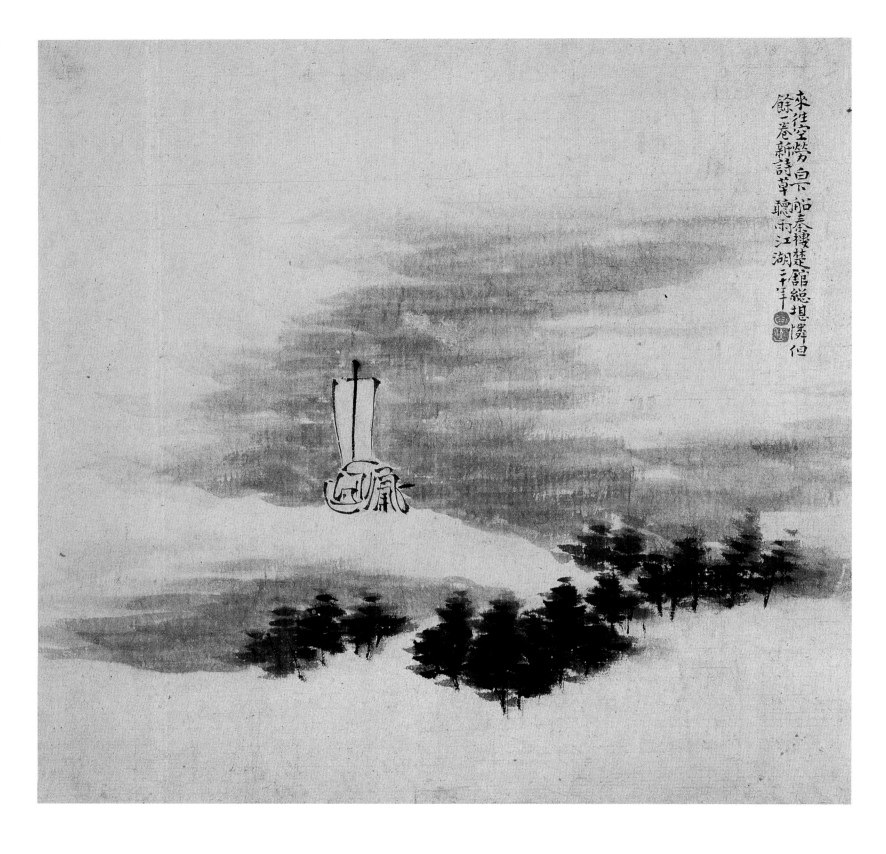

来往空劳白下船，秦楼楚馆总堪怜。但余一卷新诗草，听雨江湖二十年。

孤帆烟雨图

册　纸本　墨笔

乾隆元年十一月（一七三六）

32.1cm×32.2cm

无锡市博物馆藏

钤印：黄（白）、慎（白）

释文：来往空劳白下船，秦楼楚馆总堪怜。但余一卷新诗草，听雨江湖二十年。

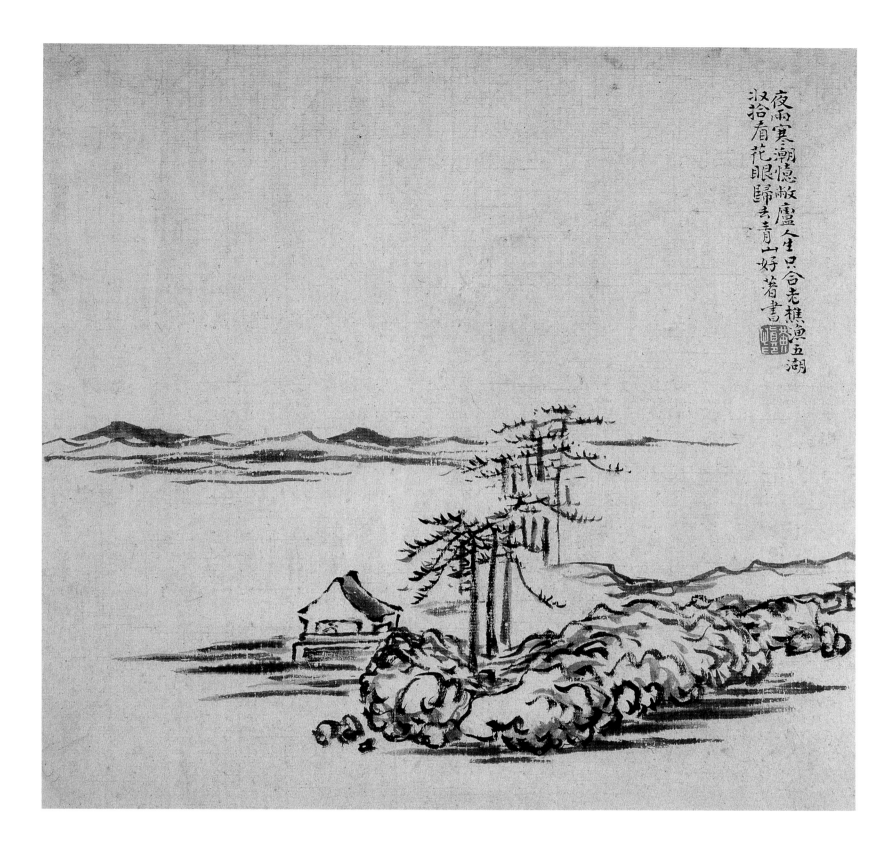

夜雨寒潮憶敝廬人生只合老樵渔五湖
收拾看花眼歸去青山好著書

溪亭憩望图

册　纸本　墨笔

乾隆元年十一月（一七三六）

32.1cm×32.2cm

无锡市博物馆藏

钤印：黄慎印（白）

释文：夜雨寒潮忆敝庐，人生只合老樵渔。
五湖收拾看花眼，归去青山好著书。

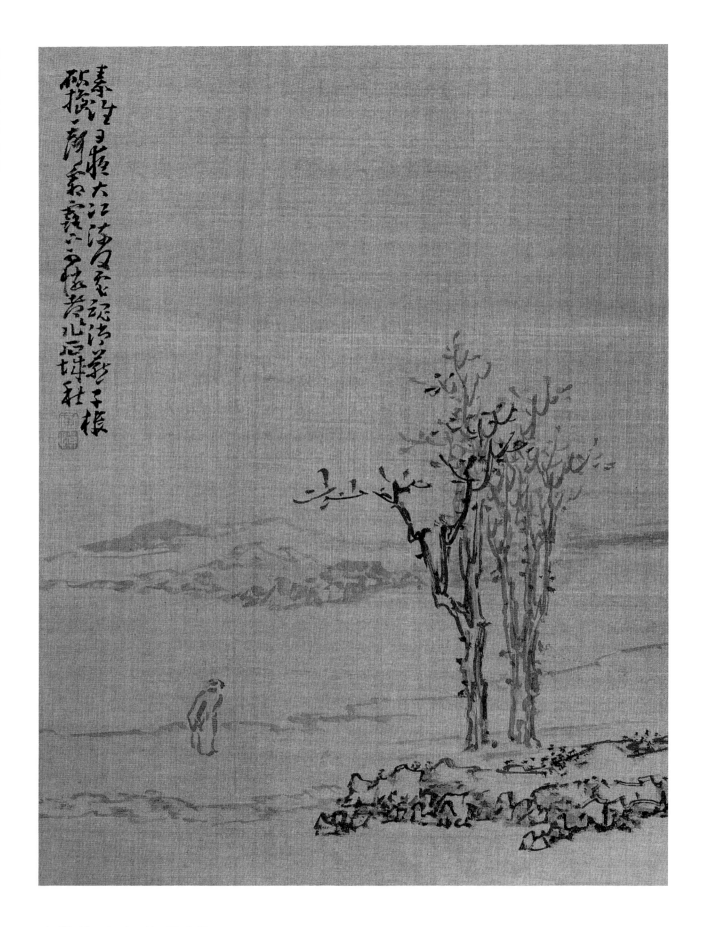

秋江徙倚图

册　绢本　墨笔

乾隆二年三月（一七三七）

33.5cm×24cm

广东省博物馆藏

钤印：黄（白）、慎（白）联珠印

释文：秦淮日夜大江流，何处魂消燕子楼。砧杵一声霜露下，可怜都作石城秋。

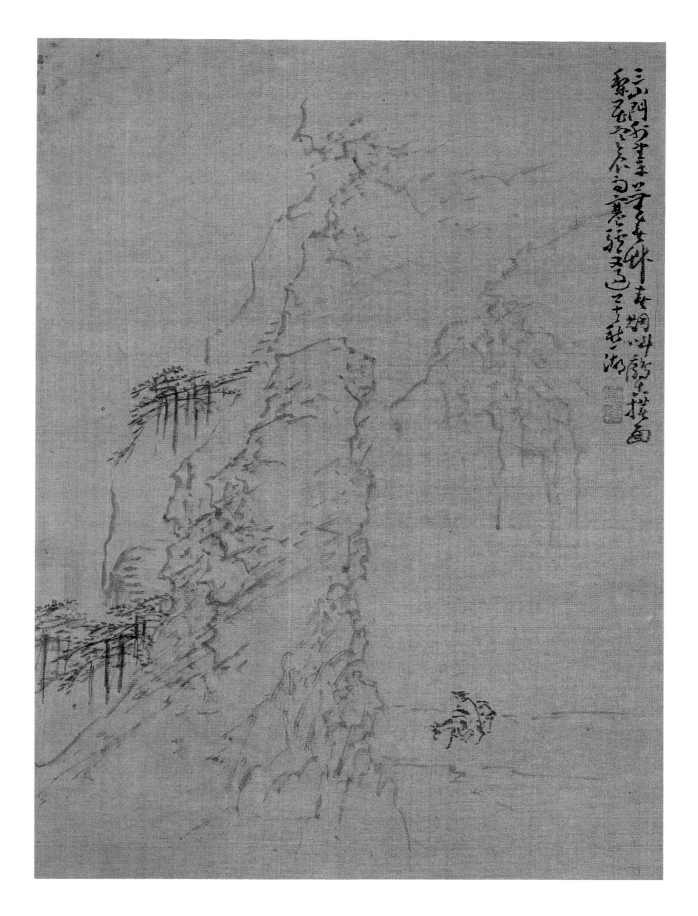

湖畔策驴图

册　绢本　墨笔

乾隆二年三月（一七三七）

33.5cm×24cm

广东省博物馆藏

钤印：黄（白）、慎（白）联珠印

释文：三山门外望平芜，春草春烟叫鹧鸪。

扑面梨花寒食雨，蹇驴又过莫愁湖。

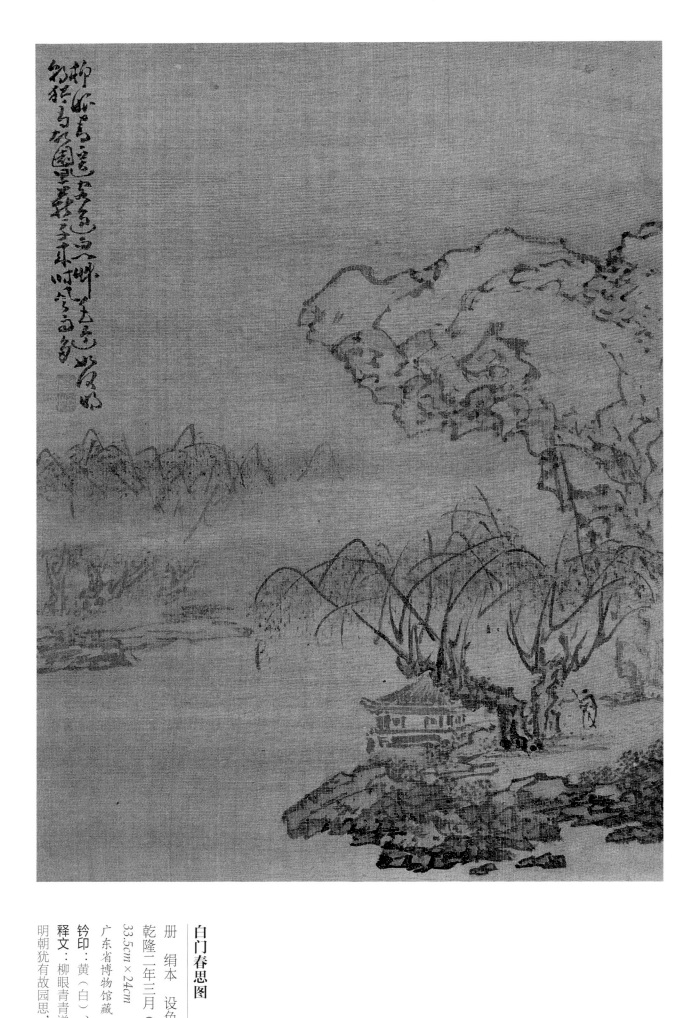

白门春思图

册　绢本　设色

乾隆二年三月（一七三七）

33.5cm×24cm

广东省博物馆藏

钤印：黄（白）、慎（白）联珠印

释文：柳眼青青送客过，白门草色近如何？
明朝犹有故园思，燕子来时风雨多。

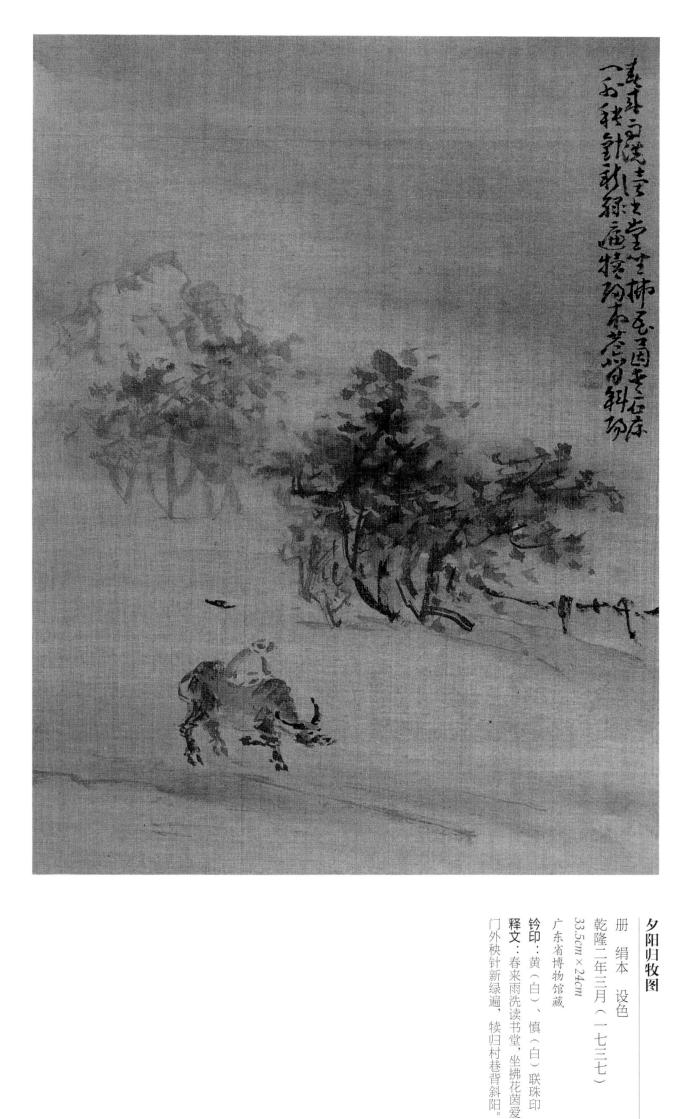

夕阳归牧图

册　绢本　设色

乾隆二年三月（一七三七）

33.5cm×24cm

广东省博物馆藏

钤印：黄（白）、慎（白）联珠印

释文：春来雨洗读书堂，坐拂花茵爱石床。

门外秧针新绿遍，犊归村巷背斜阳。

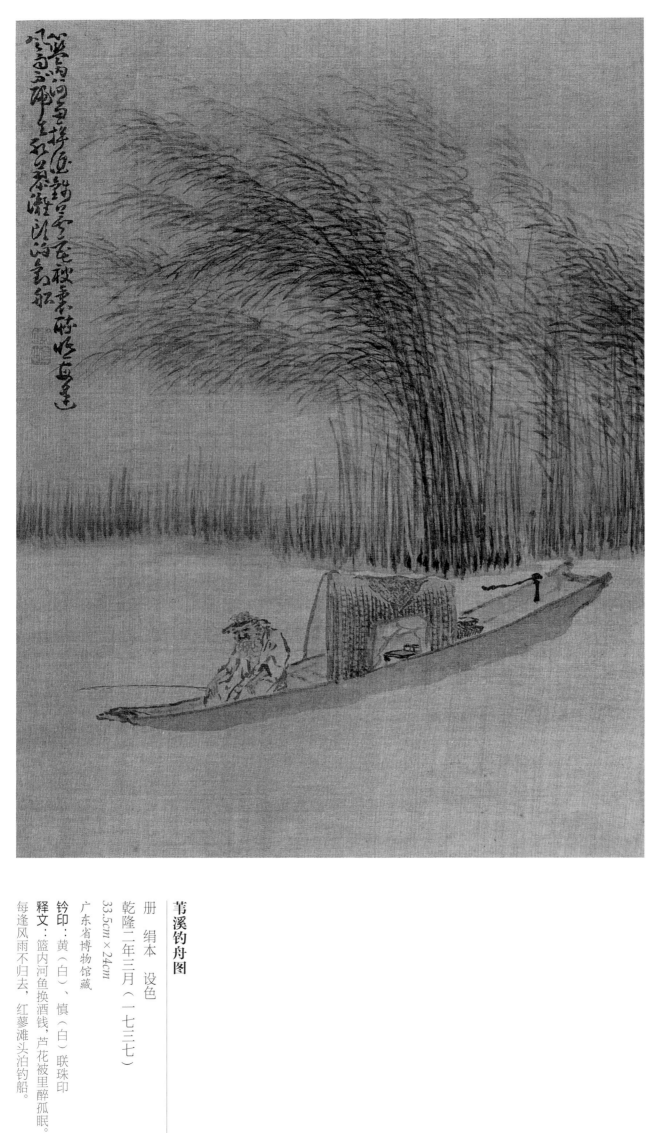

菁溪钓舟图

册　绢本　设色

乾隆二年三月（一七三七）

33.5cm×24cm

广东省博物馆藏

钤印：黄（白）、慎（白）联珠印

释文：篮内河鱼换酒钱，芦花被里醉孤眠。

每逢风雨不归去，红蓼滩头泊钓船。

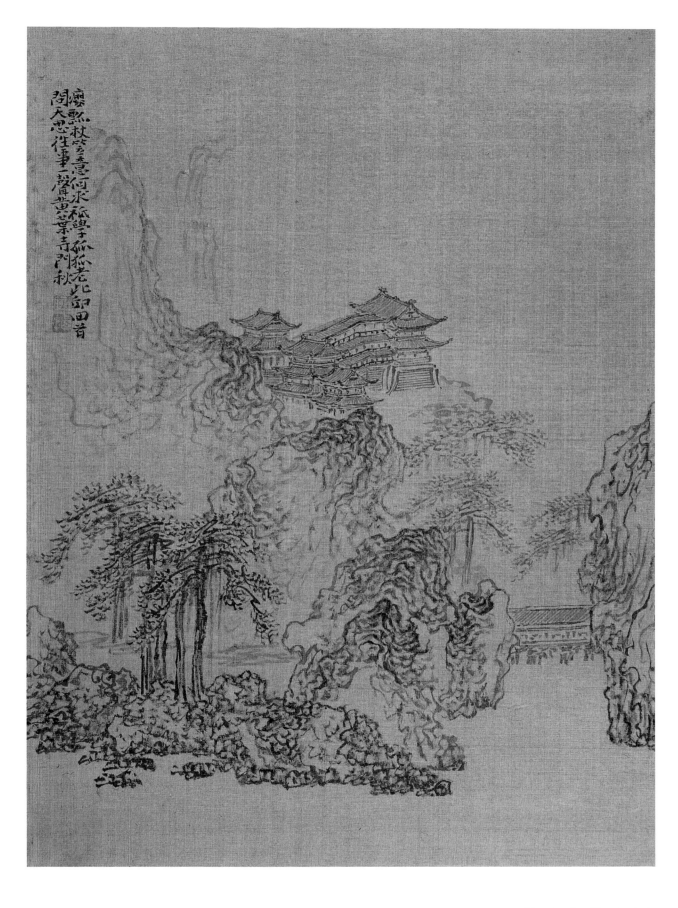

南朝古刹图

册　绢本　墨笔

乾隆二年三月（一七三七）

33.5cm×24cm

广东省博物馆藏

钤印：黄（白）、慎（白）联珠印

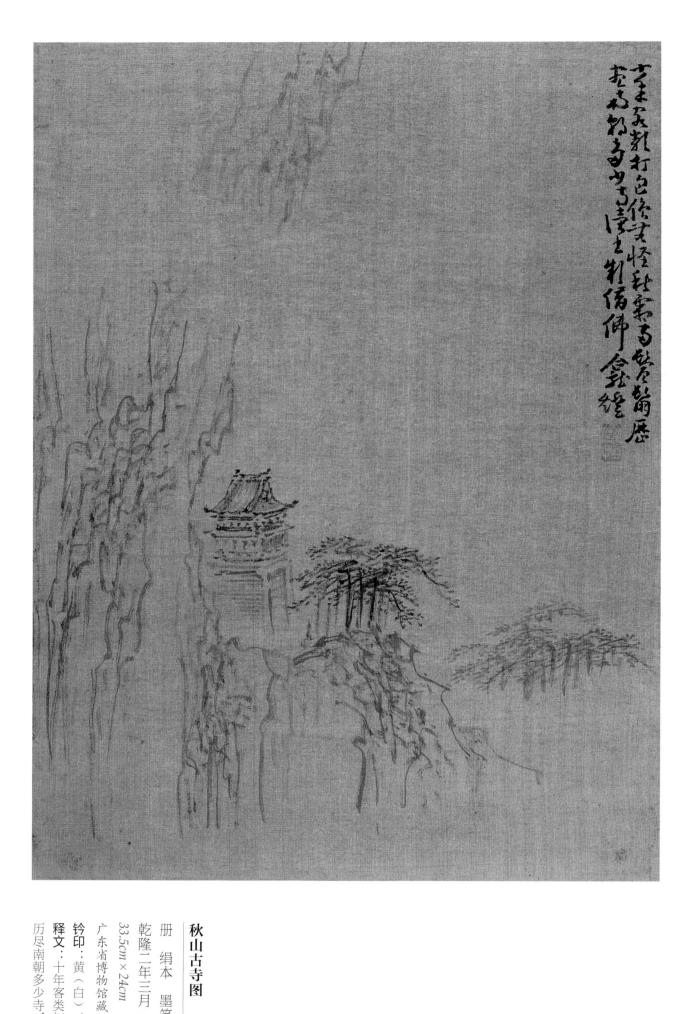

秋山古寺图

册　绢本　墨笔

乾隆二年三月（一七三七）

33.5cm×24cm

广东省博物馆藏

钤印：黄（白）、慎（白）联珠印

释文：十年客类打包僧，无怪秋霜两鬓朆

历尽南朝多少寺，读书频借佛龛灯。

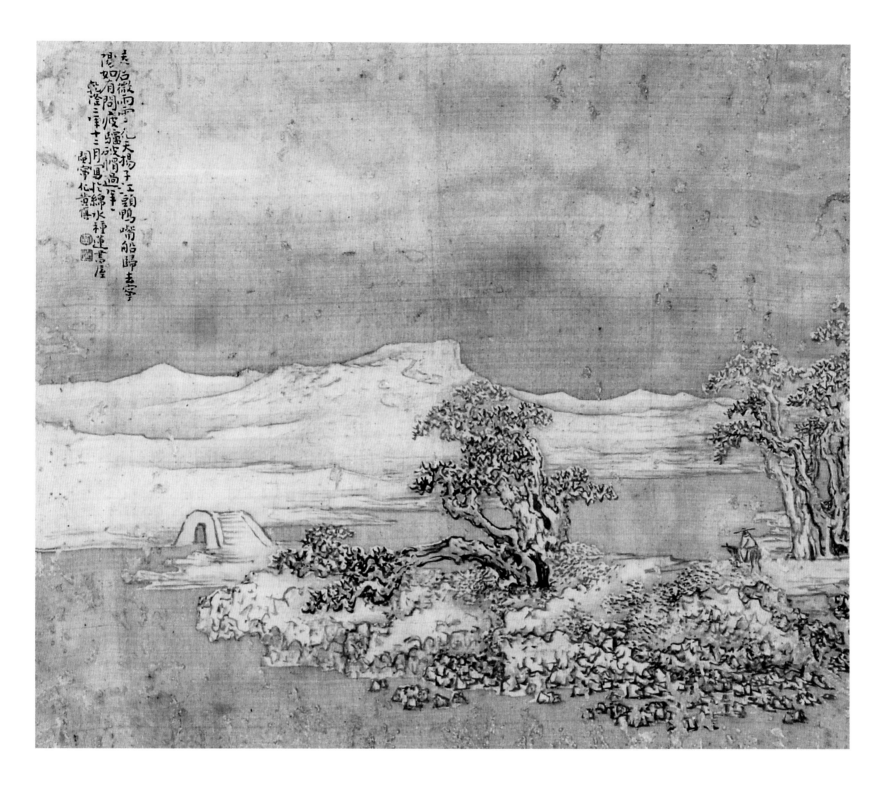

驴雪行旅图

册　纸本　水墨设色

乾隆二年十二月（一七三七）

30cm×33cm

款识：乾隆二年十二月，写于绵水种莲书屋，
闽宁化黄慎。

钤印：黄（朱）、慎（白）联珠印

释文：送君微雨雪花天，扬子江头鸭嘴船。
归去宁阳如有问，疲驴破帽过年年。

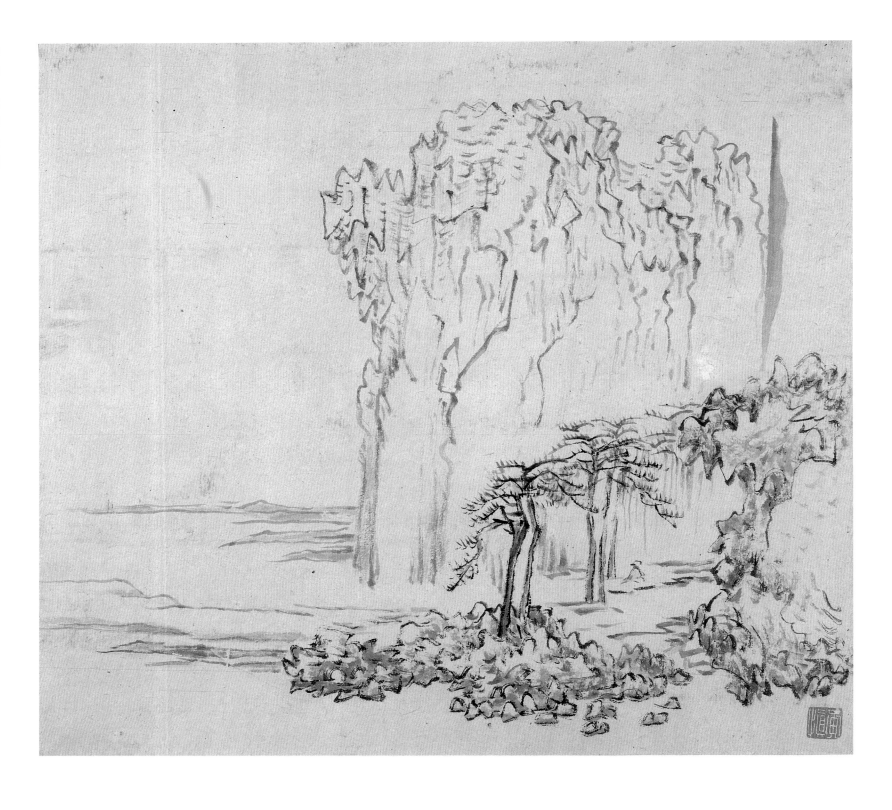

溪山坐眺图

册　纸本　墨笔
乾隆三年正月（一七三八）
24cm×26.5cm
常州博物馆藏
钤印：黄慎（白文）

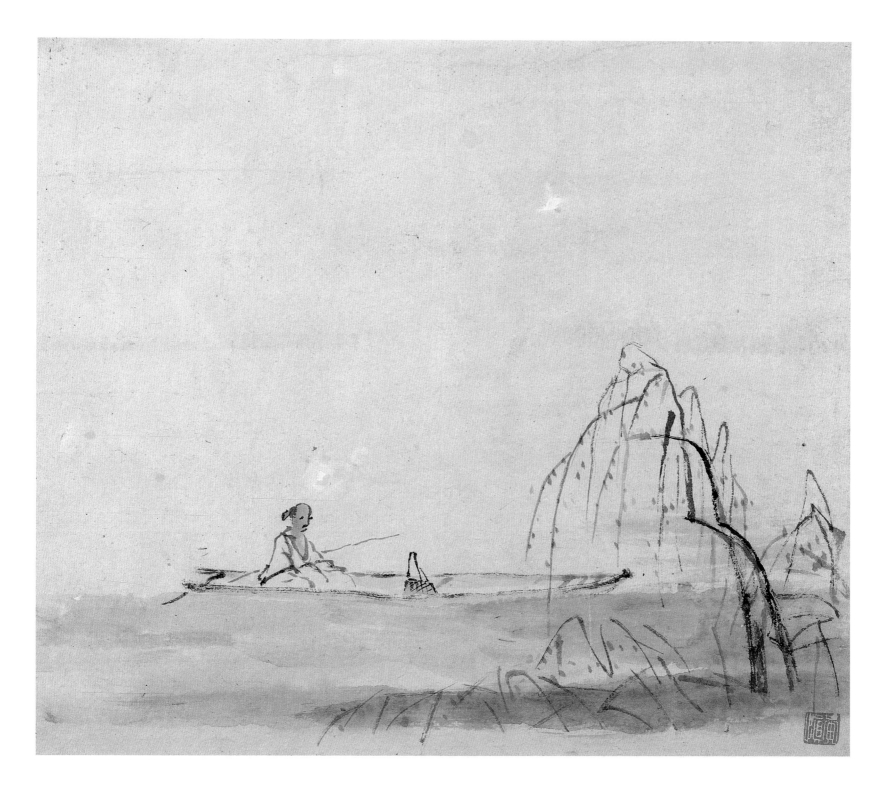

柳溪钓舟图

册 纸本 设色

乾隆三年正月（一七三八）

24cm×26.5cm

常州博物馆藏

钤印：黄慎（白文）

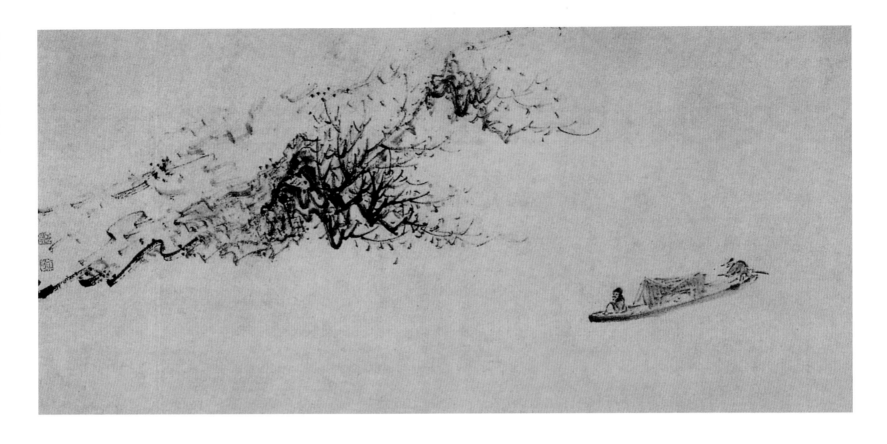

山溪行舟图

册　纸本　设色
乾隆三年四月（一七三八）
23.1cm×48.1cm
日本京都泉屋博古馆藏
钤印：恭寿（白）、慎（白）

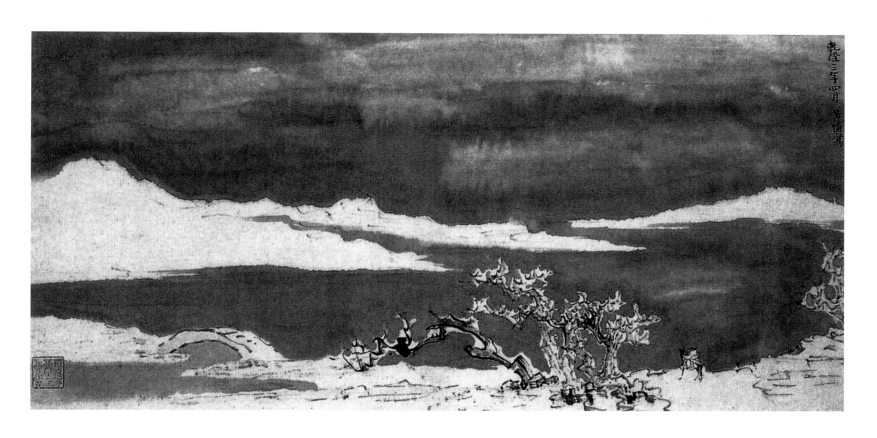

乾隆三年四月，黄慎写

雪溪策驴图

册　纸本　设色

乾隆三年四月（一七三八）

23.1cm×48.1cm

日本京都泉屋博古馆藏

款识：乾隆三年四月，黄慎写。

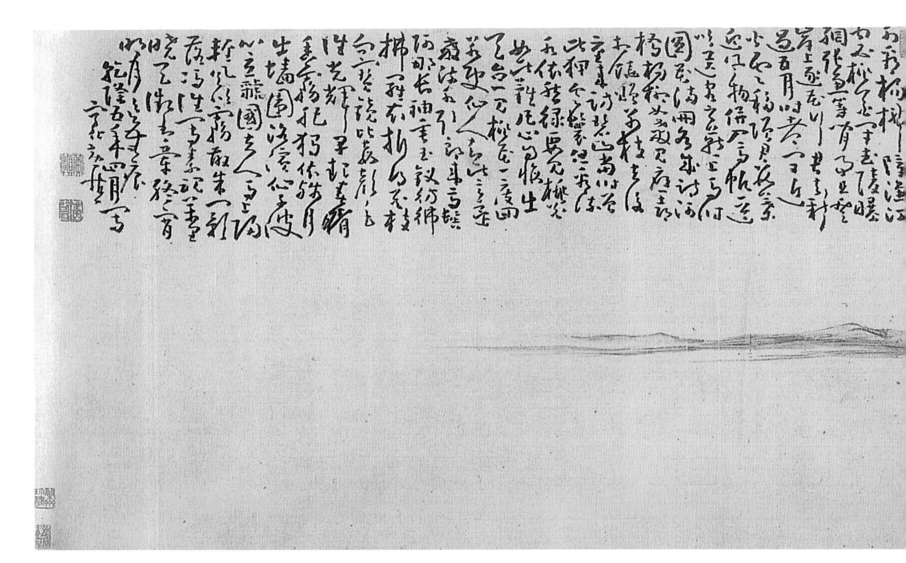

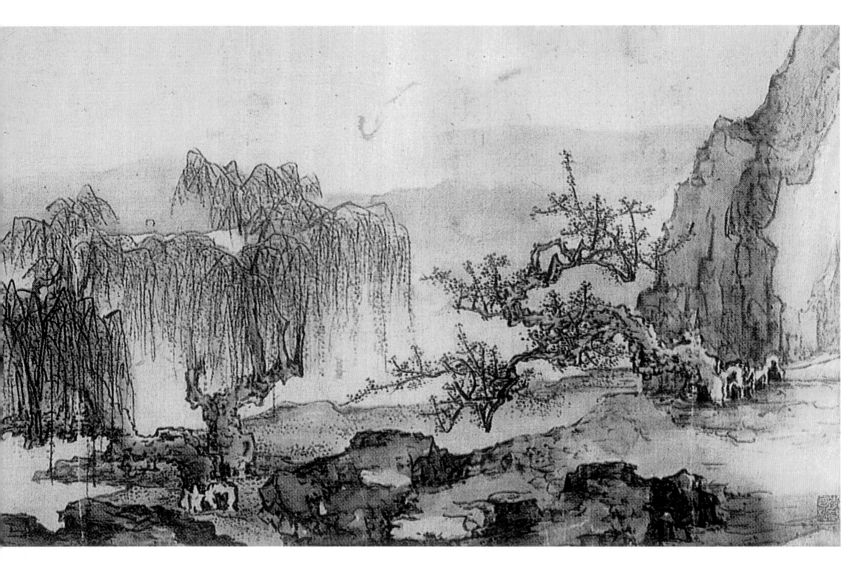

桃柳春江图

卷　纸本　设色

乾隆五年四月写（一七四〇）

台北故宫博物院藏

款识：乾隆五年四月写，宁化黄慎。

钤印：黄慎（朱文）、恭寿（白文）

释文：

外看杨柳障渔汀，内正桃花闭武陵。曝网张鱼等闲事，且登岸上逐花行。

君去新过五月时，都门日近火云移。赠君数叶迎风物，并入高帆一道吹。

送客之燕上马时，图花满册各成诗。河桥杨柳如教见，应喜相饶赠别枝。

去后重来访碧山，当时曾此狎云鬟。但看流水依然绿，要见桃花如此难。

凡心自悔出天台，一见桃花一度回。若使仙人知此意，还教流水引郎来。

高髻阿那长袖垂，玉钗仿佛拂罗衣。折得花枝向宝镜，比妾颜色谁光辉？

早起春晴香雾肥，独依残月出墙围。洛滨仙子波心立，虢国夫人马上归。

轻风吹雾散朱门，影落凭谁写素魂。万里晓天微有晕，终宵明月信无痕。

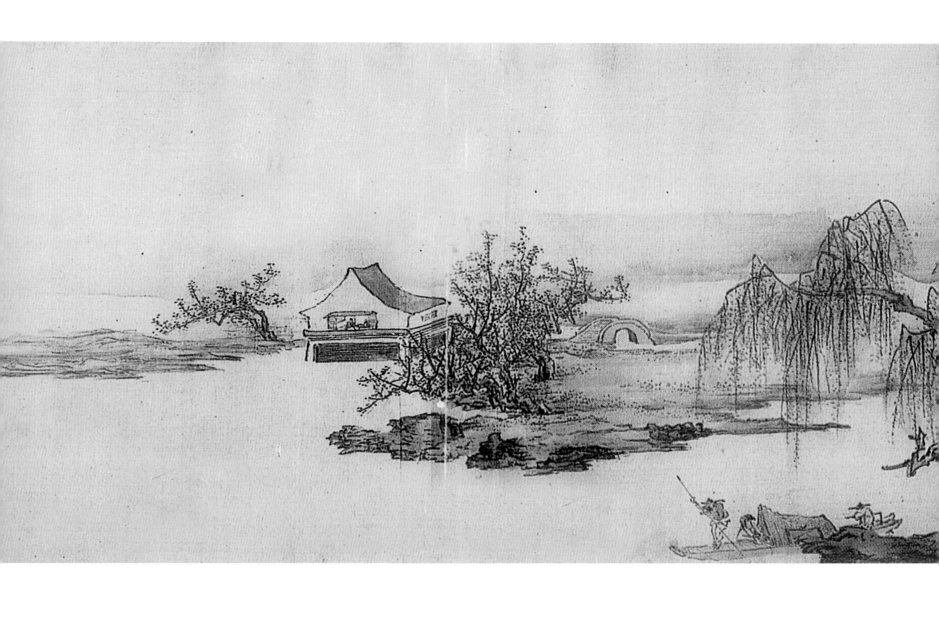

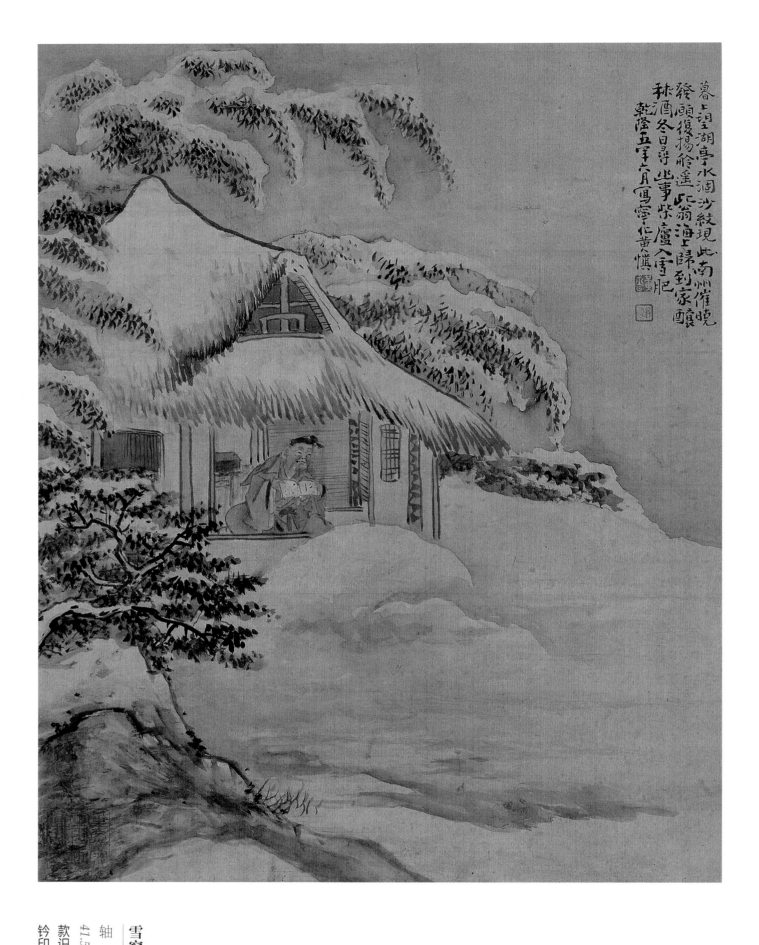

暮上望湖亭水涸沙纹现此南州催晚
发头复扬舲遥渔舟归到家酿
秫酒冬日将此事紫庐人肴肥
乾隆五年六月写宁化黄慎

雪窗四望图

轴 乾隆五年六月（一七四〇）

41.5cm×32.5cm

款识：乾隆五年六月写，宁化黄慎。

钤印：黄慎（白）、恭寿（朱）

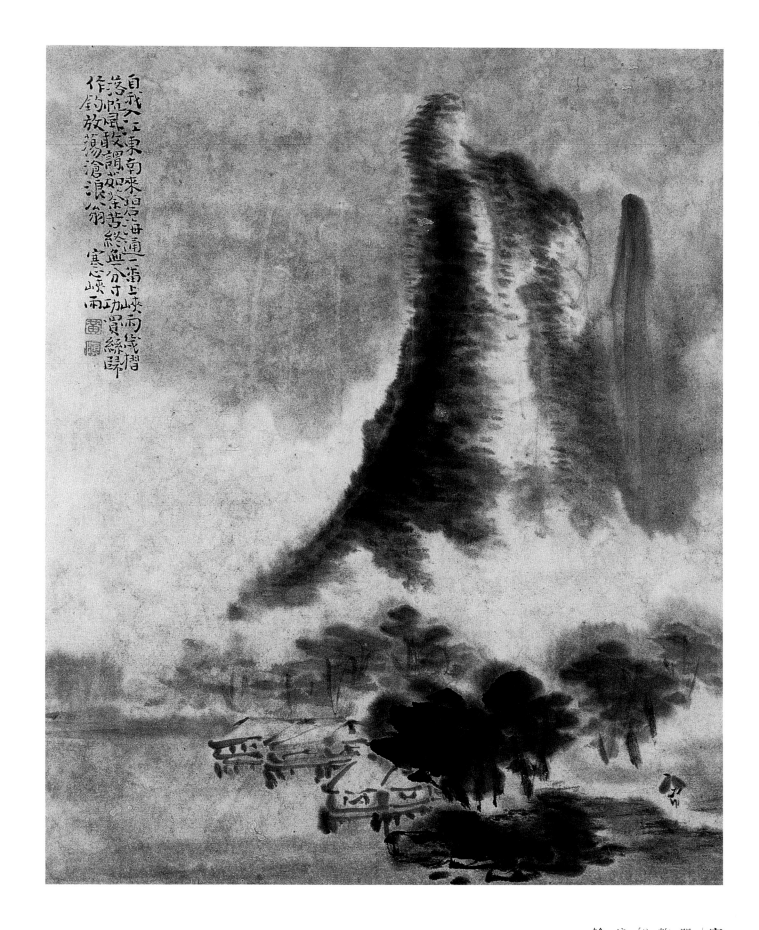

自我入江东南来碧海通一帆上峡而浅借落帆风败调如余劳终无分寸功贾绿辣作钓放汤沧浪翁 寒山峡雨 蜀顺

寒山峡雨图

册 纸本 墨笔

乾隆五年六月（一七四〇）

39.5cm×29.5cm

济南市博物馆藏

钤印：黄（朱）、慎（白）联珠印

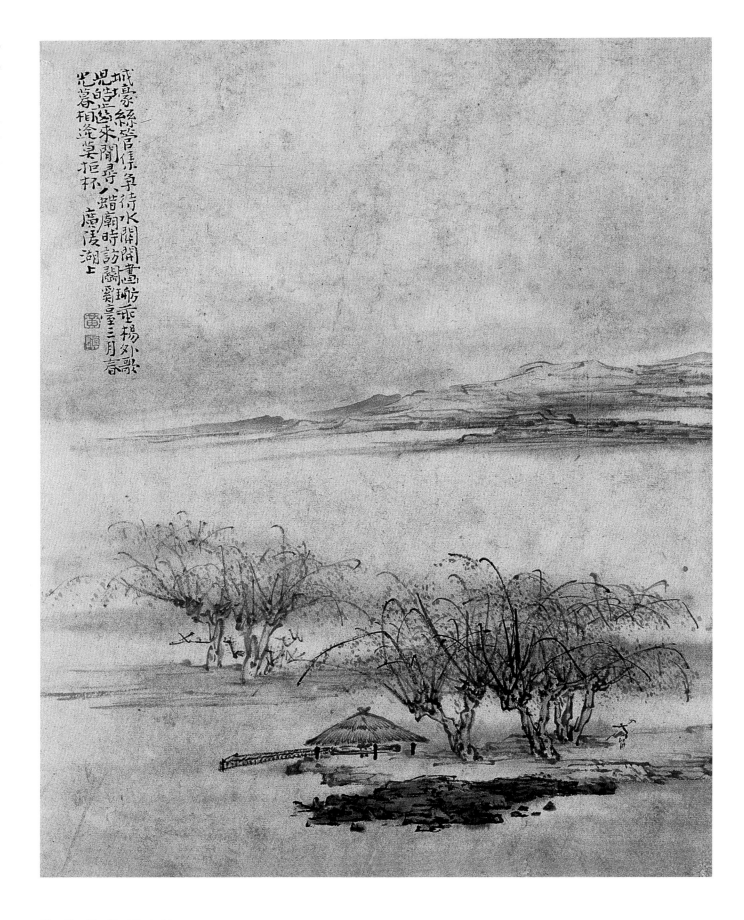

城隈絲管集紫鸞待水開開畫舫乘揚外歌
況朗進邀來閒尋人蠟廟時訪闖雞臺三月春
芒暮相逢莫拒杯 廣陵湖上

广陵湖上图

册　纸本　设色

乾隆五年六月（一七四〇）

39.5cm×29.5cm

济南市博物馆藏

钤印：黄（朱）、慎（白）联珠印

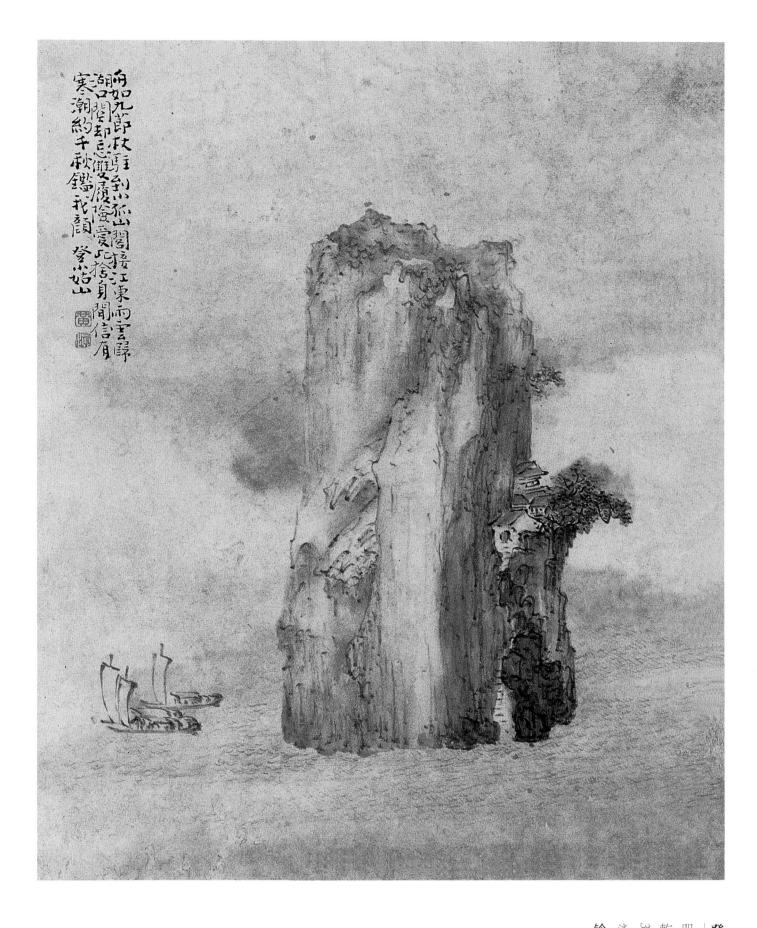

角如九节枝坳到小孤山
阁接江东雨云归
湖口阻风忽复险爱此拾身闲信首
寒潮约千秋鉴我颜 登小姑山

登小姑山图

册 纸本 设色

乾隆五年六月（一七四〇）

39.5cm×29.5cm

济南市博物馆藏

钤印：黄（朱）、慎（白）联珠印

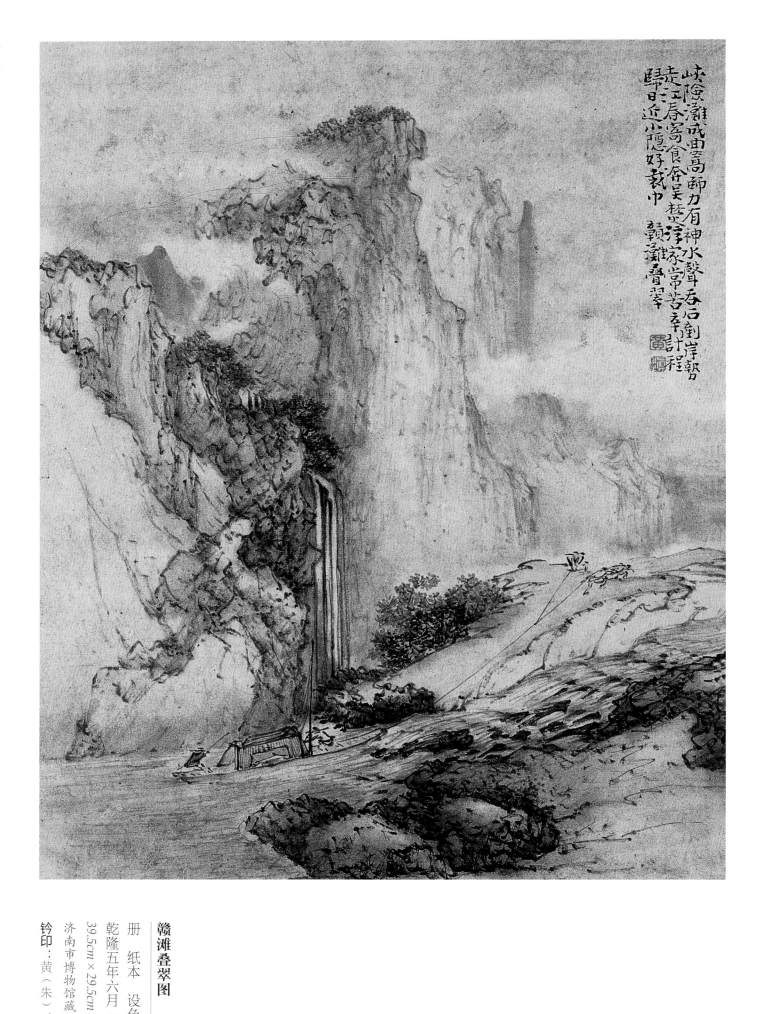

峡险滩成曲曲高卸力有神水声吞石劈岸势走江唇窝食奔吴楚津家常苦莘计程归甘近小隐好戴中　赣滩叠翠

赣滩叠翠图

册　纸本　设色

乾隆五年六月（一七四〇）

39.5cm×29.5cm

济南市博物馆藏

钤印：黄（朱）、慎（白）联珠印

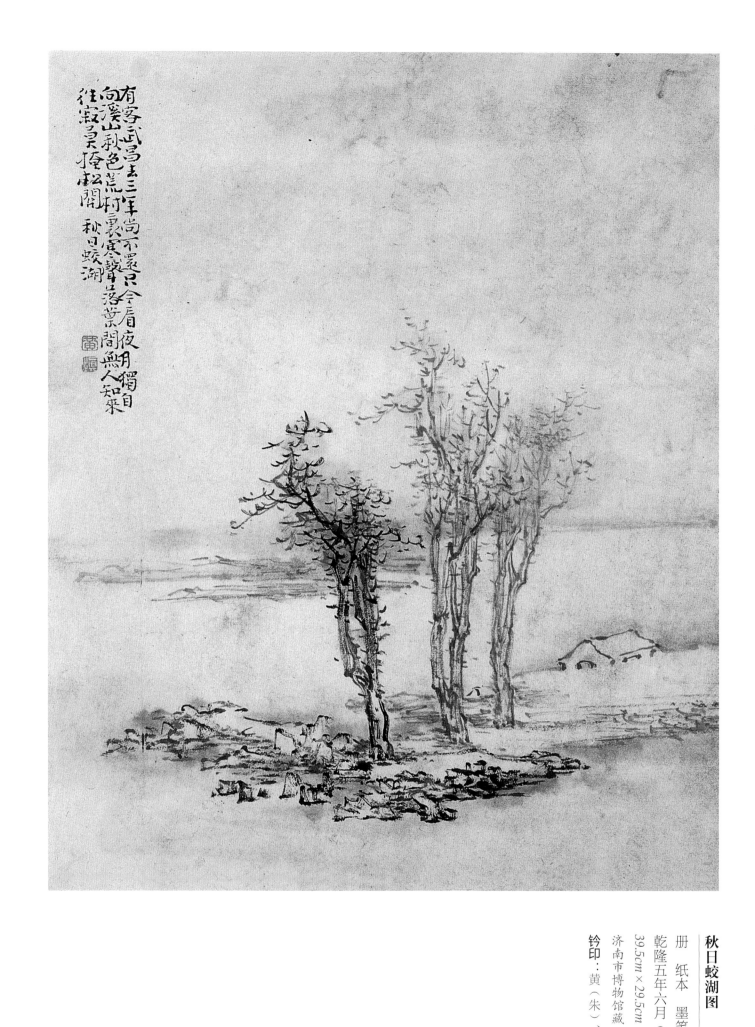

秋日蛟湖图

册　纸本　墨笔

乾隆五年六月（一七四〇）

39.5cm×29.5cm

济南市博物馆藏

钤印：黄（朱）、慎（白）联珠印

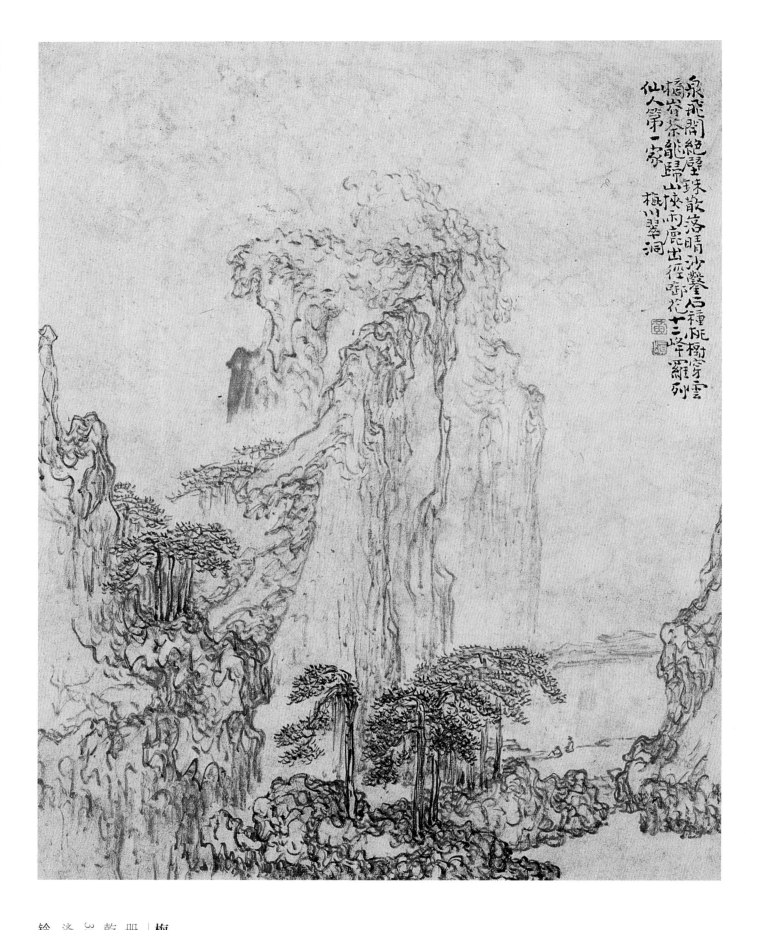

泉飛間絕壁珠散落晴沙鑿石種能樹齊雲橋㟁茶能歸山峽雨鹿出徑邨花三峰羅列仙人第一家 梅川翠洞

梅川翠洞图

册 纸本 墨笔

乾隆五年六月（一七四〇）

39.5cm×29.5cm

济南市博物馆藏

钤印：黄（朱）、慎（白）联珠印

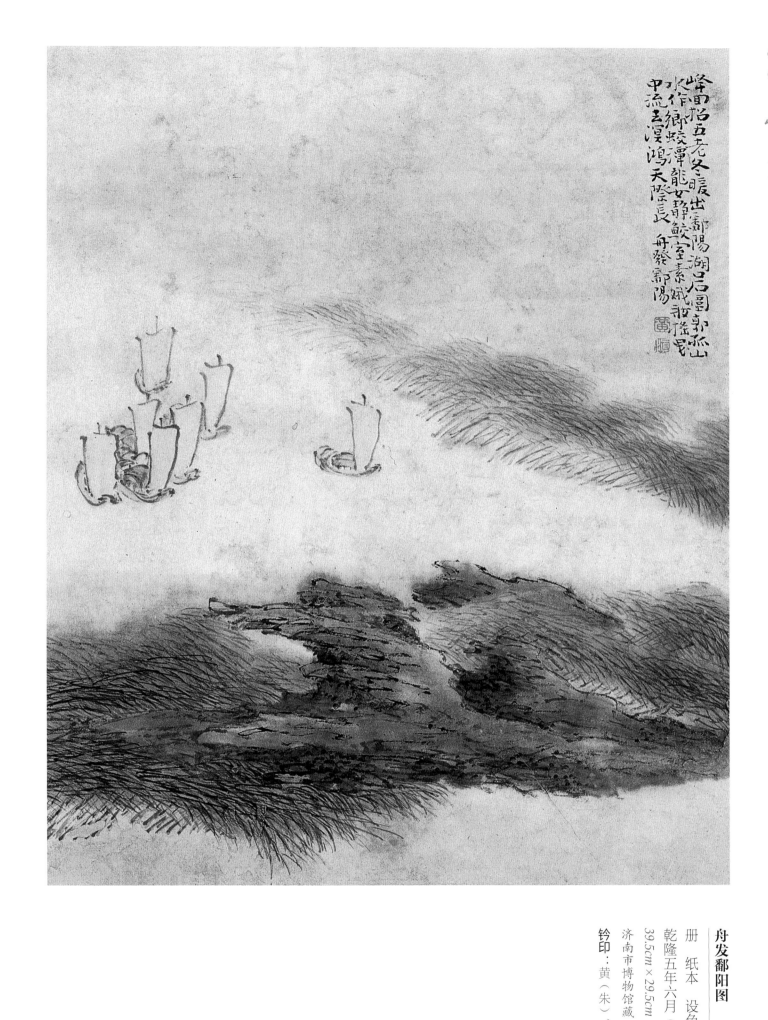

峰峦拍五老冬暖出鄱阳湖口石圆郭孤山
水作银蛟军龙女野鲛室素城放捺罘
中流去冥鸿天际长舟发鄱阳圖

舟发鄱阳图

册　纸本　设色
乾隆五年六月（一七四〇）
39.5cm×29.5cm
济南市博物馆藏
钤印：黄（朱）、慎（白）联珠印

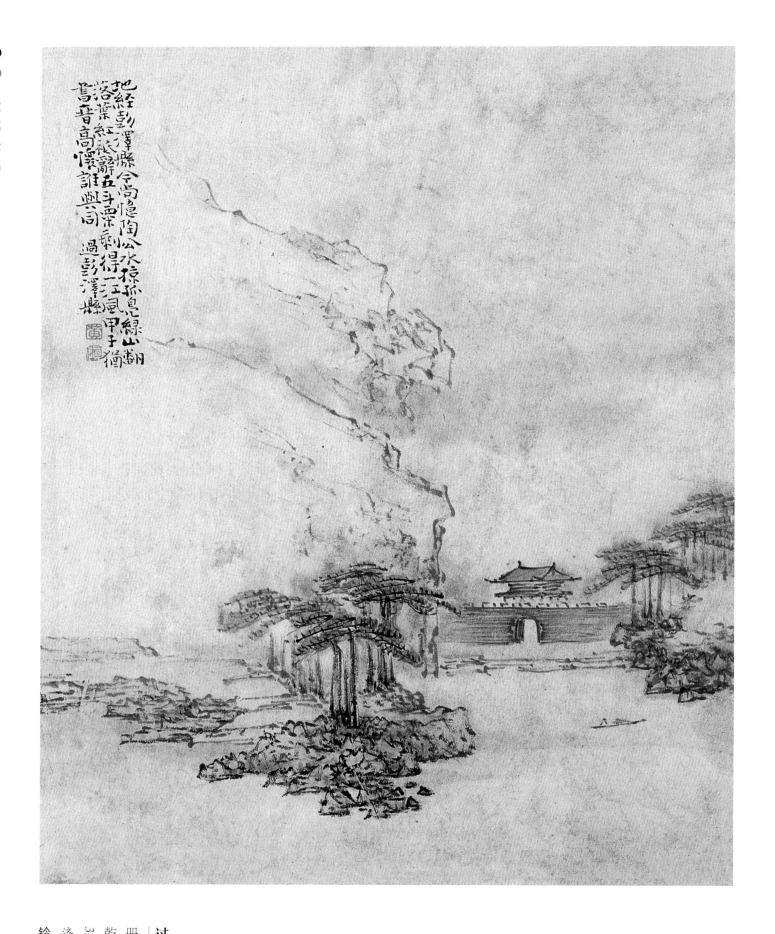

地经彭泽縣令尚憶陶公水槟孤息汇绿山
落葉紅芷辭五斗栗禾得一江風甲子獨
舊晉高懷誰與同
過彭澤縣

过彭泽县图

册 纸本 设色
乾隆五年六月（一七四○）
39.5cm×29.5cm
济南市博物馆藏
钤印：黄（朱）、慎（白）联珠印

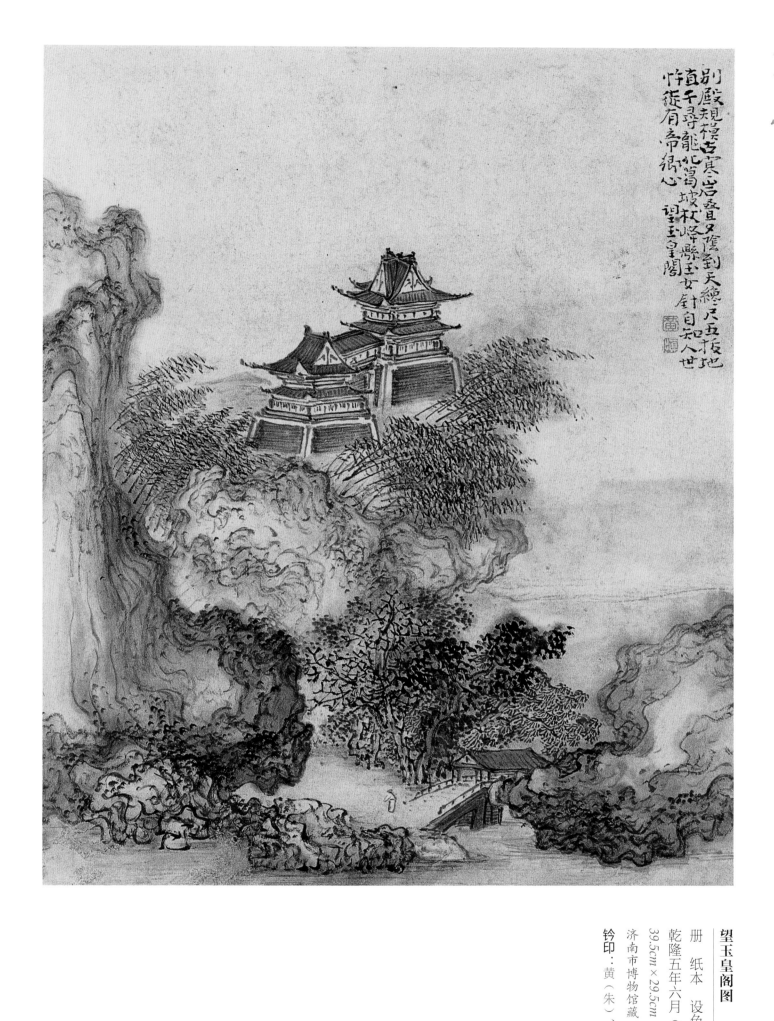

别殿见模古其岩峦直叠到天绘尺五五板地
直千寻能心写坡枝峰縣玉女针自知人世
竹径有帝恨心 望玉皇阁

望玉皇阁图
册 纸本 设色
乾隆五年六月（一七四〇）
39.5cm × 29.5cm
济南市博物馆藏
钤印：黄（朱）、慎（白）联珠印

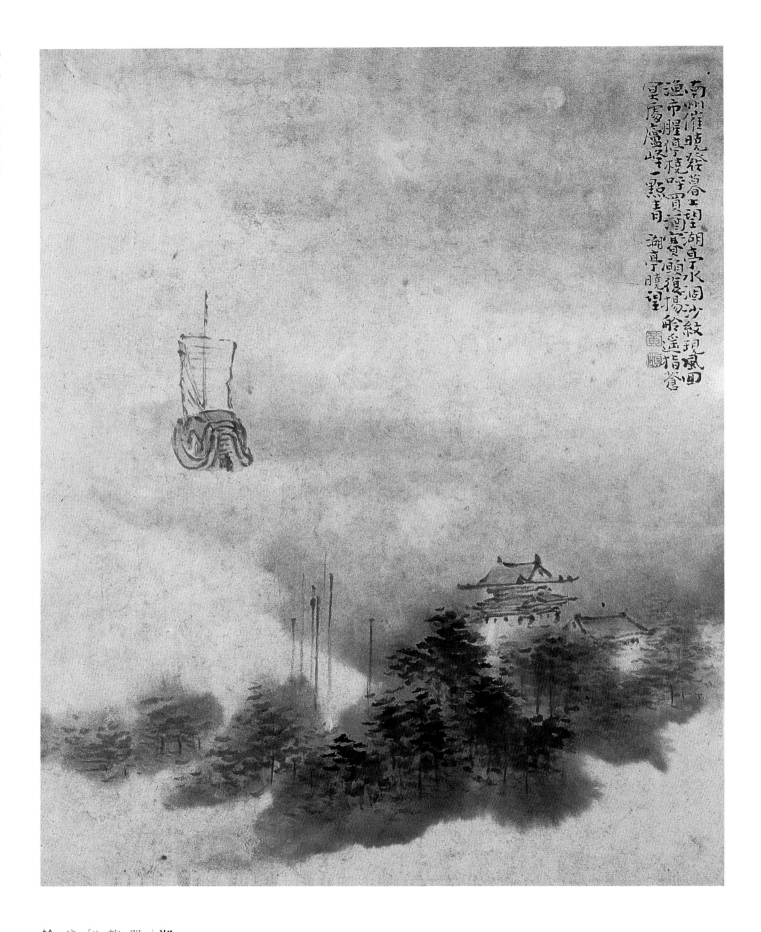

南州催晓发苍苍五望湖亭水泂沙纹现风田
渔市腥传桃呼买酒□景顾復阳船遥指苍
宴房庐峰一點青　湖亭晓望　慎□□

湖亭晓望图

册　纸本　设色
乾隆五年六月（一七四〇）
39.5cm×29.5cm
济南市博物馆藏
钤印：黄（朱）、慎（白）联珠印

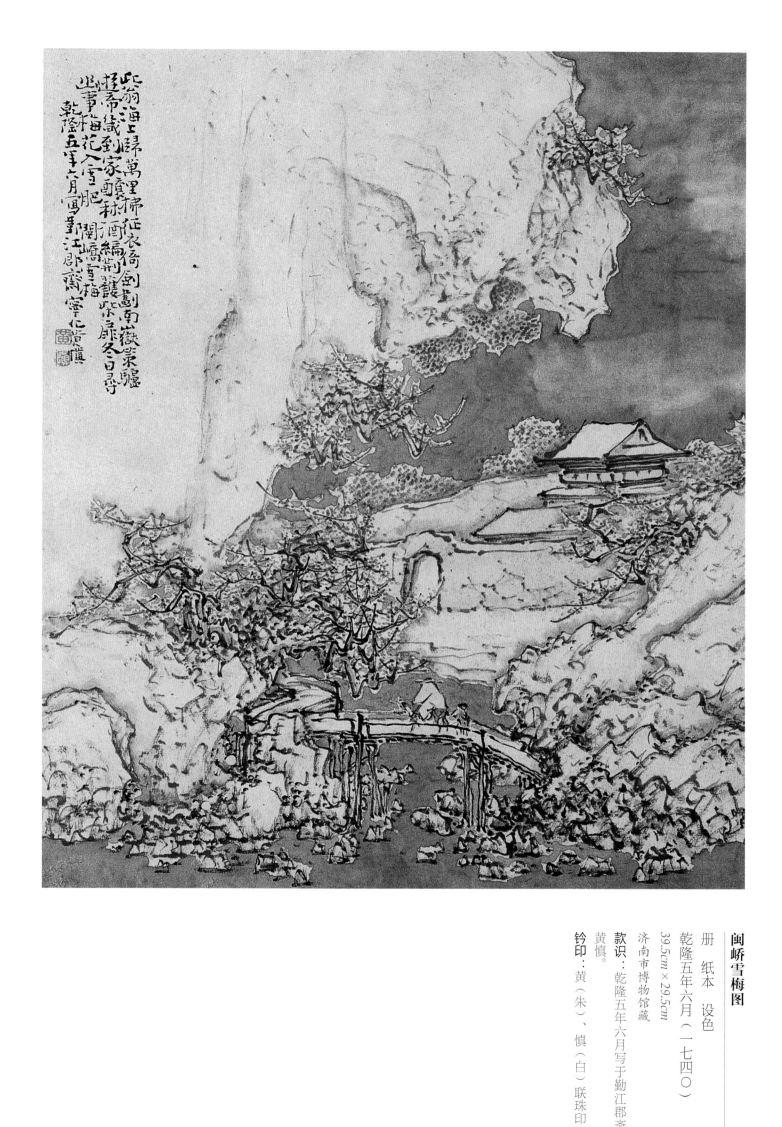

闽峤雪梅图

册　纸本　设色

乾隆五年六月（一七四〇）

39.5cm×29.5cm

济南市博物馆藏

款识：乾隆五年六月写于勤江郡斋，宁化

黄慎。

钤印：黄（朱）、慎（白）联珠印

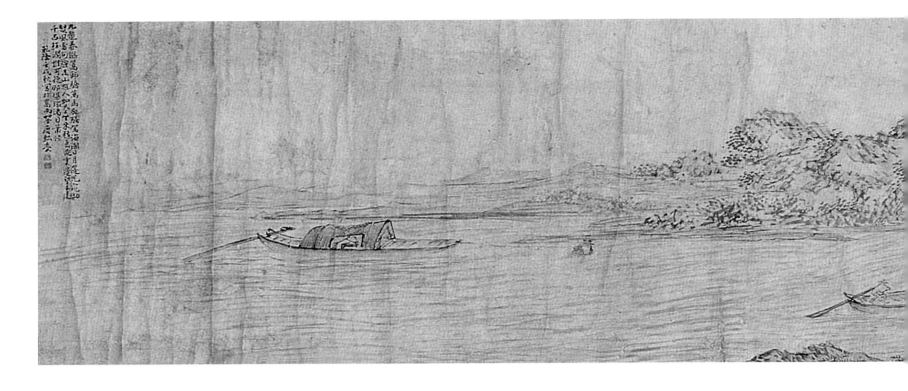

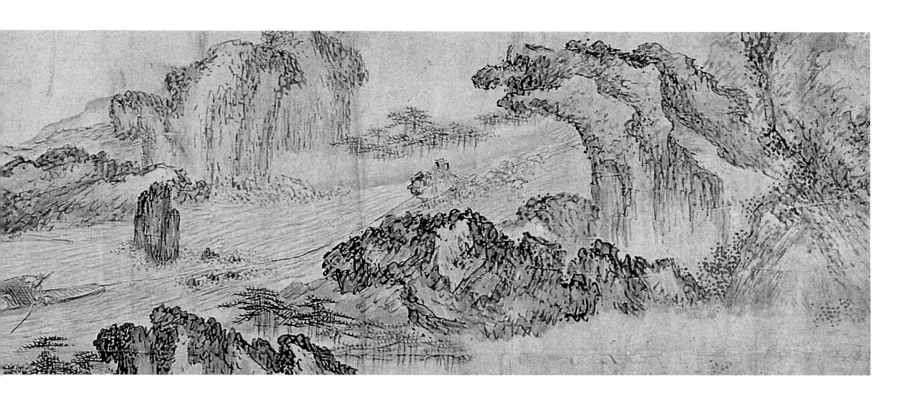

九泷缚舟图

横幅　纸本　设色

乾隆七年秋（一七四二）

40cm×198cm

福建省拍卖行二〇〇二年秋拍会影印

款识：乾隆壬戌秋，写于嵩南草堂。瘿瓢老人。

钤印：黄慎

释文：九龙春涨篙师骄，万马奔腾驾海潮。人如天上坐来稳，鸟逐云边望去遥。日月蓬光窥鼬鼠，风雷句险走山魈。千古狂澜谁可挽，那堪环渚日萧条。

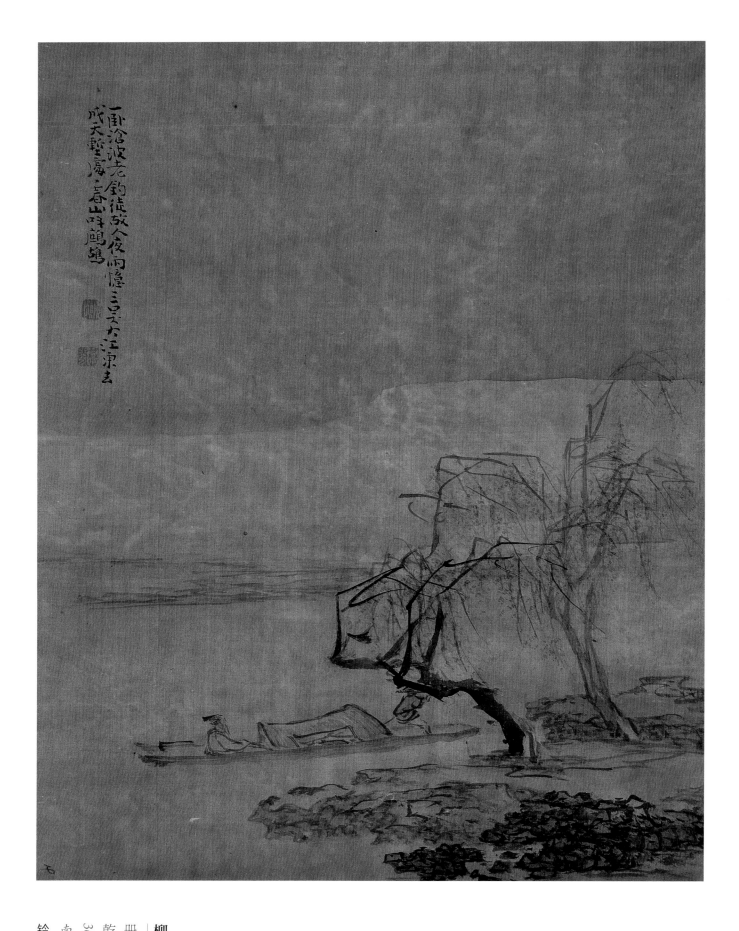

一篷沧波老钓徒放人後雨憶三呉大江東去成天聖霞春山畔鷗鷥

柳溪行舟

册　绢本　设色

乾隆八年七月（一七四三）

36.9cm×28.4cm

南京博物院藏

钤印：黄慎（白）、恭寿（朱）

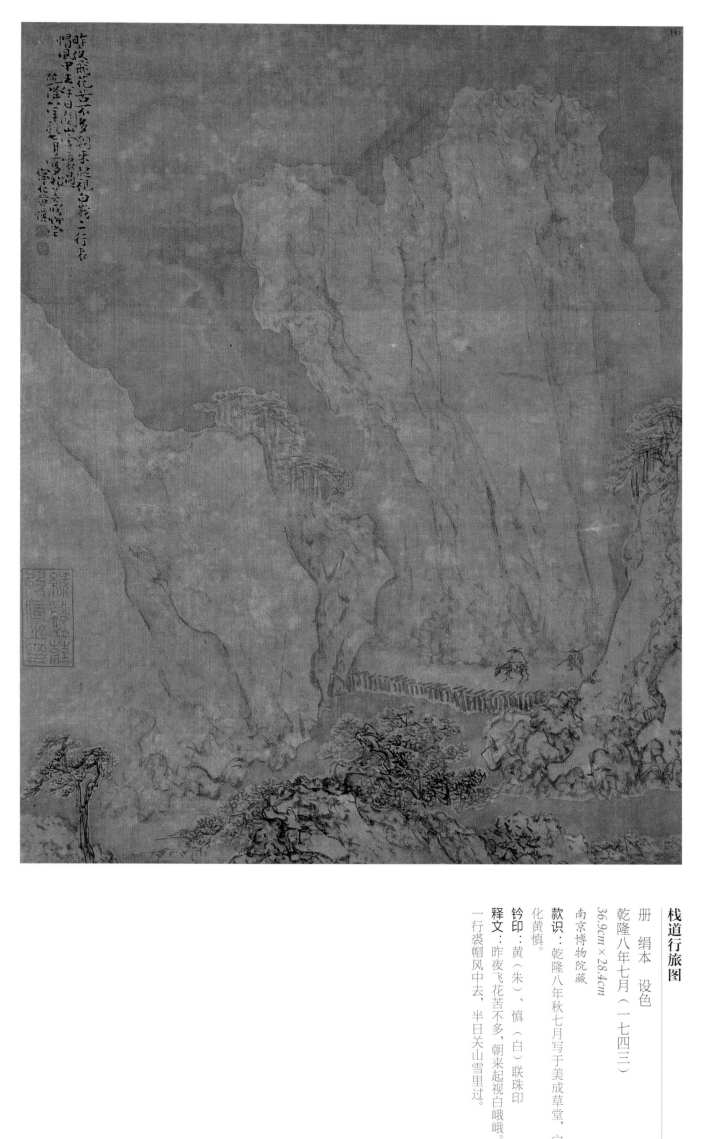

栈道行旅图

册 绢本 设色

乾隆八年七月（一七四三）

36.9cm×28.4cm

南京博物院藏

款识：乾隆八年秋七月写于美成草堂，宁

化黄慎。

钤印：黄（朱）、慎（白）联珠印

释文：昨夜飞花苦不多，朝来起视白峨峨。

一行裘帽风中去，半日关山雪里过。

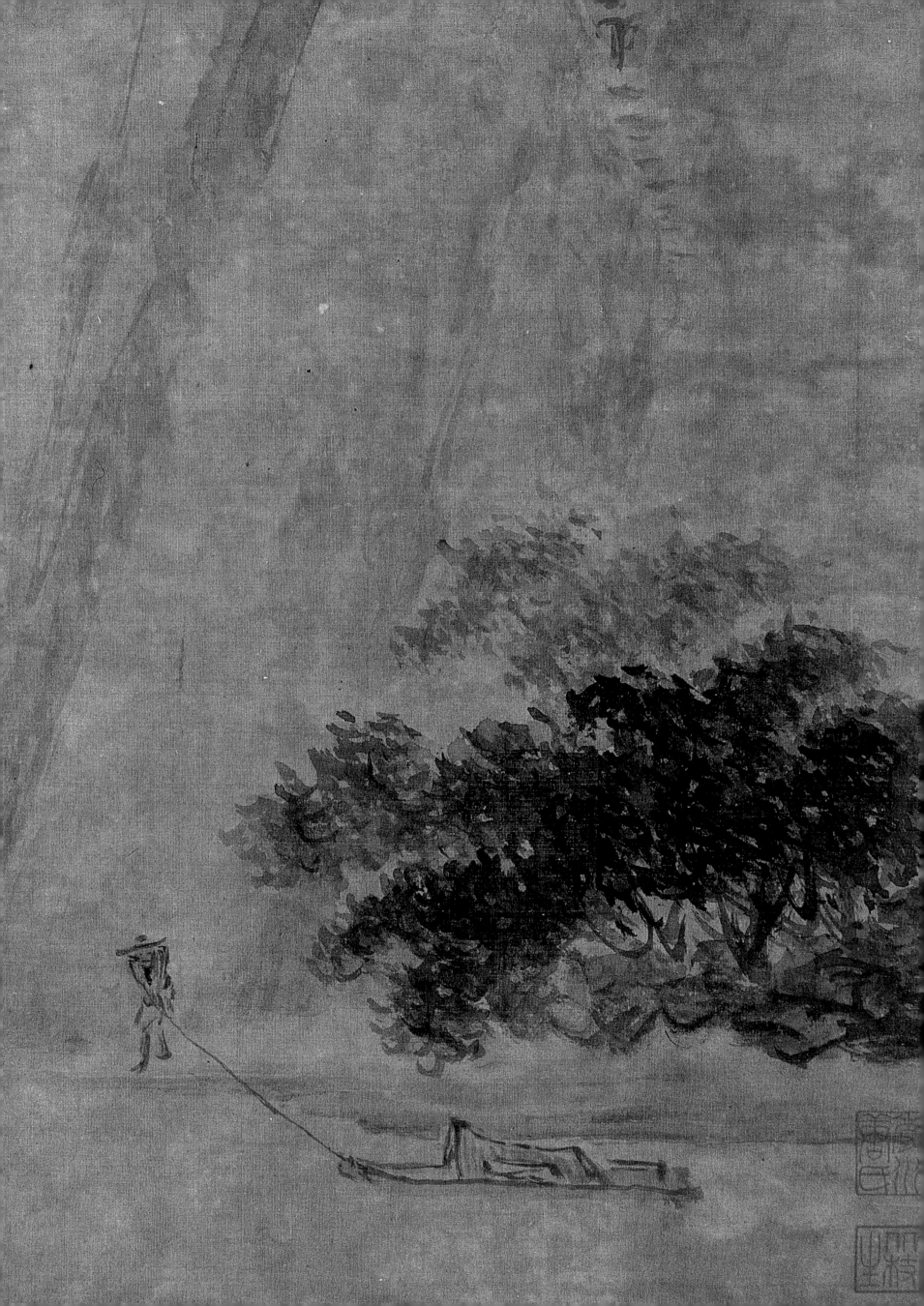

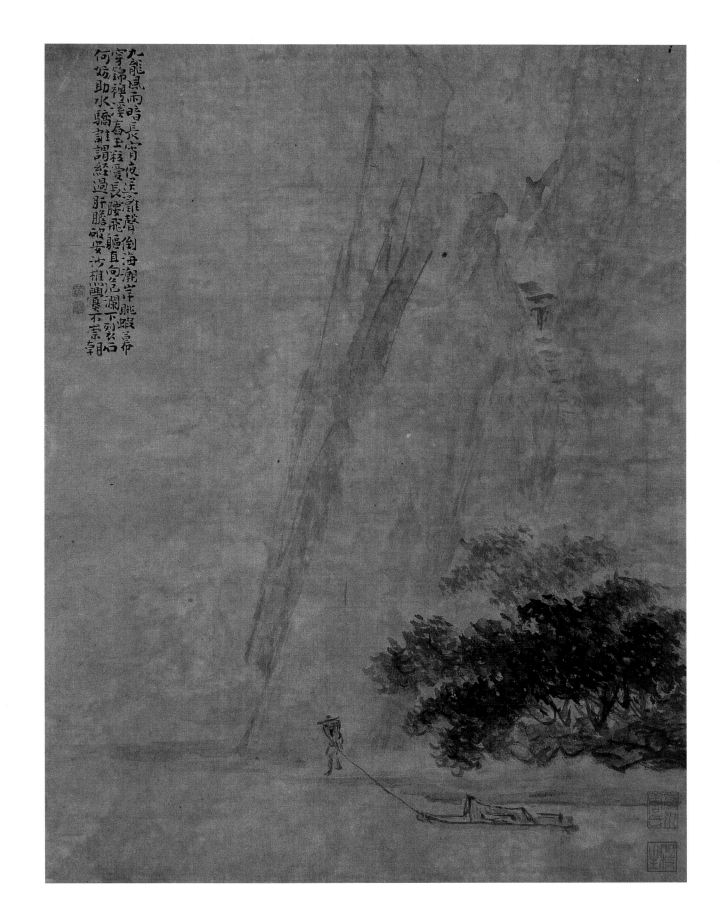

九泷缚舟图

册 绢本 设色

乾隆八年七月（一七四三）

36.9cm×28.4cm

南京博物院藏

钤印：黄（朱）、慎（白）联珠印

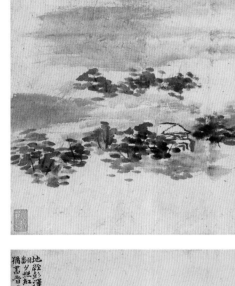

风雨江城图

册　纸本　水墨　乾隆十二年五月（一七四七）

22.5cm×31.7cm

钤印：黄（白）、慎（白）联珠印

释文：来往空劳白下船，秦楼楚馆总堪怜。但余一卷新诗草，听雨江湖二十年。

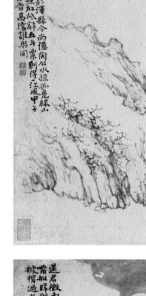

盆城临江图

册　纸本　水墨　乾隆十二年五月（一七四七）

22.5cm×31.7cm

钤印：黄（白）、慎（白）联珠印

释文：地经彭泽县，今尚忆陶公。水掠孤凫绿，山翻夕照红。甲子犹书晋，高怀谁与同。祇辞五斗粟，剩得一江风。

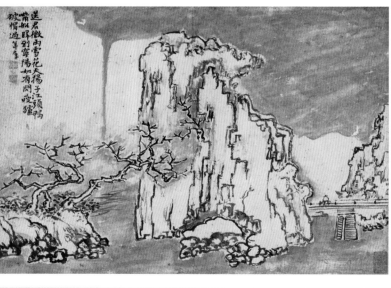

驴雪探梅图

册　纸本　水墨

乾隆十二年五月（一七四七）

22.5cm×31.7cm

钤印：黄（白）、慎（白）联珠印

释文：送君微雨雪花天，扬子江头鸭嘴船。归到宁阳如有问，疲驴破帽过年年。

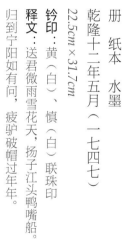

春江古树图

册　纸本　水墨

乾隆十二年（一七四七）

22.5cm×31.7cm

钤印：黄（白）、慎（白）联珠印

释文：一卧沧波老钓徒，故人夜雨忆三吴。大江东去成天堑，处处春山叫鹧鸪。

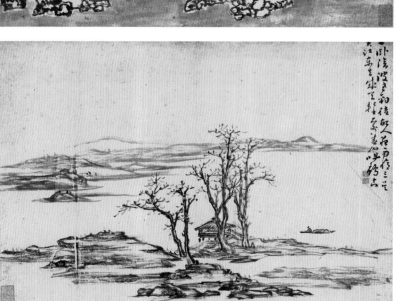

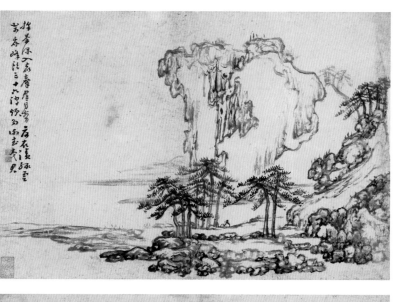

荒山野水图

册　纸本　水墨　乾隆十二年五月（一七四七）

22.5cm×31.7cm

钤印：黄（白）、慎（白）联珠印

释文：采茶深入鹿麋群，自剪荷衣渍绿云。寄我峰头三十六，消烦多谢武夷君。

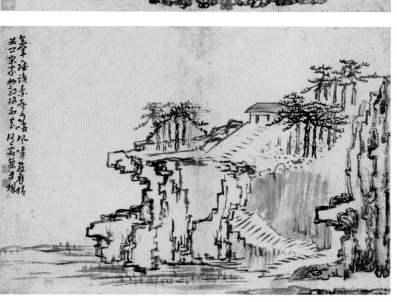

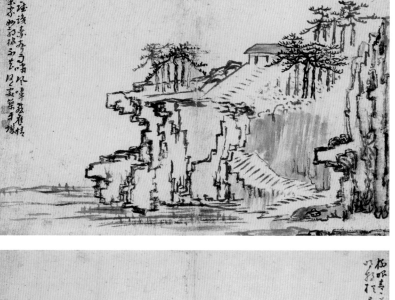

郊原野渡图

册　纸本　水墨　乾隆十二年五月（一七四七）

22.5cm×31.7cm

钤印：黄（白）、慎（白）联珠印

释文：柳眼青青送客过，白门芳草意如何。明朝犹有故园思，燕子来时风雨多。

高冈别馆图

册　纸本　水墨　乾隆十二年五月（一七四七）

22.5cm×31.7cm

钤印：黄（白）、慎（白）联珠印

释文：参军一赋识奏声，雨啸风嗥感旧情。为问宋家州郭棣，不知何处筑牙城？

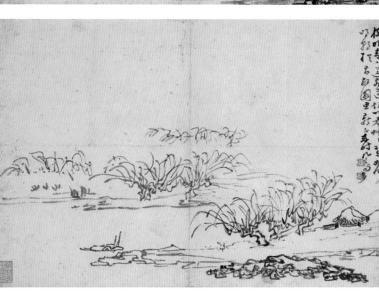

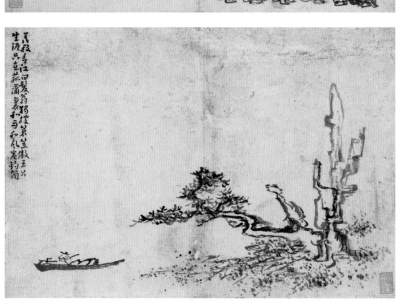

秋江钓舟图

册　纸本　水墨　乾隆十二年五月（一七四七）

22.5cm×31.7cm

钤印：黄（白）、慎（白）联珠印

释文：羡煞春江白发翁，独披蓑笠傲王公。生涯只在菰蒲里，和雨和风卷钓筒。

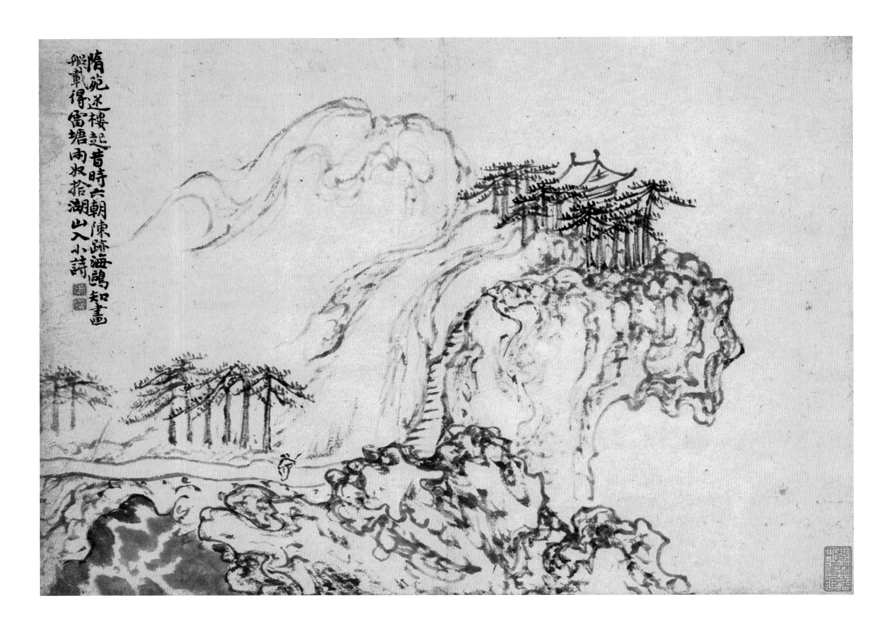

隋苑迷楼起昔時六朝陳跡海鷗知畫
船載得雷塘雨收拾湖山入小詩

深山古刹

册　纸本　水墨

乾隆十二年五月（一七四七）

22.5cm×31.7cm

钤印：黄（白）、慎（白）联珠印

释文：隋苑迷楼起昔时，六朝陈迹海鸥知。
画船载得雷塘雨，收拾湖山入小诗。

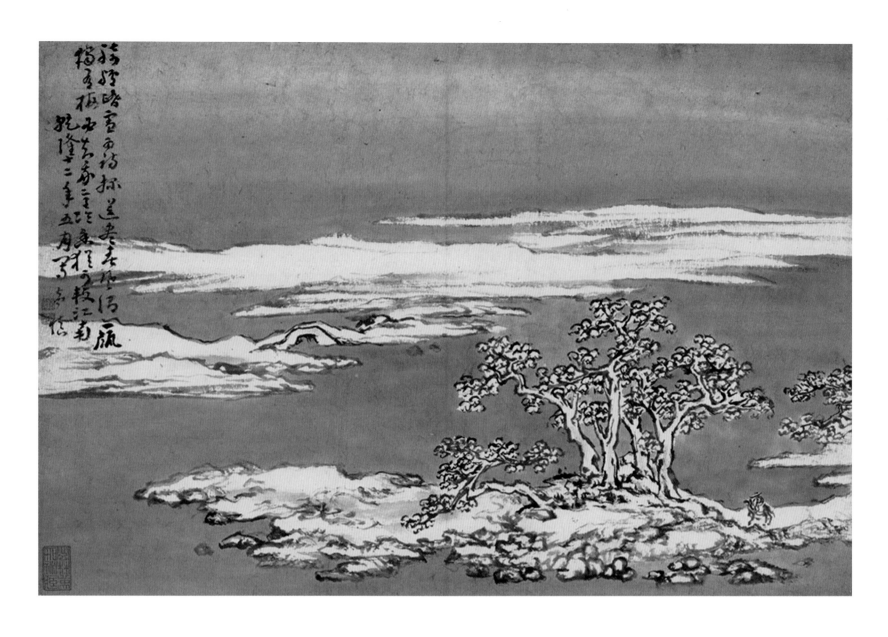

驴雪行旅图

册　纸本　水墨

乾隆十二年五月（一七四七）

22.5cm×31.7cm

款识：乾隆十二年五月写，黄慎。

钤印：黄（白）、慎（白）联珠印

释文：骑驴踏雪为诗探，送尽春风酒一甔。
独有梅花知我意，冷香犹可较江南。

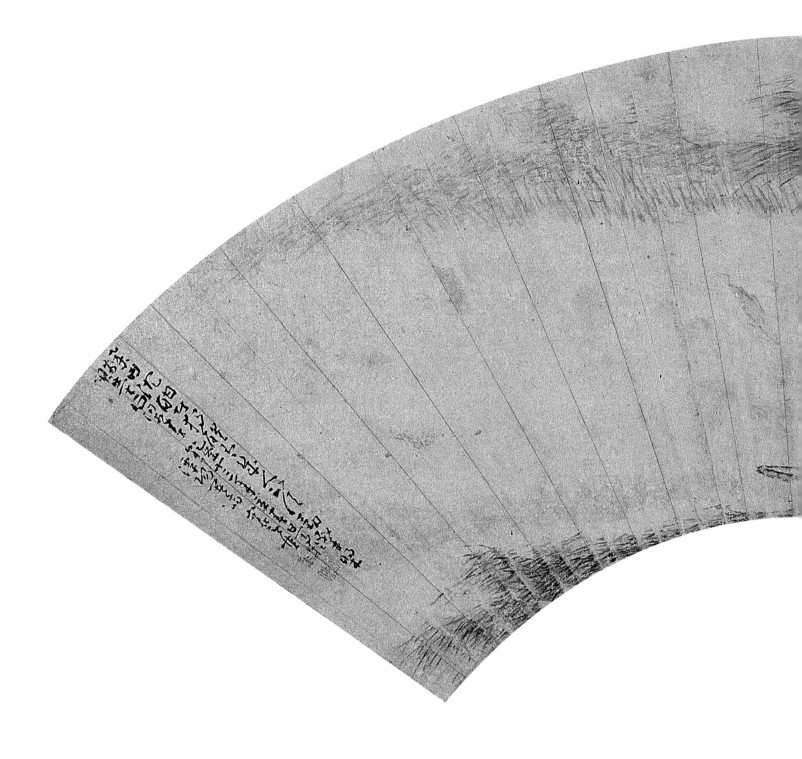

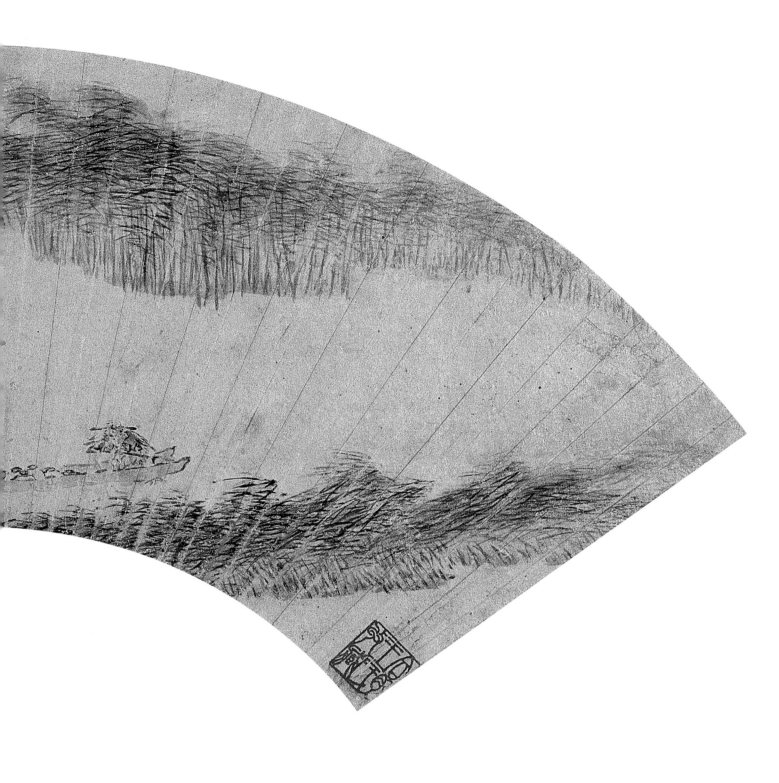

苇岸酒船图

折扇面　纸本　设色

乾隆十三年立春日（一七四八）

15.7cm×50cm

安徽省博物馆藏

款识：乾隆十三年立春日写于潭阳署斋，宁化黄慎。

钤印：黄（白）、慎（白）联珠印

释文：举世沉酣者，独醒有几人？不须勤击桨，

贱卖石梁春。

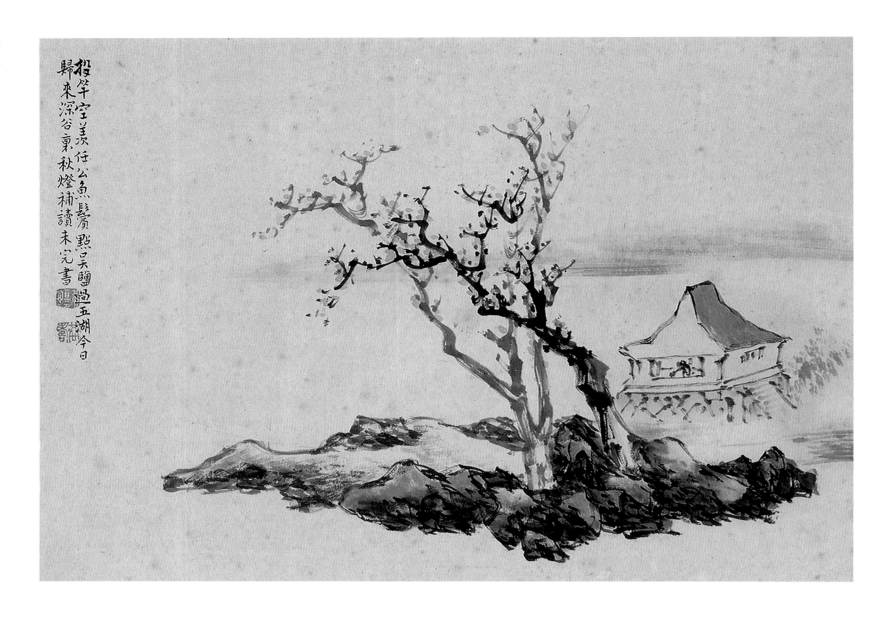

投竿空羡任公魚，鬓点吳鹽過五湖。今日
歸來深谷裏，秋燈補讀未完書。

秋溪別館图

册　纸本　设色　庚午（一七五〇）

28.5cm×40.5cm

钤印：黄慎印（白）、恭寿（朱）

释文：投竿空羡任公鱼，鬓点吴盐过五湖。

今日归来深谷里，秋灯补读未完书。

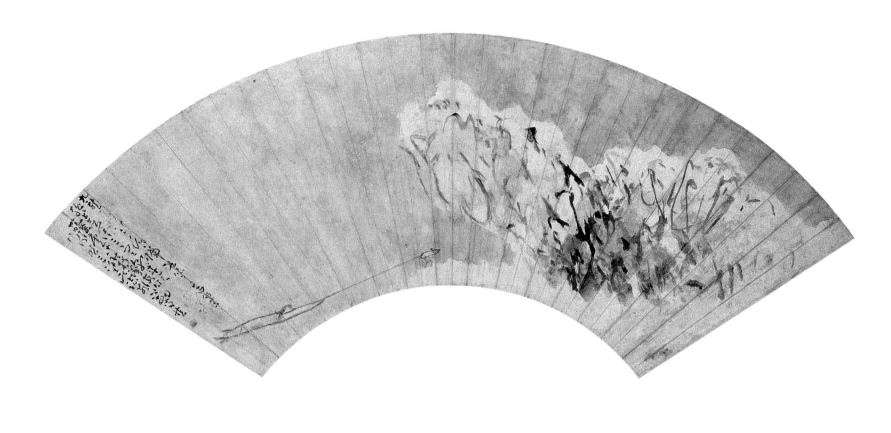

九泷缲舟图

折扇面　纸本　墨笔

乾隆十五年秋（一七五〇）

首都博物馆藏

款识：乾隆庚午秋将跨海时，为阿弟启三涂此志。

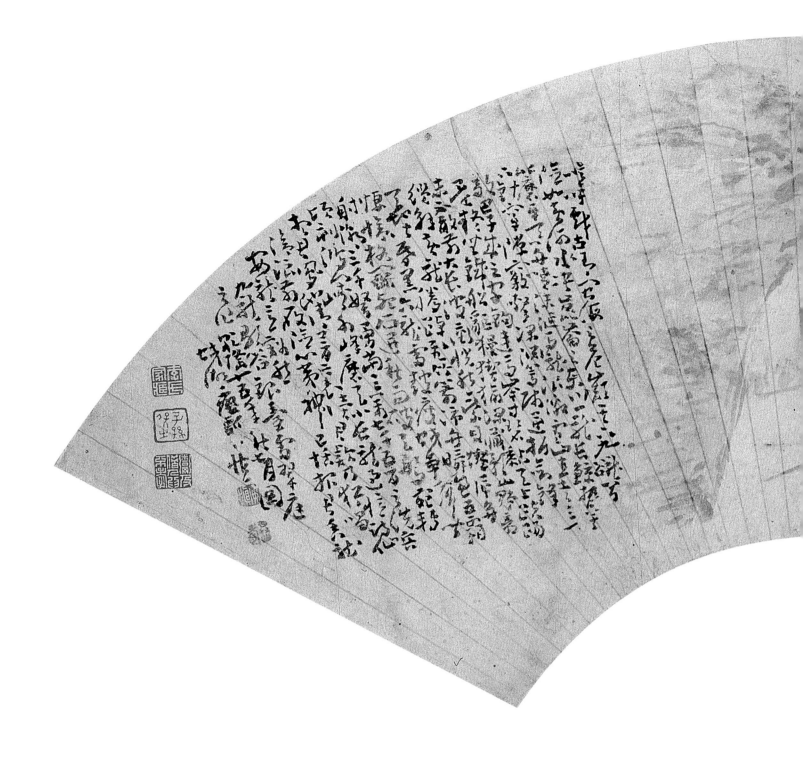

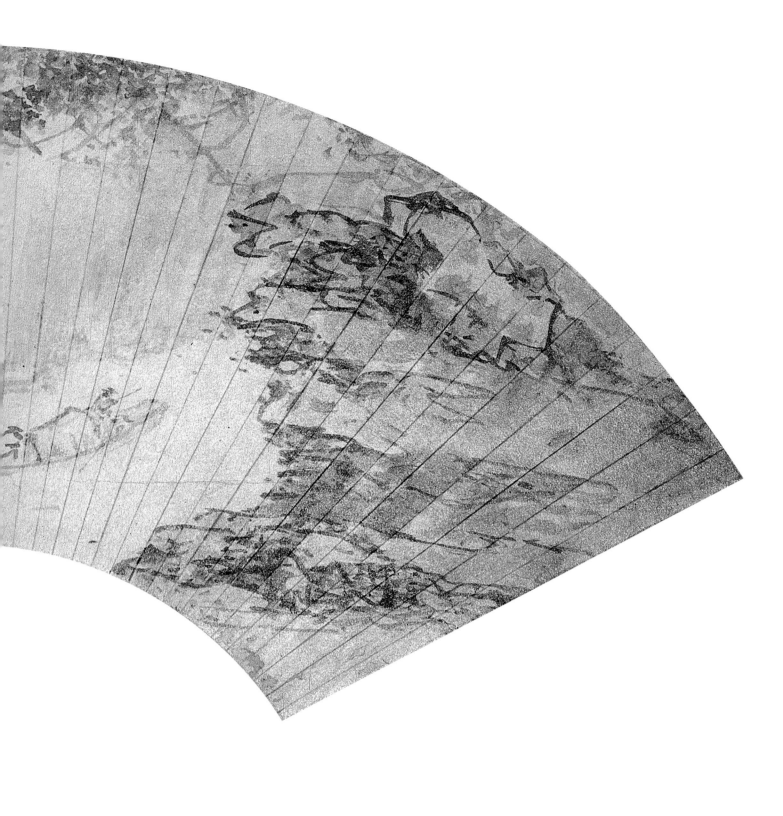

九泷缚舟图

折扇面　纸本　墨笔

乾隆十五年七月（一七五〇）

首都博物馆藏

款识：乾隆十五年秋七月图，蛟湖瘿瓢子慎。

钤印：黄慎（白）、恭寿（朱）

释文：噫吁戏！古有闽海之危巅。其下九泷兮，险如黄河水决昆仑之东川。一泷长鲸势莫比，磨牙吞舟喷沫涎。马泷浪击，雪山直走三门下，针穿隙窍击深渊。篙师逆折剑锋改，巴子成之字钩连。高岑寸碧粘天上，跌踢还疑坐铁船。大长波冲，貙獌猭貐深藏影，山魈魍魅不敢前。恍然紫贝燃犀角，缆解黄龙腾踔飞。竹箭沛，舟瞬息，五霸天地皆昏黑。六泷雷鼓瘦蛟争，宛转射潮声闻悽怆格斗死，石进秋雨破天惊。顷刻鸿门三千弩，勇当三万七千五百之洗兵。想君凤池清梦里，读君欲乃犹唱沧浪前。履险心夷神已恬，峡外峰磨天，小长泷过忆诗仙。报君香泷安泷意豁然。

《九泷歌》答银台雷翠庭之作。

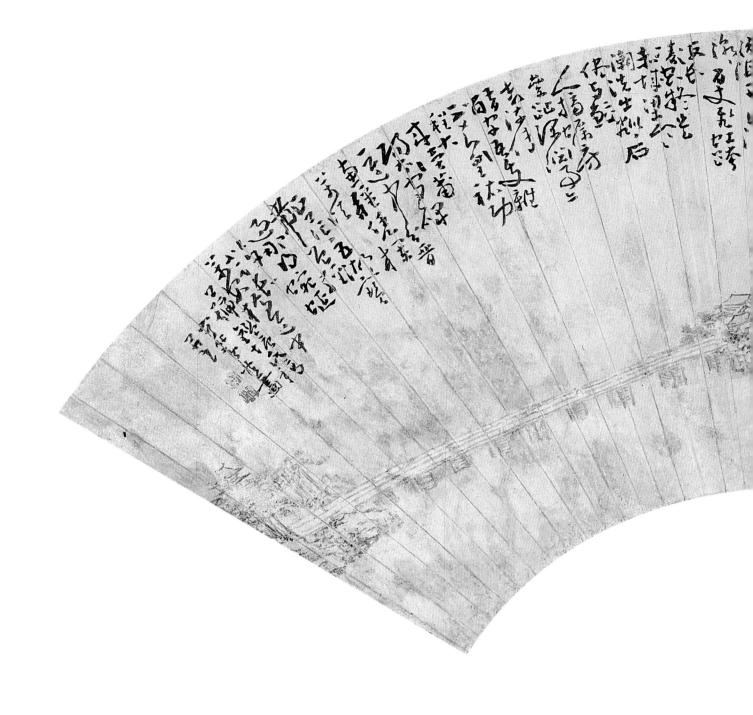

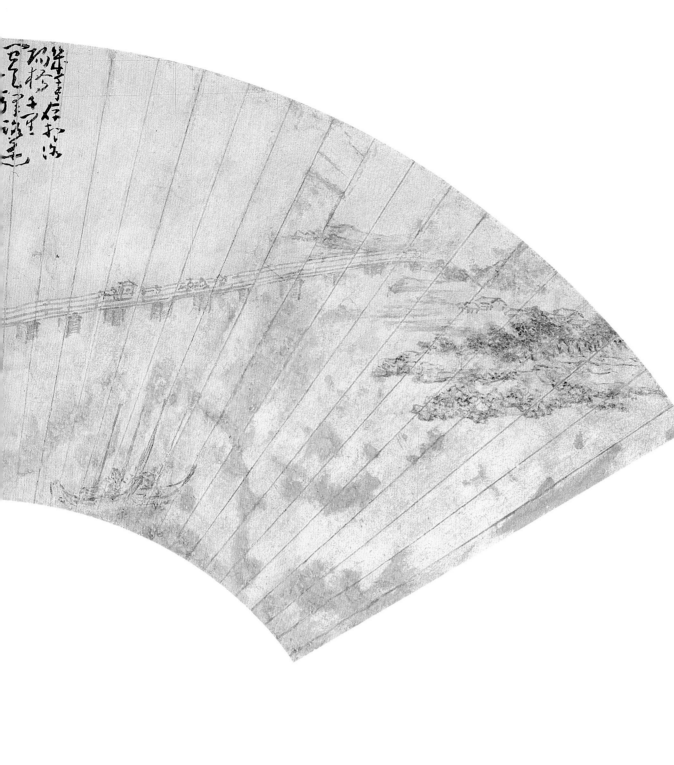

万安桥图

折扇面　纸本　设色

乾隆十五年秋（一七五〇）

17.6cm×53.5cm

镇江博物馆藏

款识：宁化黄慎画并写

钤印：黄（白）、慎（白）联珠印

释文：几年存想洛阳桥，千里闽天驿路遥。今日打从桥上过，一泓海水正漂潮。百丈飞虹跨海长，凌空疑是赤城梁。寒潮洗出嶙嶙石，尽与鲛人摘蛎房。垒址深渊事亦奇，流传「醋」字语支离。不知皇祐工程大，来读莆阳太守碑。一道中分晋惠疆，凭栏万顷正茫茫。五湖宝带曾经过，那得蜿蜒此许长。《万安桥道中口号》鉴塘氏稿。

说明：一、万安桥位于福建东南晋江二十余里处，因跨洛阳江，故又名洛阳桥。宋仁宗皇祐五年至嘉祐四年建成（一〇五三—一〇五九），由泉州太守蔡襄（福建仙游人，北宋大书法家）主持修建。石桥长三百六十丈，宽一丈五尺，是当时福建最大的桥梁工程，至今尚存。二、鉴塘，即许齐卓，安徽合肥人。清乾隆八年、九年任宁化知县，与黄慎交好，曾为黄慎撰写《瘿瓢山人小传》，黄慎亦题诗，作画回赠许齐卓。

雪骑探梅图

通景四条屏　绢本　设色　乾隆十六年十月（一七五一）

127cm×41cm×4

广西壮族自治区博物馆藏

款识：乾隆十六年小春月写，宁化瘿瓢子慎。

钤印：黄慎（朱）、恭寿（白）

释文：岁晚何人肯卜邻，梅于我辈最情亲。南山尽是经行处，一雪不知多少春。

先后花随人意思，横斜枝写月精神。寒香嚼得成诗句，落纸云烟行草真。

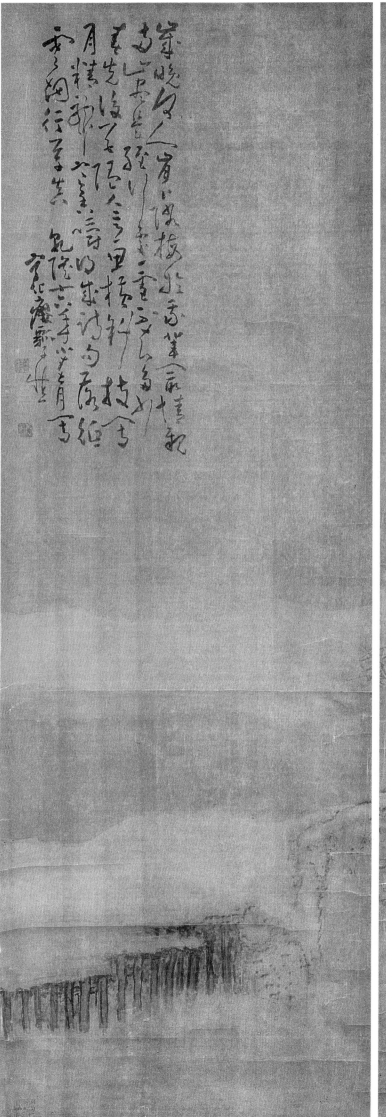
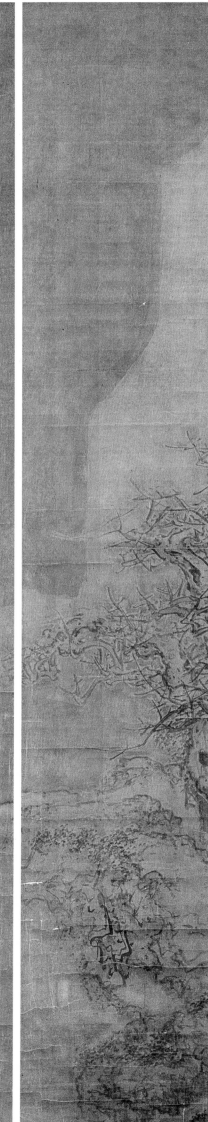

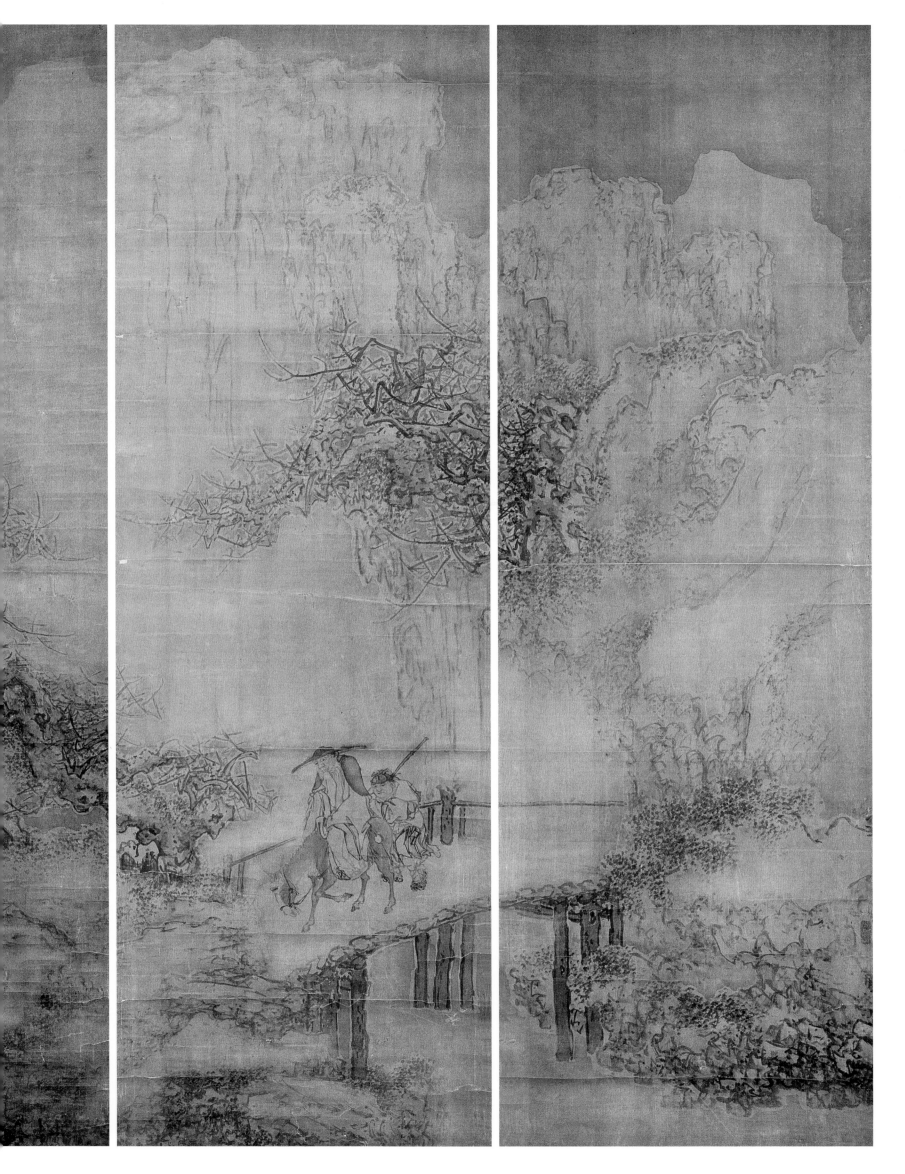

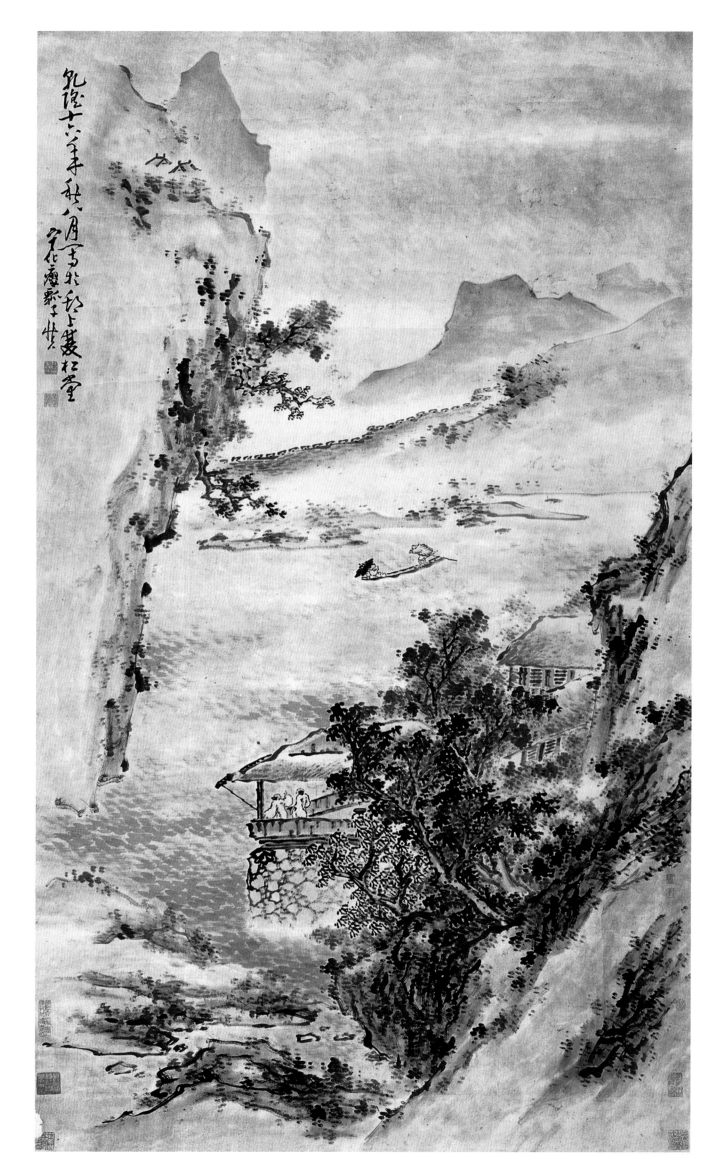

溪馆候客图

大轴　纸本　水墨　乾隆十六年八月（一七五一）

183cm×101cm

款识：乾隆十六年秋八月，写于邗上双松堂，宁化瘿瓢子慎。

钤印：恭寿（白）、黄慎（朱）

驴雪探梅图

大轴　纸本　水墨设色　乾隆二十年八月初一（一七五五）

194.5cm×106cm

北京翰海公司二〇〇二年春拍会影印

款识：乾隆廿年八月朔日写，宁化瘿瓢子慎。

钤印：黄慎（白）、瘿瓢山人（白）、东海布衣（白）

释文：骑驴踏雪为诗探，送尽春风酒一瓢。独有梅花知我意，冷香犹可较江南。

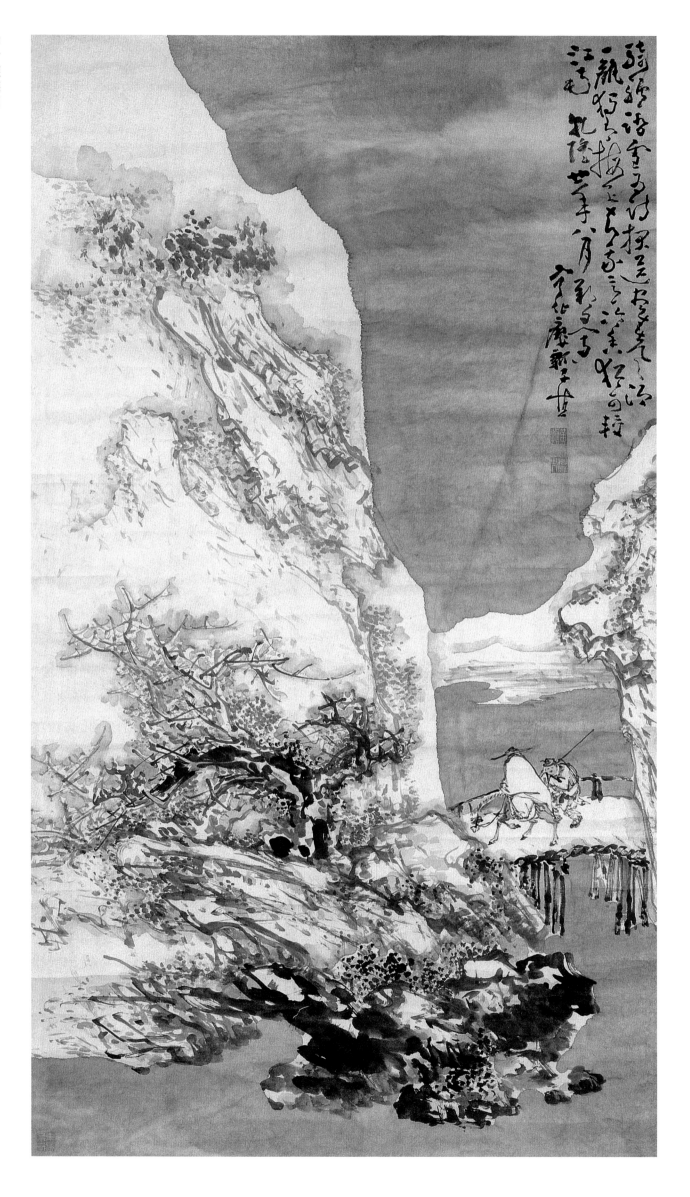

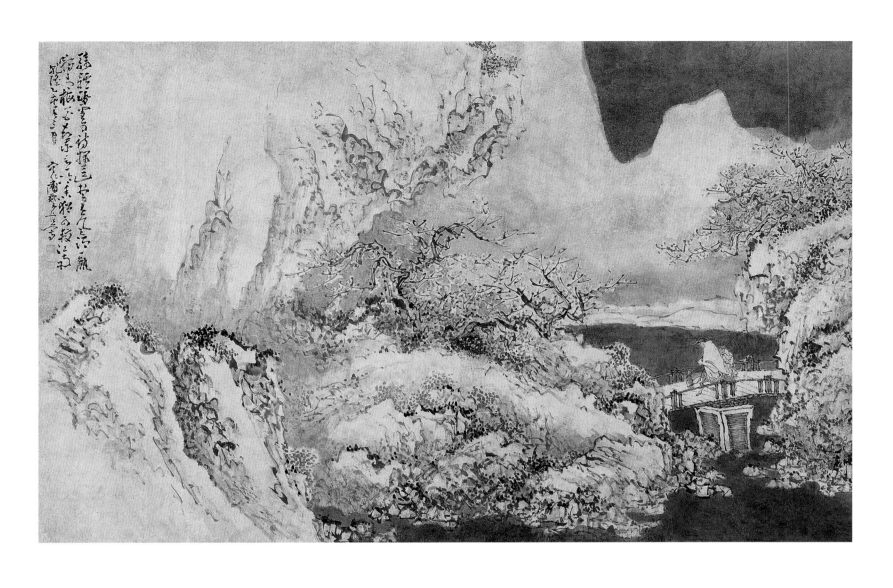

驴雪探梅图

横幅　纸本　水墨

乾隆二十年三月（一七五五）

100cm×156.9cm

福州集古斋藏

款识：乾隆乙亥春三月，宁化瘿瓢子慎写。

钤印：黄慎（朱）、瘿瓢（白）

释文：骑驴踏雪为诗探，送尽春风酒一瓶。

独有梅花知我意，冷香犹可较江南。

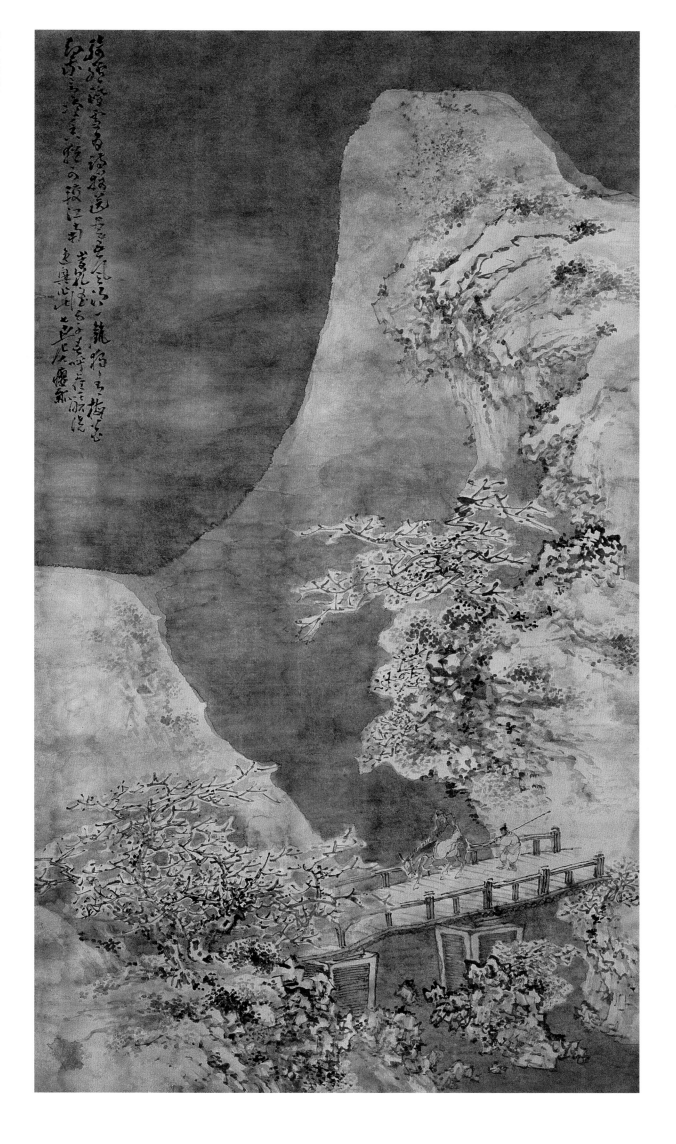

驴雪探梅图

大轴　纸本　设色　乾隆二十一年（一七五六）

194.5cm×106cm

翰海公司二○○二年春拍会影印

款识：时乾隆丙子春呼旧醅浇逸兴，作此。七十老人瘿瓢。

钤印：黄慎（白）、瘿瓢（白）

释文：骑驴踏雪为诗探，送尽春风酒一瓢。独有梅花知我意，冷香犹可较江南。

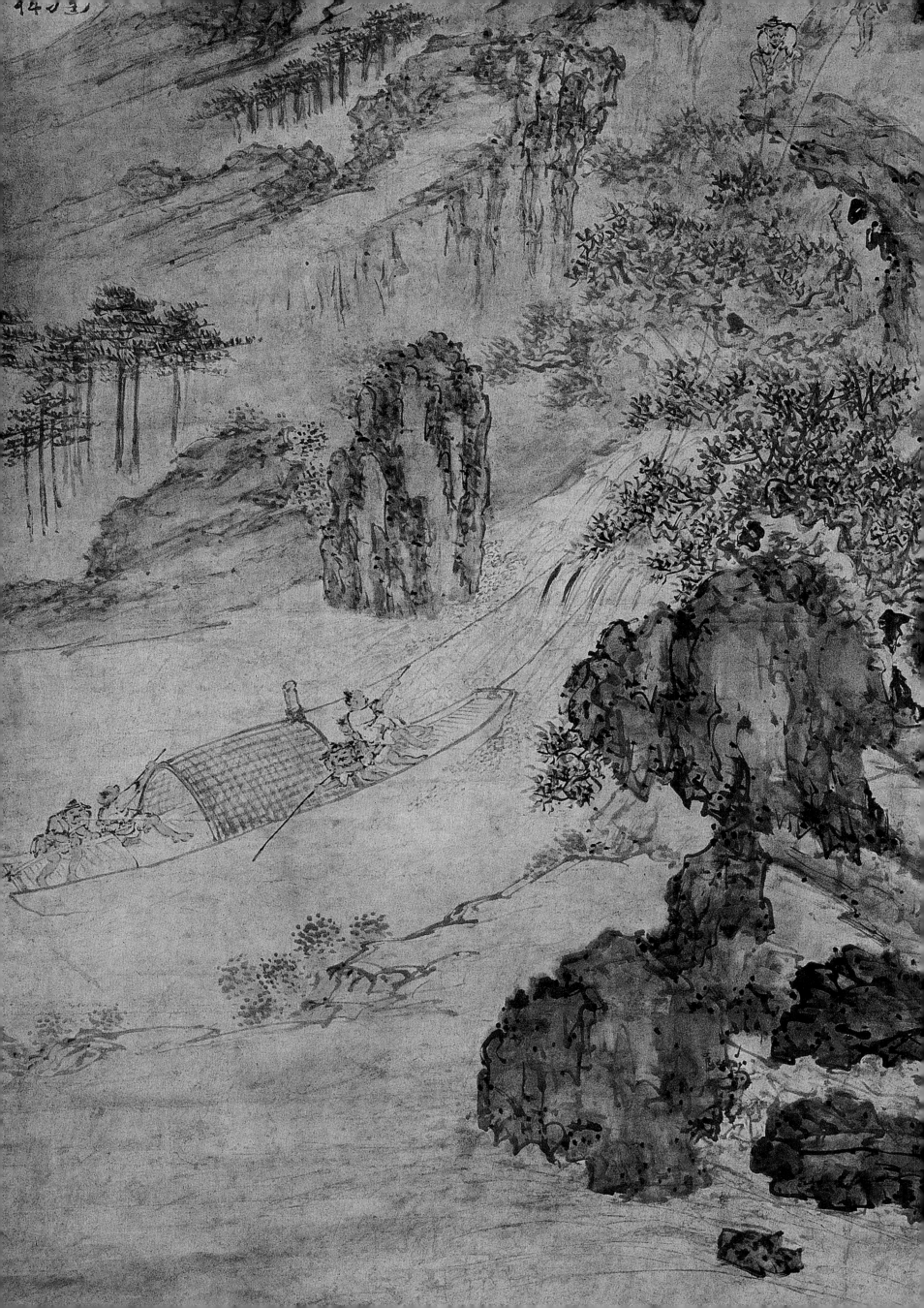

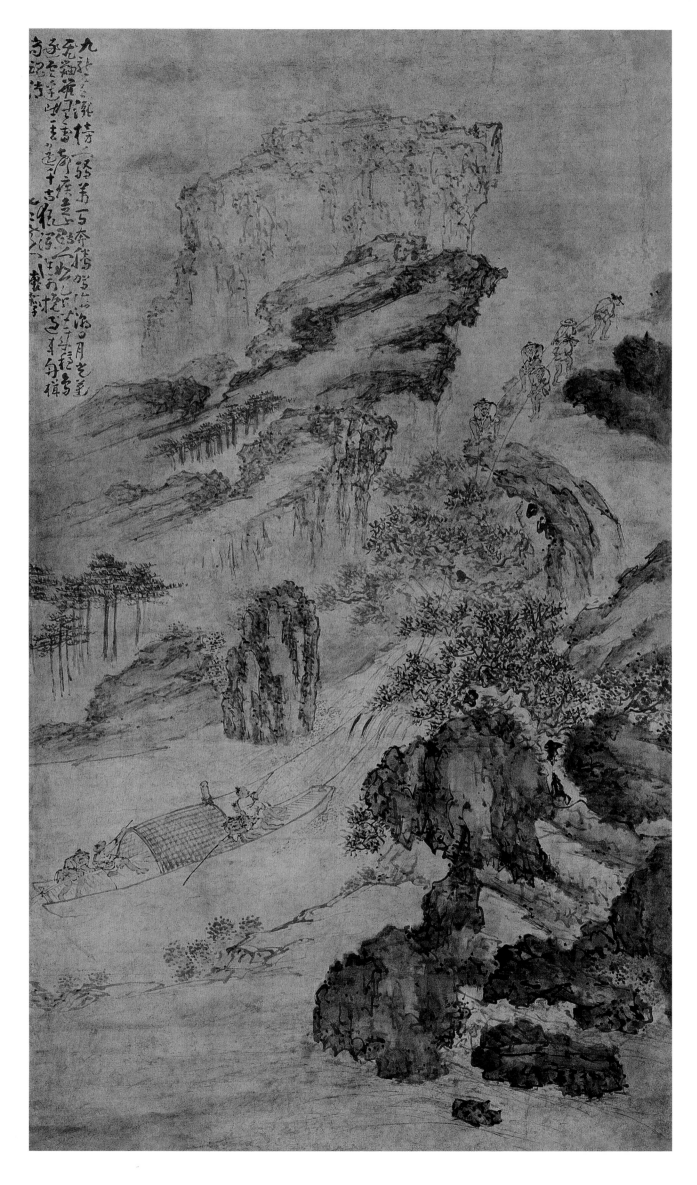

九泷缚舟图

轴　纸本　水墨设色　乾隆二十三年（一七五八）

168cm×92cm

款识：七二老人瘿瓢子

钤印：黄慎（白）、瘿瓢（白）

释文：九泷水涨榜人骄，万马奔腾驾海潮。日月光逢飞鼬鼠，风雷声疾走山魈。人如天上坐来稳，鸟逐云边望去遥。千古狂澜谁可挽，过来舟楫尚魂消。

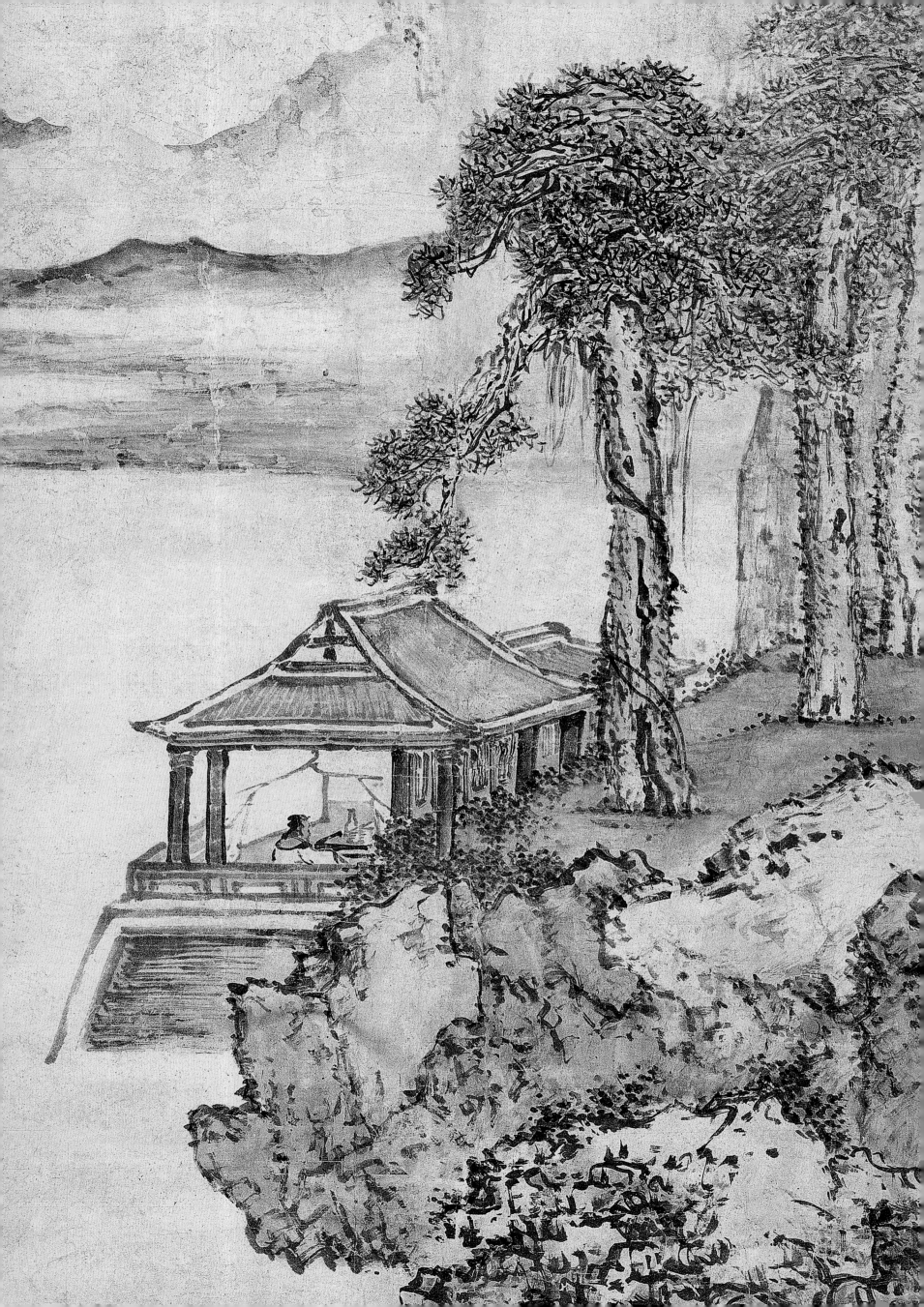

蛟湖读书图

大轴　纸本　设色　乾隆二十六年（一七六一）

242.4cm×113.2cm

上海博物馆藏

款识：乾隆辛巳，作于舒啸斋，蛟湖瘿瓢子写。

钤印：黄慎（白）、瘿瓢（白）

释文：蛟湖山下读书人，孙楚楼中醉脱巾。莺语漫窥青草路，马蹄踏破白门春。

六朝风雨松楸夜，上巳阴晴被禊辰。记得年年江汉客，归心无那指汀蘋。

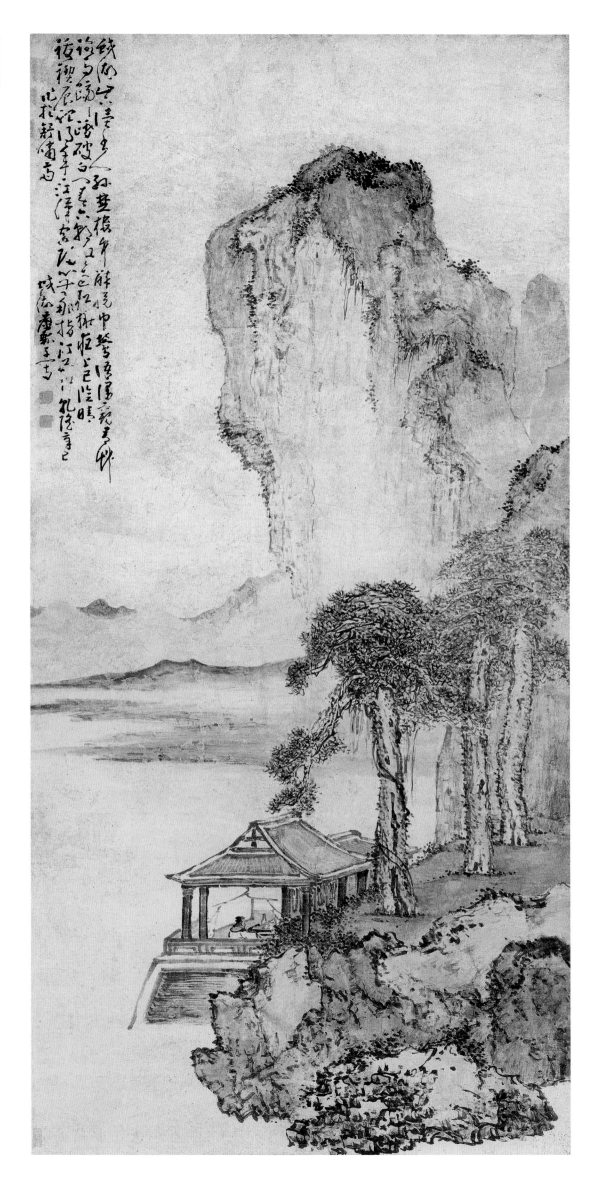

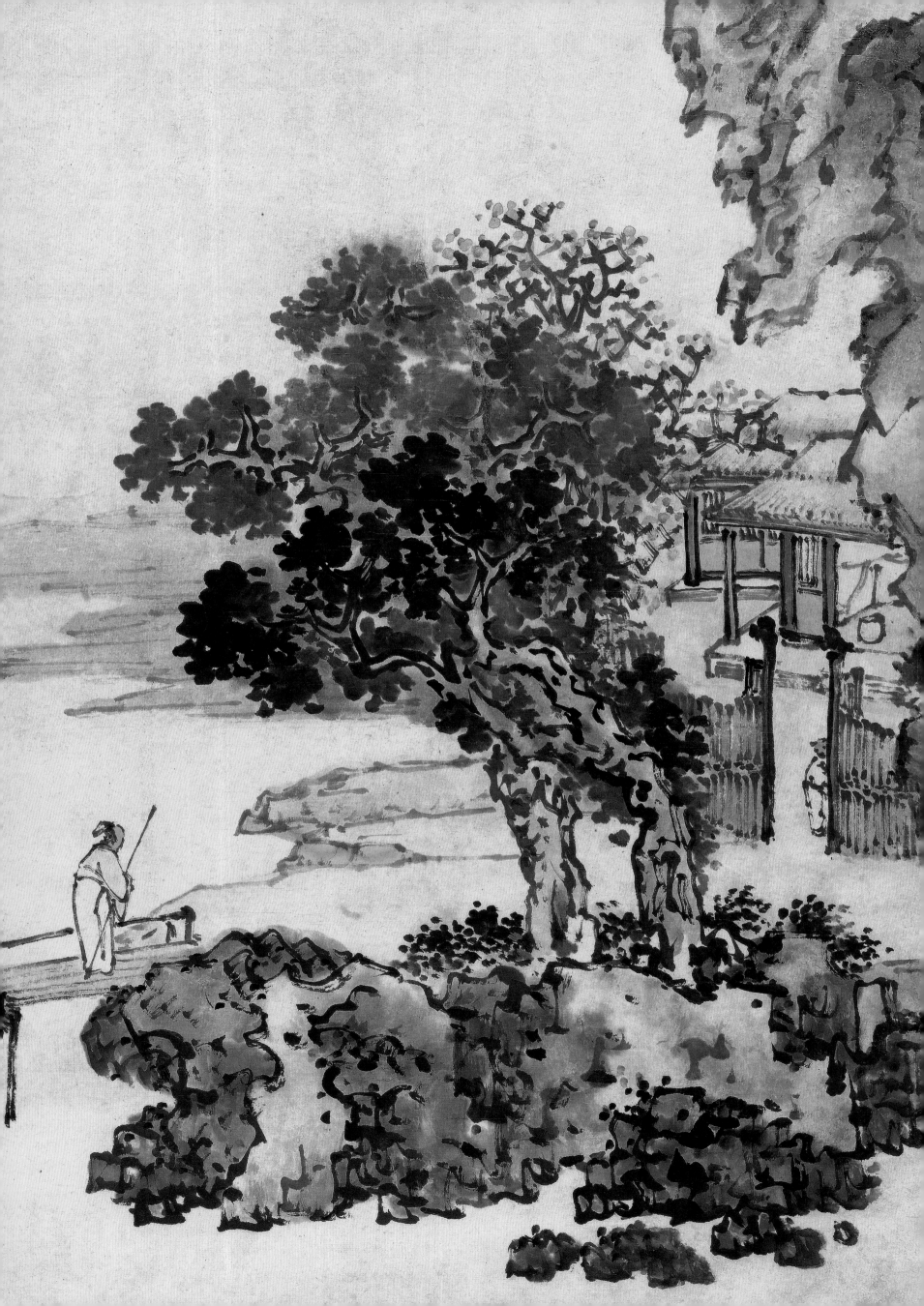

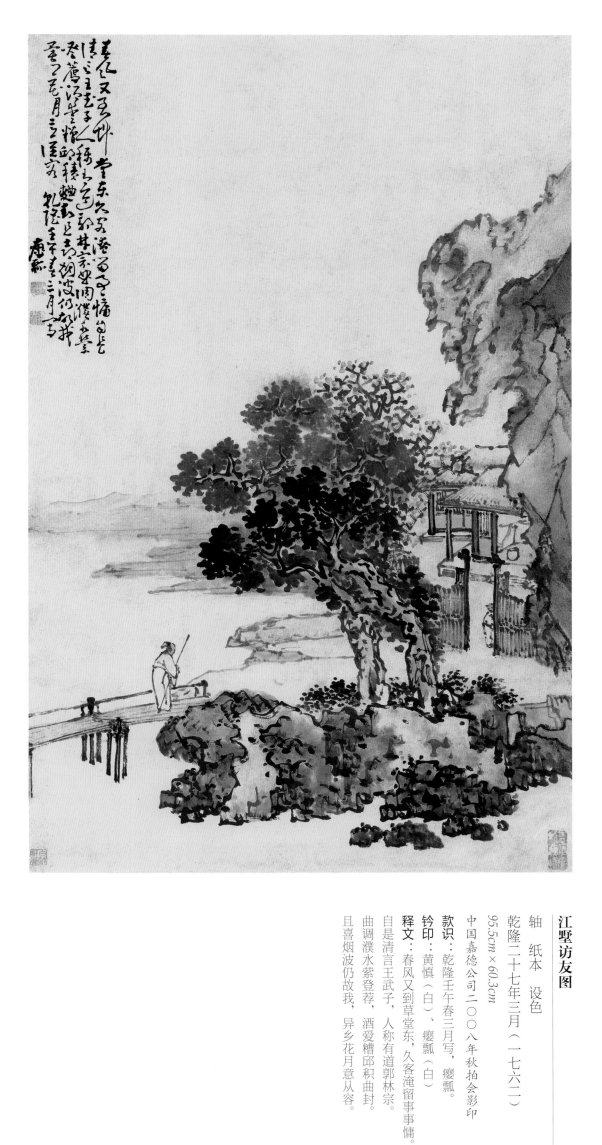

江墅访友图

轴　纸本　设色

乾隆二十七年三月（一七六二）

95.5cm×60.3cm

中国嘉德公司二○○八年秋拍会影印

款识：乾隆壬午春三月写，瘿瓢。

钤印：黄慎（白）、瘿瓢（白）

释文：春风又到草堂东，久客淹留事事慵。

自是清言王武子，人称有道郭林宗。

曲调濮水萦登荐，酒爱糟邱积曲封。

且喜烟波仍故我，异乡花月意从容。

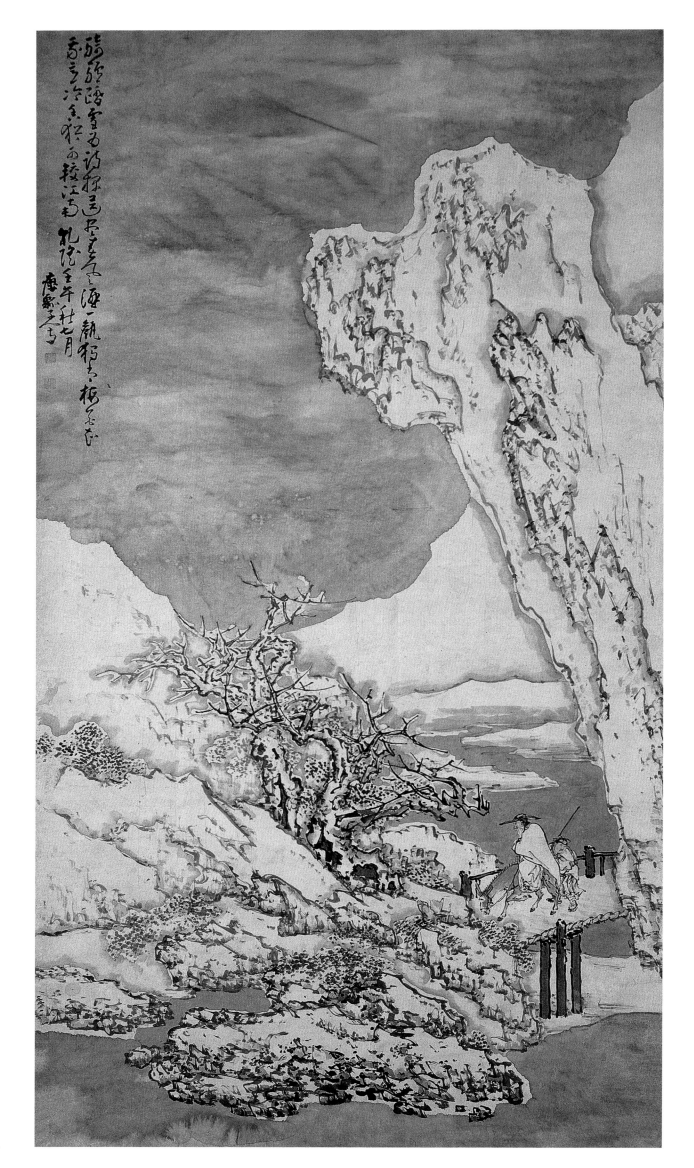

驴雪探梅图

轴　纸本　设色　乾隆二十七年七月（一七六二）

170.7cm×91cm

广东省博物馆藏

款识：乾隆壬午秋七月，瘿瓢子写。

钤印：黄慎（朱）、瘿瓢（白）

释文：骑驴踏雪为诗探，送尽春风酒一甀。独有梅花知我意，冷香犹可较江南。

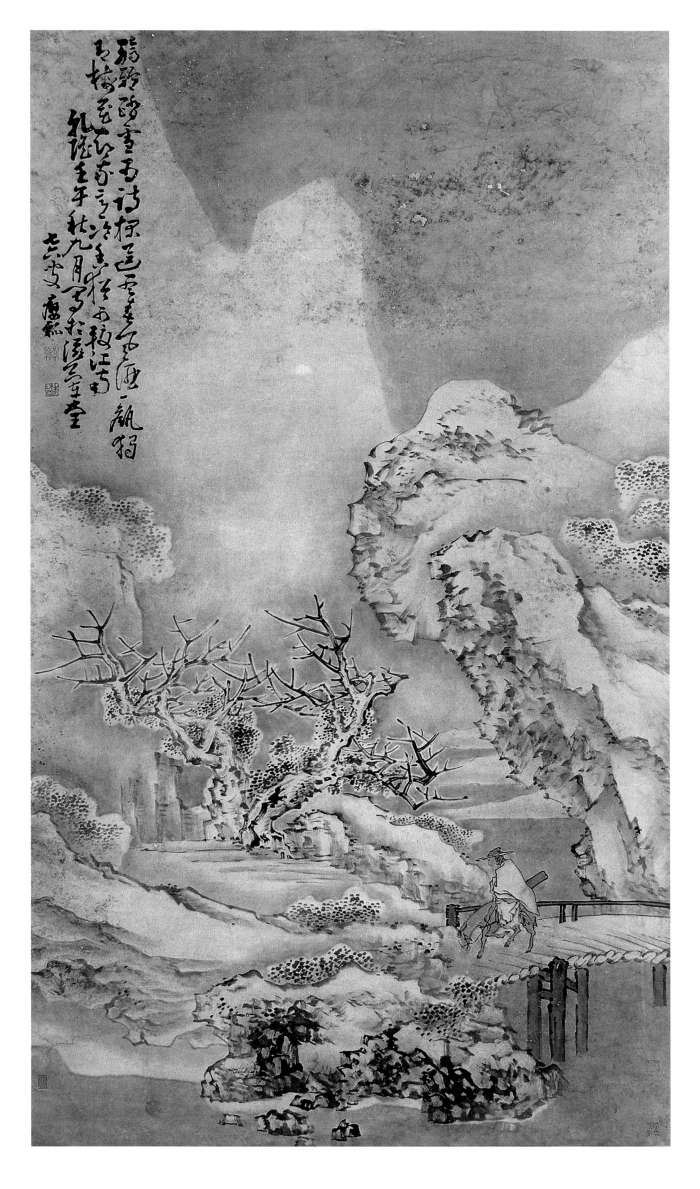

驴雪探梅图

轴　纸本　设色　乾隆二十七年九月（一七六二）

158cm×89cm

中央美术学院附属中等美术学校藏

款识：乾隆壬午秋九月，写于滋兰堂，七六叟婴瓢。

钤印：黄慎（朱）、恭寿（白）

释文：骑驴踏雪为诗探，送尽春风酒一瓿。独有梅花知我意，冷香犹可较江南。

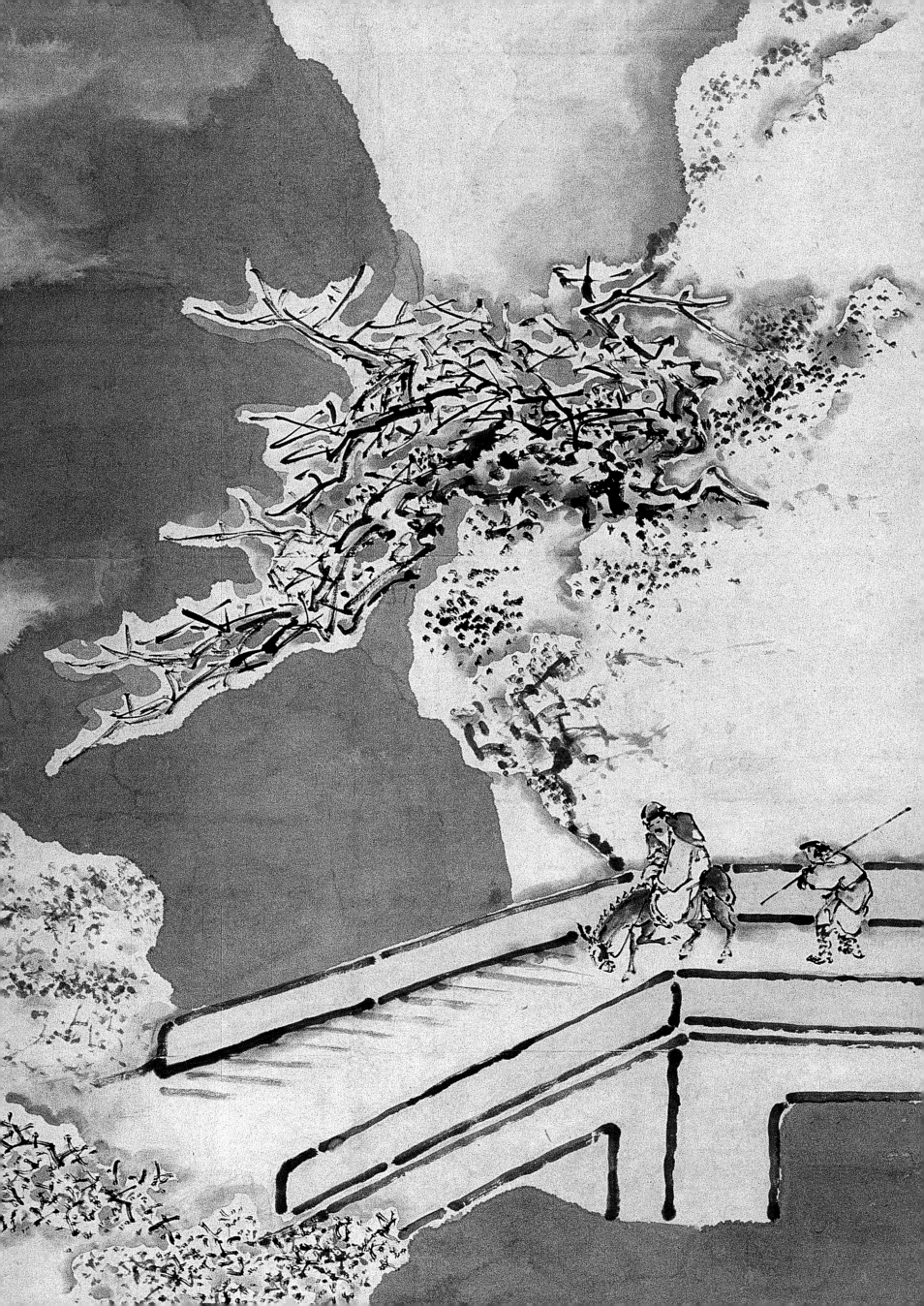

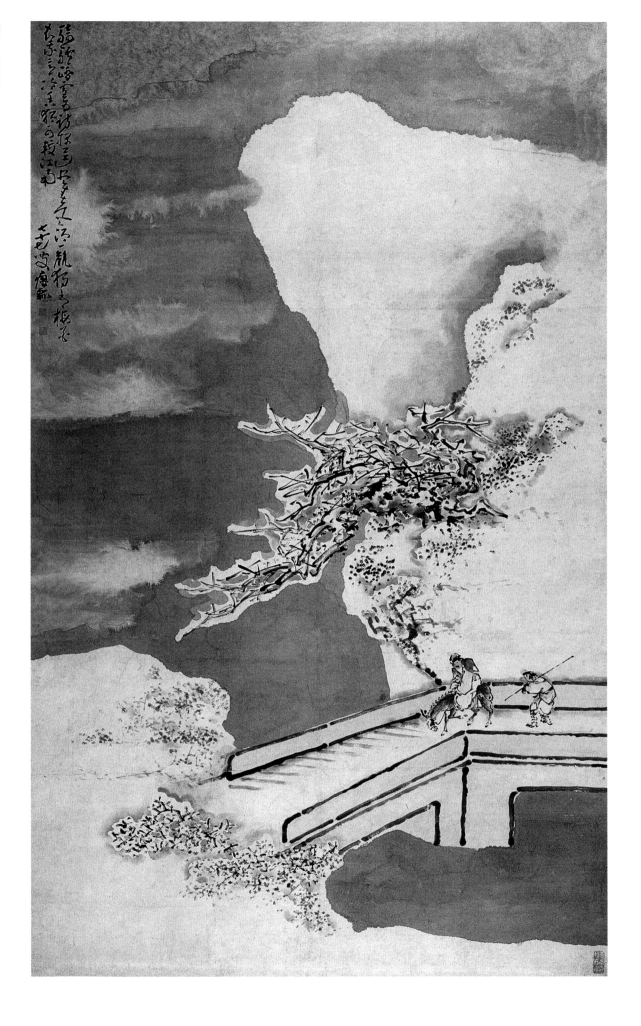

踏雪寻梅图

大轴　纸本　设色　乾隆二十八年（一七六三）

192cm×112cm

荣宝斋藏

款识：七十七叟瘿瓢

钤印：黄慎（朱）、瘿瓢（白）

释文：骑驴踏雪为诗探，送尽春风酒一瓢。独有梅花知我意，冷香犹可较江南。

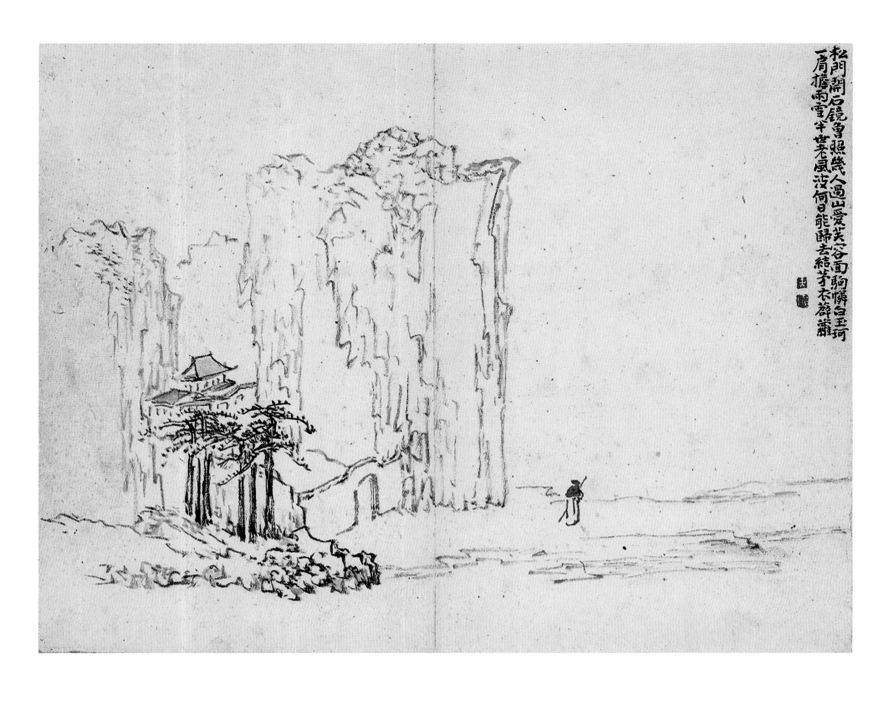

松門開石鏡曾照幾人過山愛芙蓉面駒憐白玉珂
一肩擔雨雪半世老風波何日能歸去結茅衣薜蘿

松门石镜图

册　纸本　水墨

乾隆二十八年（一七六三）

24.5cm×31.5cm

释文：松门开石镜，曾照几人过。山爱芙蓉面，
驹怜白玉珂。一肩担雨雪，半世老风波。
何日能归去，结茅衣薜萝。

钤印：黄（白）、慎（朱）联珠印

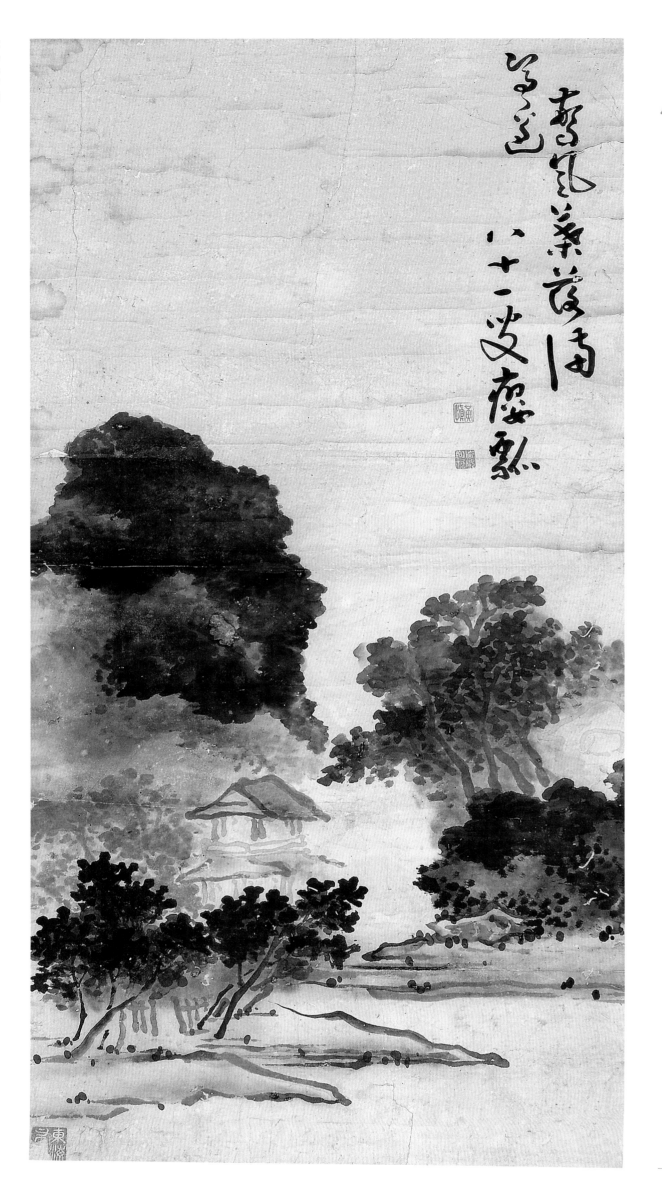

亭树惊风图

轴　纸本　水墨　乾隆三十二年（一七六七）

100cm×61cm

钤印：黄慎（朱）、瘿瓢（白）

释文：惊风叶落满亭边，八十二岁瘿瓢。

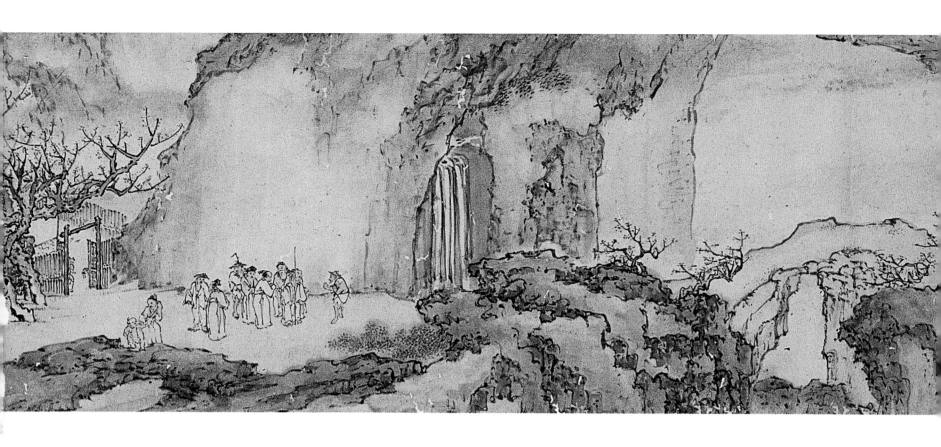

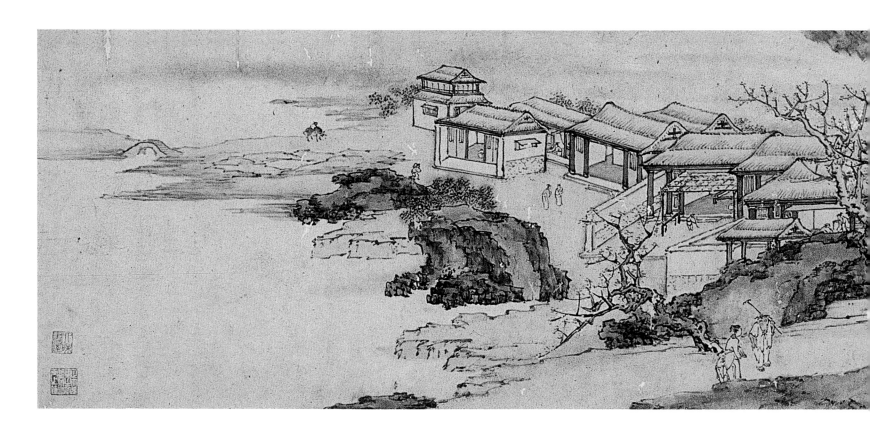

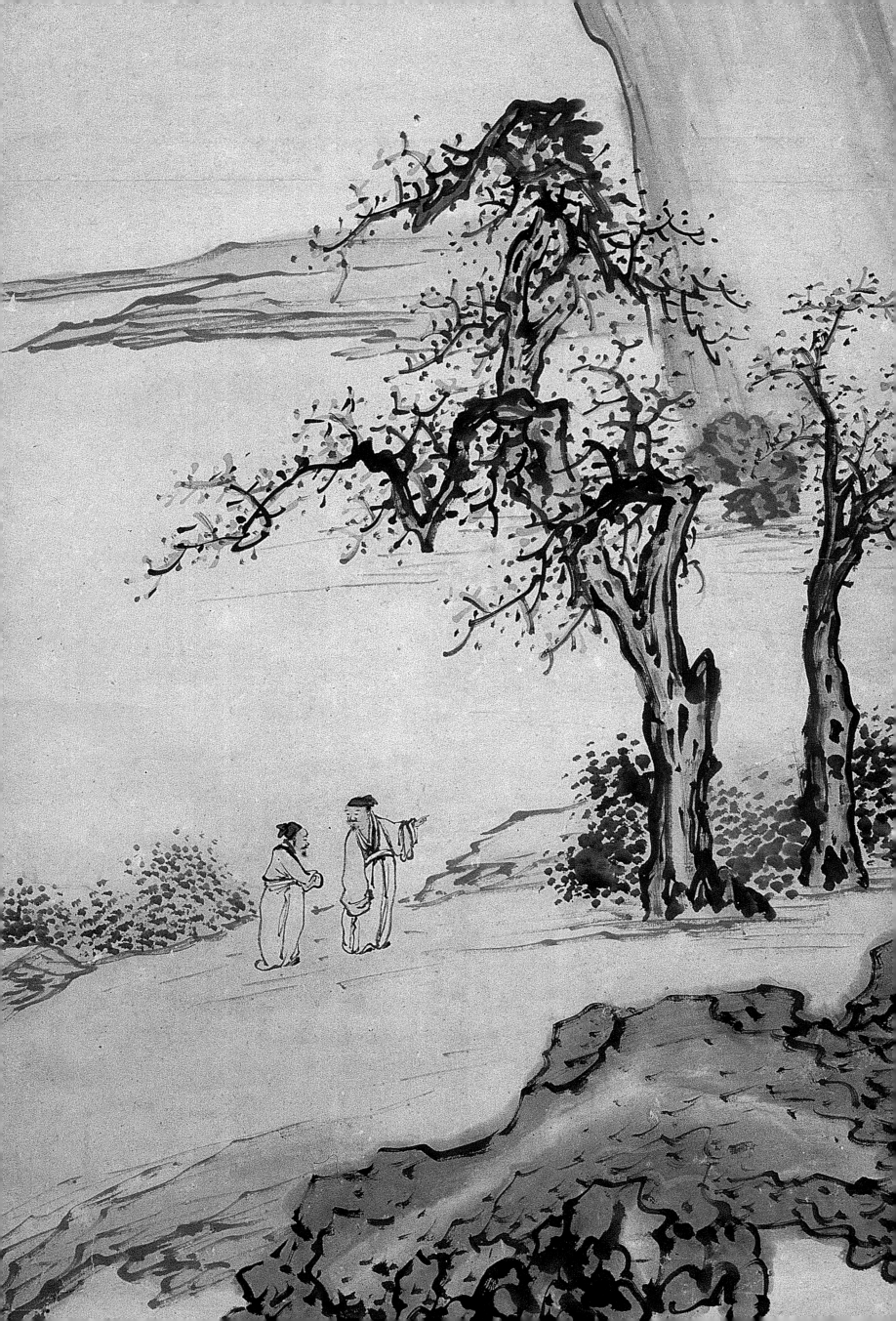

石城秋色图

条屏　纸本　设色　年代不详

123.5cm×45cm

首都博物馆藏

款识：黄慎写

钤印：黄慎（朱）、瘿瓢（白）

释文：砧捣一声霜露下，可怜都作石城秋。

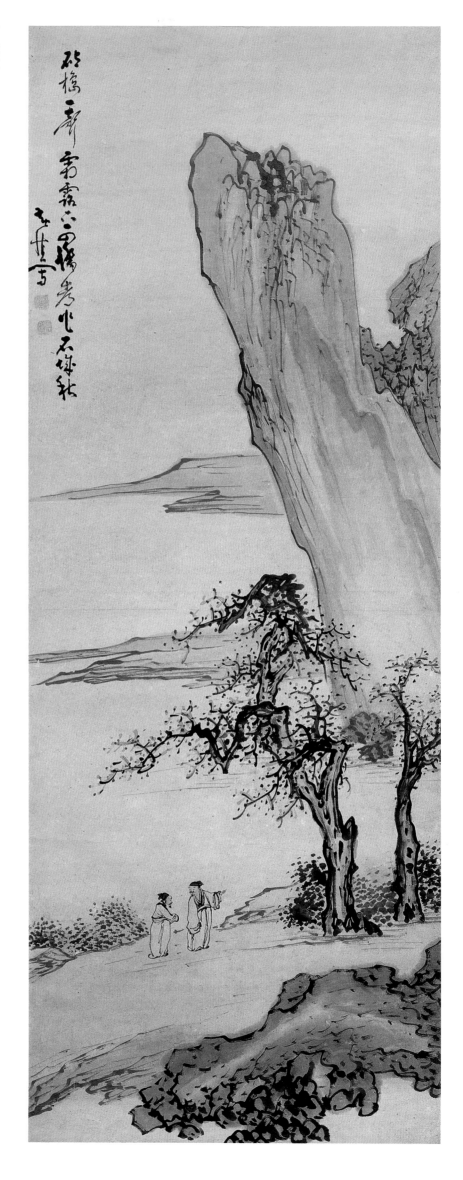

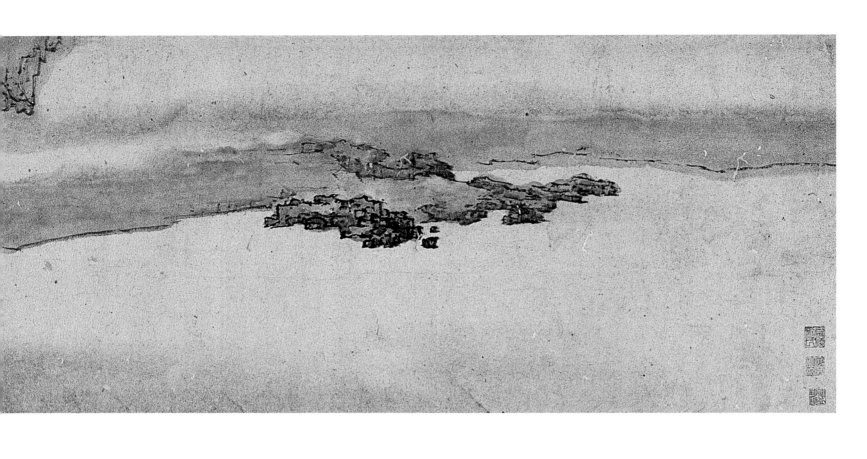

桃花源图

卷　纸本　设色

乾隆二十九年冬月（一七六四）

38cm×394cm

安徽省博物馆藏

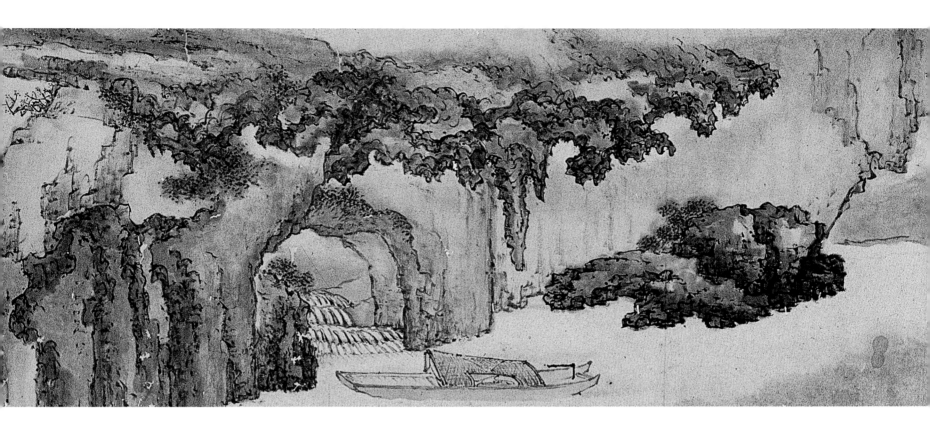

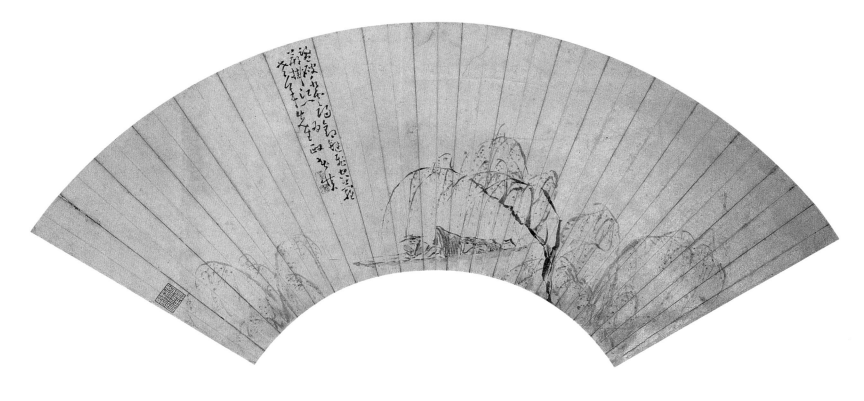

柳溪泊钓图

折扇面　纸本　设色　年代不详
首都博物馆藏

款识：为老年先生政，黄慎。

钤印：黄（朱）、慎（朱）联珠印

释文：荡破水云归钓艇，飞空萝薜挂江门。

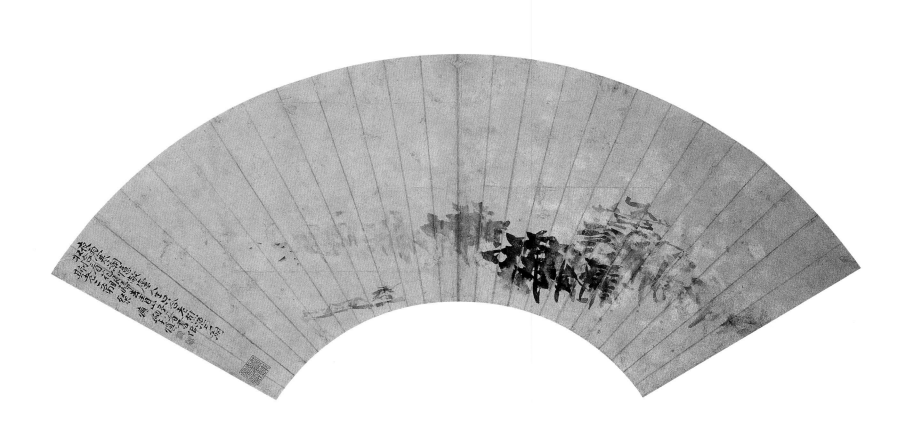

春江行舟图

折扇面　纸本　墨笔　年代不详

首都博物馆藏

款识：似斯老二弟粲，瘦瓢子慎。

钤印：黄（朱）、慎（朱）联珠印

释文：夜雨寒潮忆敝庐，人生只合老樵渔。

五湖收拾看花眼，归去青山好著书。

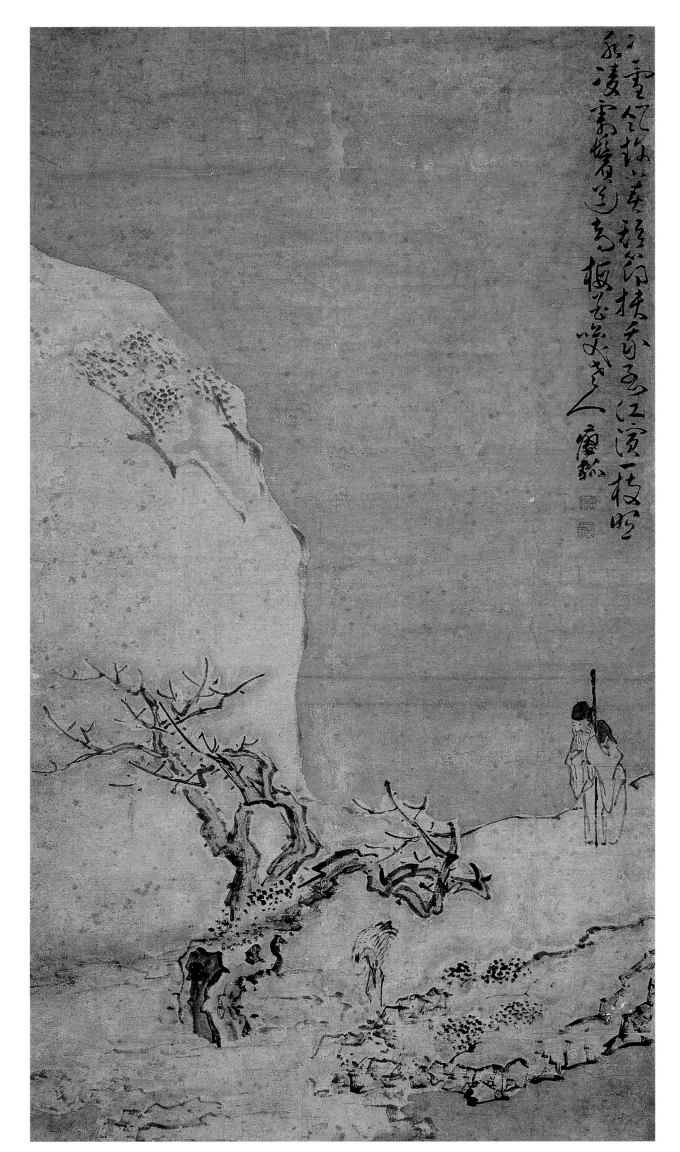

雪郊探梅图

轴　纸本　设色　年代不详

109cm×58cm

天津市历史博物馆藏

款识：：瘿瓢

释文：冷冷雪风趁小春，短筇扶我到江滨。一枝照水凌霜鬓，送却梅花笑老人。

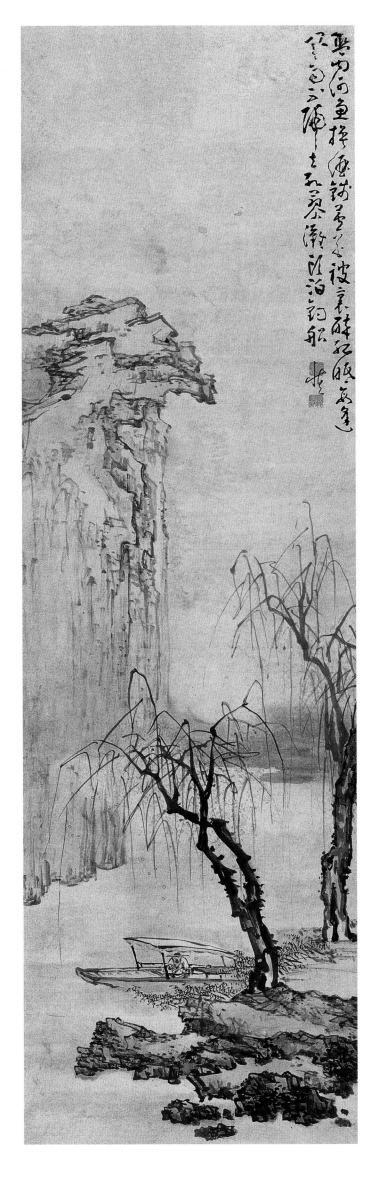

柳岸泊舟图

条屏　纸本　设色　年代不详

203cm×59cm

天津市艺术博物馆藏

款识：慎

钤印：黄慎（白）、瘿瓢（朱）

释文：篮内河鱼换酒钱，芦花被里醉孤眠。每逢风雨不归去，红蓼滩头泊钓船。

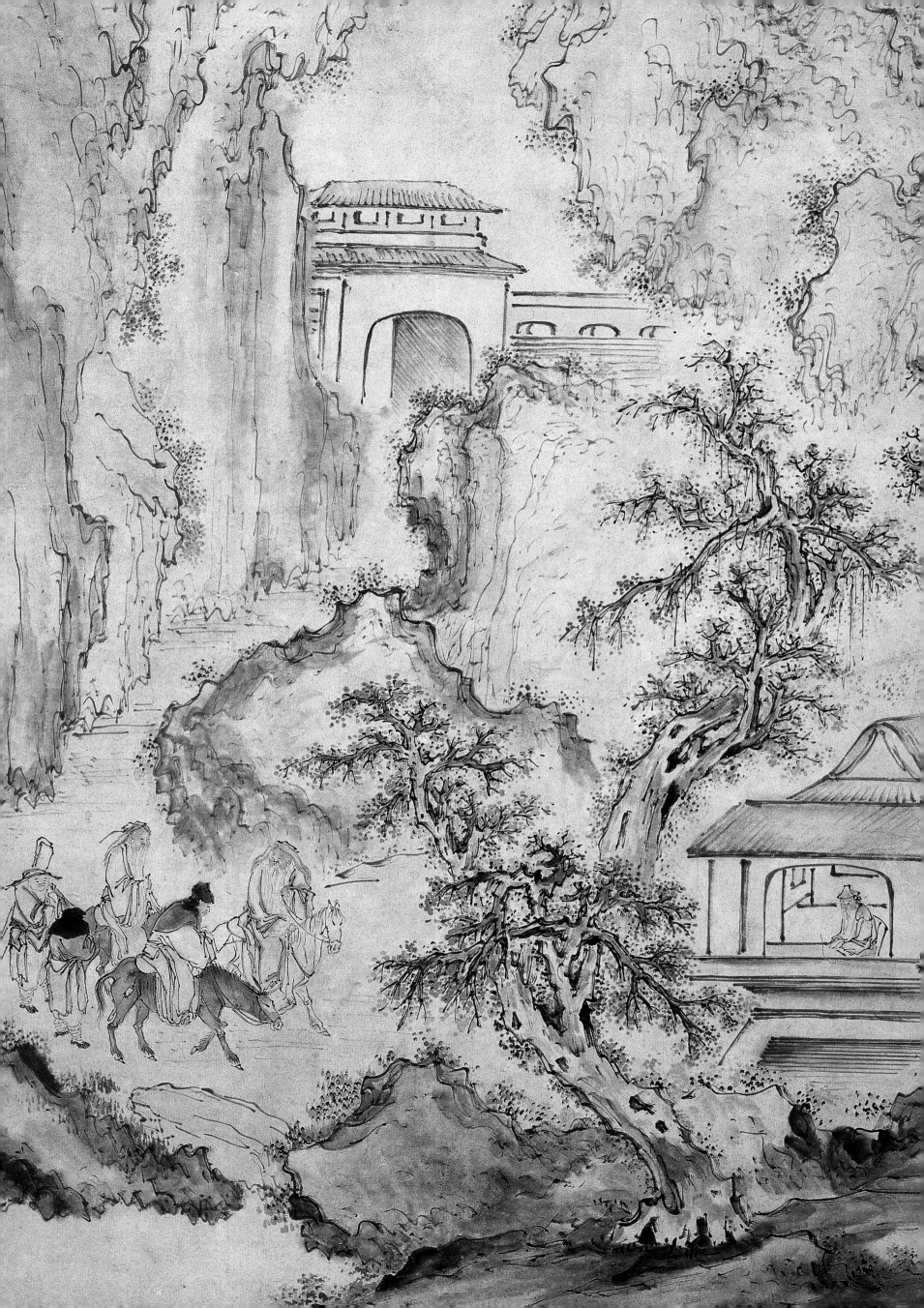

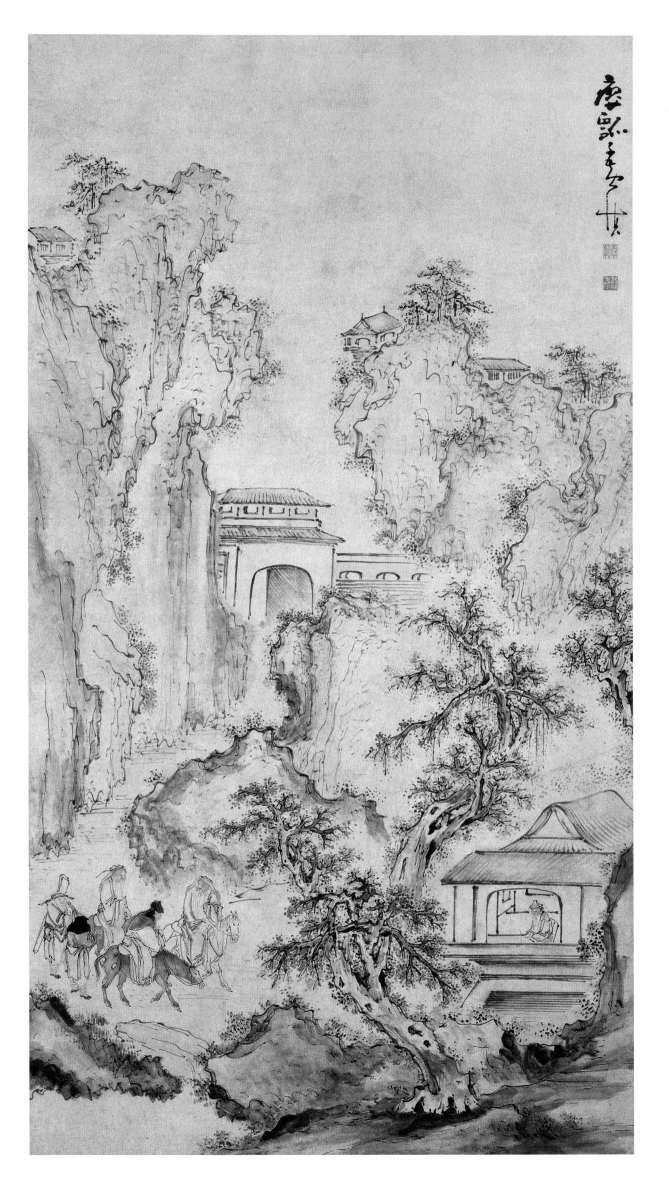

携琴访友图

轴　纸本　设色　年代不详

168cm×88.5cm

上海博物馆藏

款识：瘿瓢子黄慎

钤印：黄慎（朱）、恭寿（白）

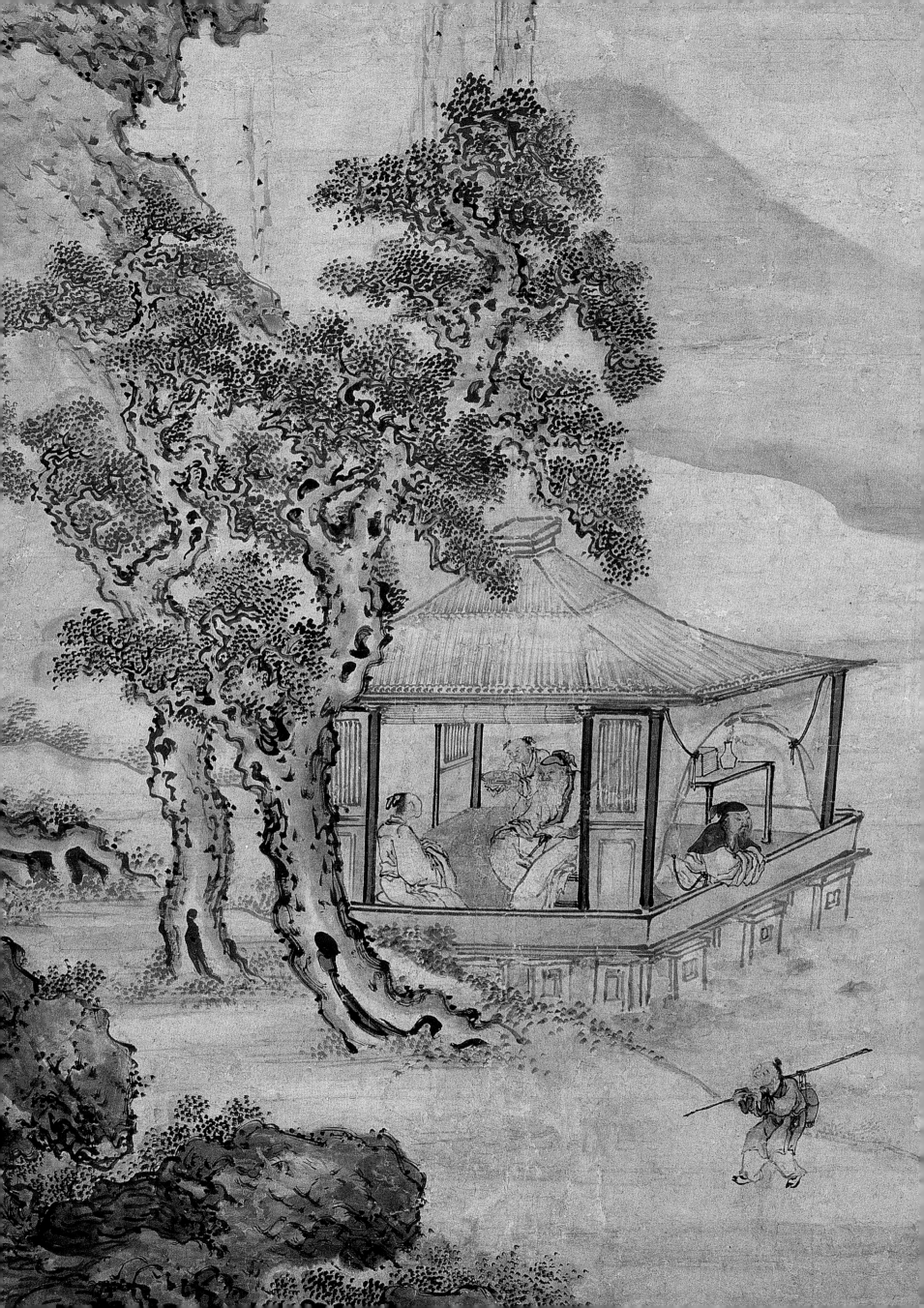

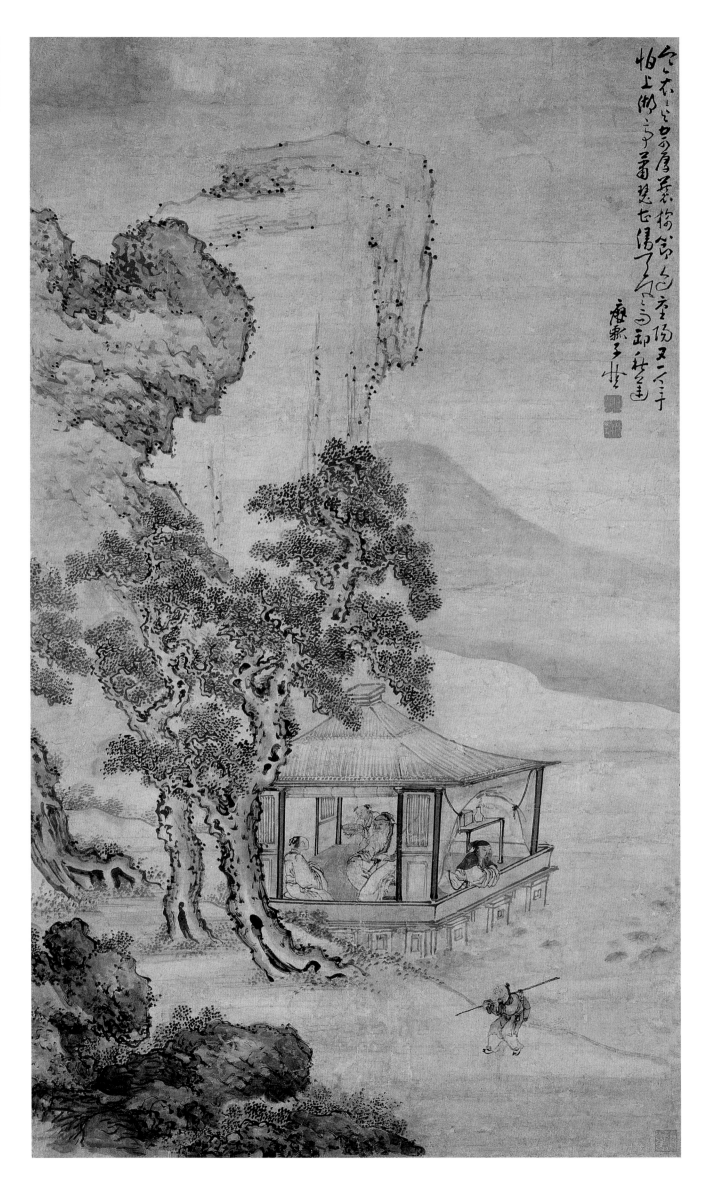

湖亭秋兴图

大轴　纸本　设色　年代不详

181cm×102cm

南京博物院藏

款识：瘿瓢子慎

钤印：黄慎（白）、瘿瓢（白）

释文：寒衣欲寄厚装棉，节近重阳又一年。怕上湖亭萧瑟甚，漫天风雨卸秋莲。

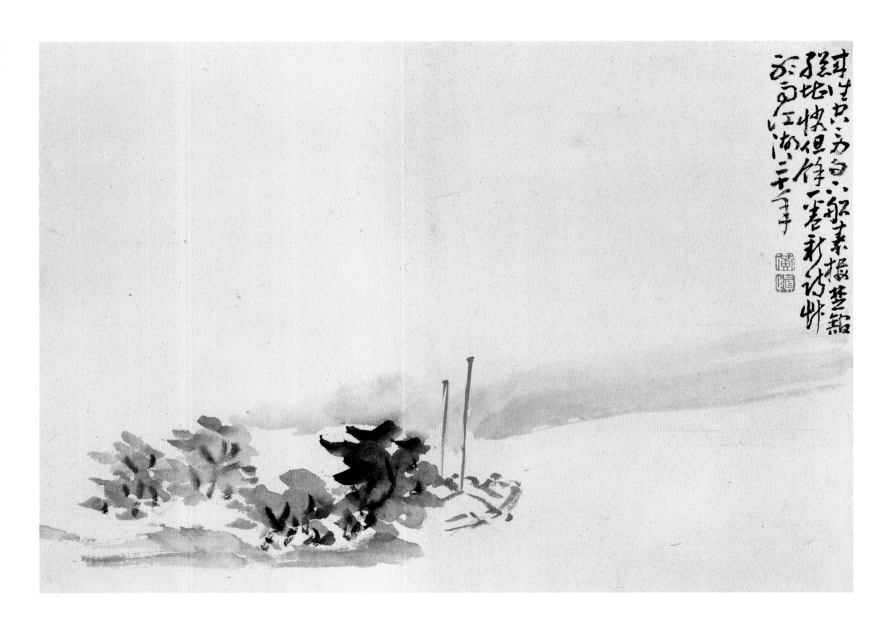

江干泊舟图

册　纸本　墨笔　年代不详

23.7cm×34.7cm

上海博物馆藏

钤印：黄（朱）、慎（白）联珠印

释文：来往空劳白下船，秦楼楚馆总堪怜。
但馀一卷新诗草，听雨江湖二十年。

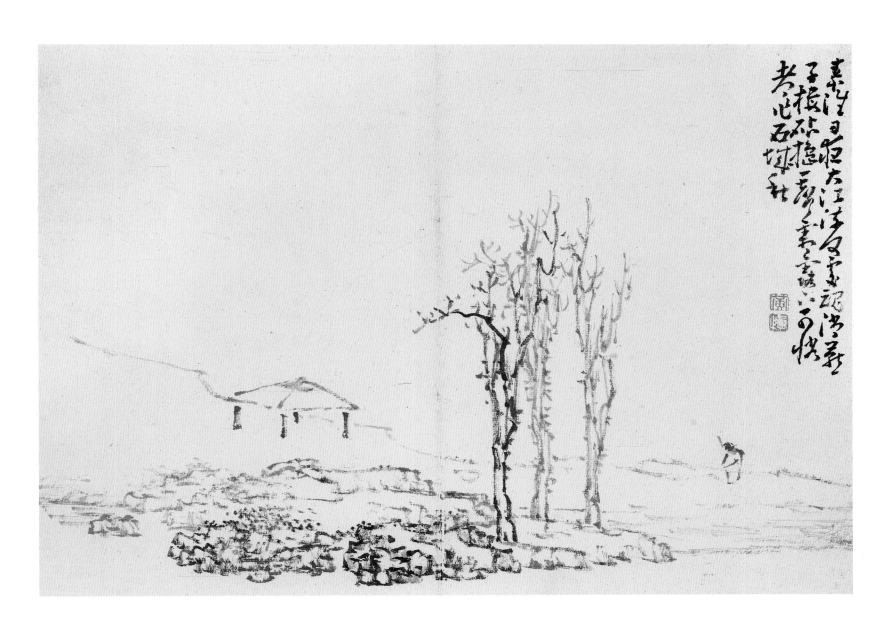

溪亭秋树图

册　纸本　墨笔　年代不详

23.7cm×34.7cm

上海博物馆藏

钤印：黄（朱）、慎（白）联珠印

释文：秦淮日夜大江流，何处魂销燕子楼。

砧杵一声霜露下，可怜都作石城秋。

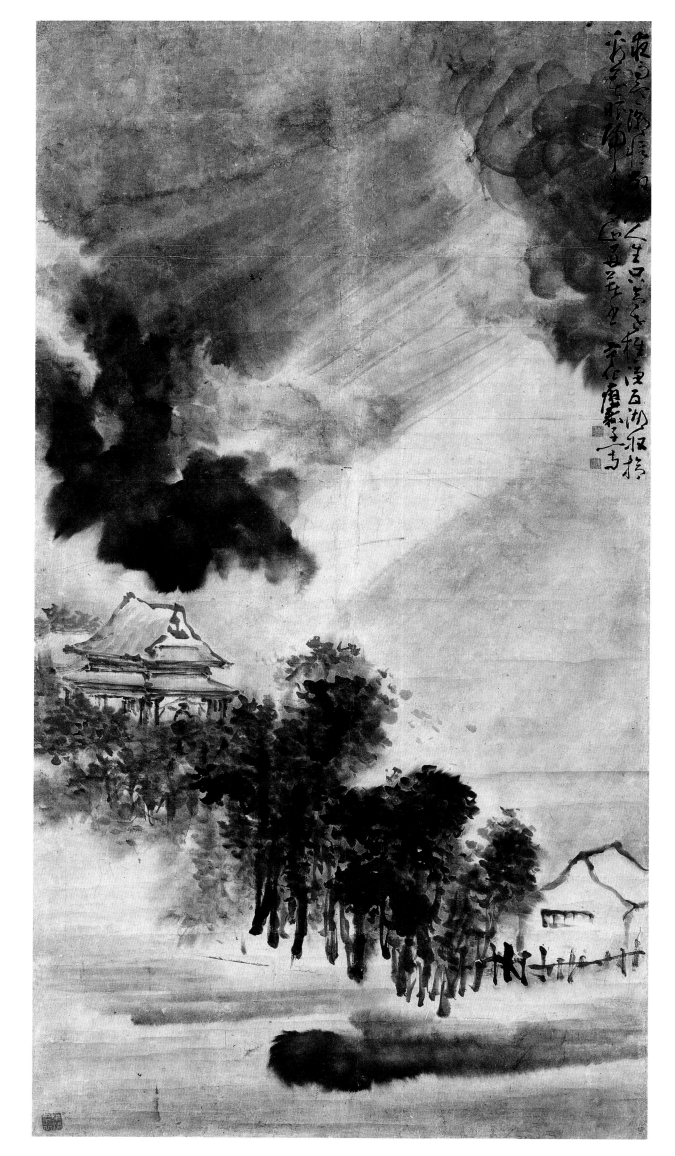

夜雨寒潮图

大轴　纸本　墨笔　年代不详

183cm×96.3cm

扬州博物馆藏

款识：宁化瘿瓢子写

钤印：黄（白）、慎（白）联珠印

释文：夜雨寒潮忆敝庐，人生只合老樵渔。五湖收拾看花眼，归去青山好著书。

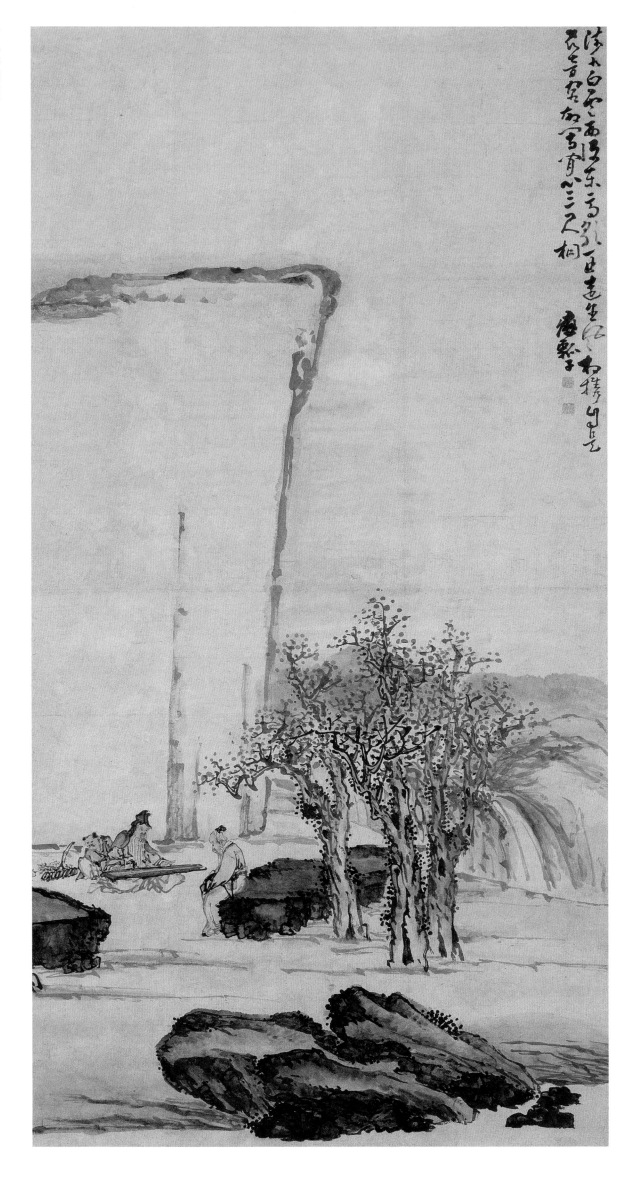

山谷听琴图

轴　纸本　设色　年代不详

163cm×82cm

南京博物院藏

款识：瘿瓢子

钤印：黄慎（朱）、瘿瓢（白）

释文：流水白云西复东，高歌一曲远生风。相携自是知音客，故写闲心三尺桐。

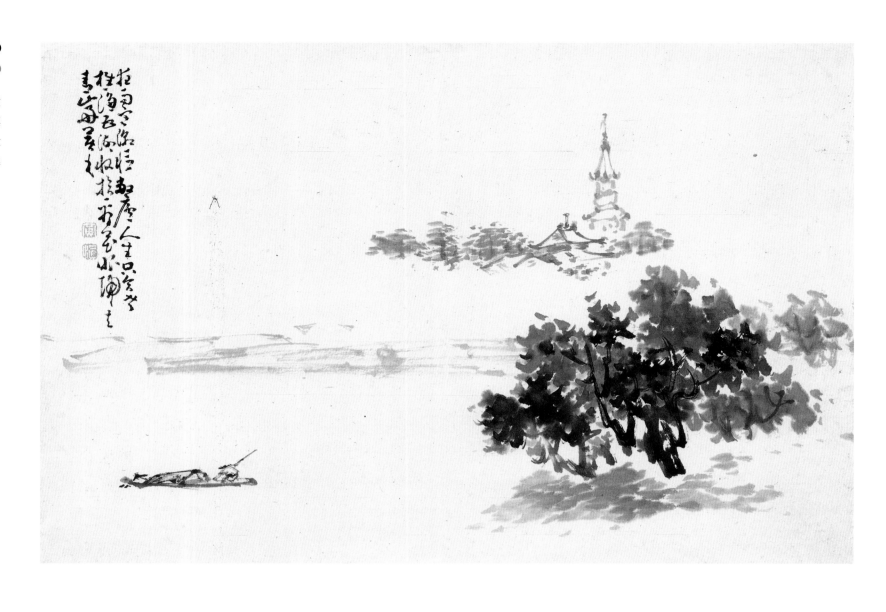

山溪行舟图

册　纸本　墨笔　年代不详

22.5cm×34.5cm

扬州博物馆藏

钤印：黄（白）、慎（白）联珠印

释文：夜雨寒潮忆敝庐，人生只合老樵渔。

五湖收拾看花眼，归去青山好著书。

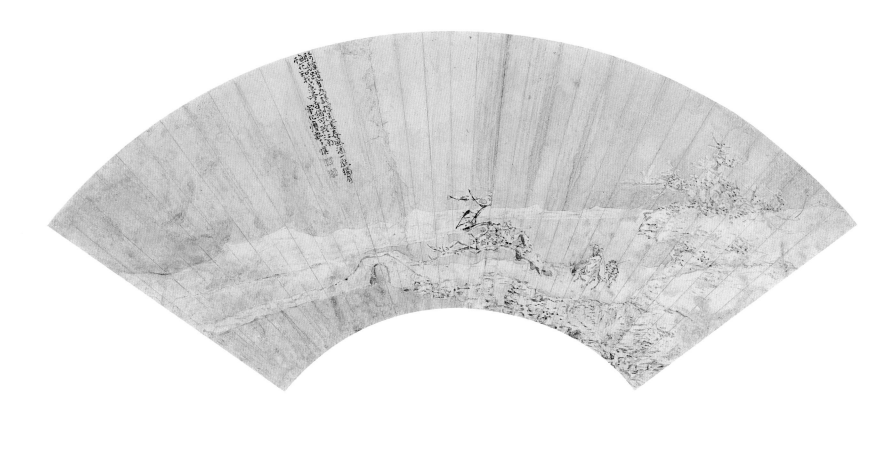

踏雪寻梅图

折扇面　纸本　设色　年代不详

17.5cm×49.5cm

镇江博物馆藏

款识：宁化瘿瓢子慎

钤印：黄（白）、慎（白）联珠印

释文：骑驴踏雪为诗探，送尽春风酒一瓢。
独有梅花知我意，冷香犹可较江南。

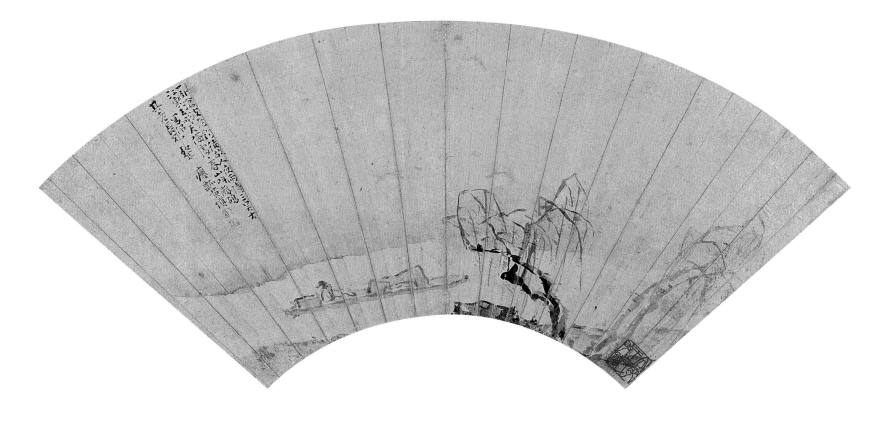

柳溪泛舟图

扇面　纸本　设色　年代不详

19.3cm×50.5cm

安徽省博物馆藏

款识：写似其老长兄粲，瘿瓢黄慎。

钤印：黄（白）、慎（白）联珠印

释文：一卧沧波老钓徒，故人夜雨忆三吴。

大江东去成天堑，处处春山叫鹧鸪。

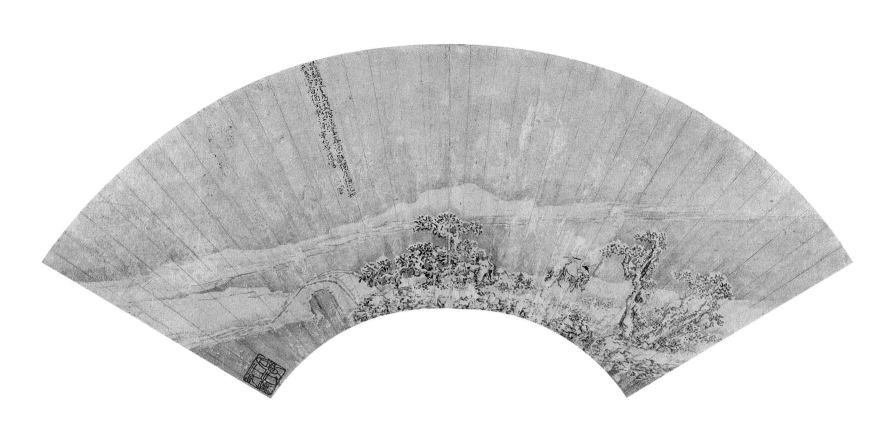

驴雪探梅图

折扇面　纸本　设色　年代不详

17.5cm×52.5cm

安徽省博物馆藏

款识：宁化黄慎写

钤印：黄（白）、慎（白）联珠印

释文：骑驴踏雪为诗探，送尽春风酒一甒。
独有梅花知我意，冷香犹可较江南。

燕子楼图

条幅　纸本　墨笔　年代不详

100.3cm×47.8cm

浙江省博物馆藏

款识：瘿瓢子写

钤印：黄慎（白）、瘿瓢（白）

释文：秦淮日夜大江流，何处魂消燕子楼。砧杵一声霜露下，可怜都作石城秋。

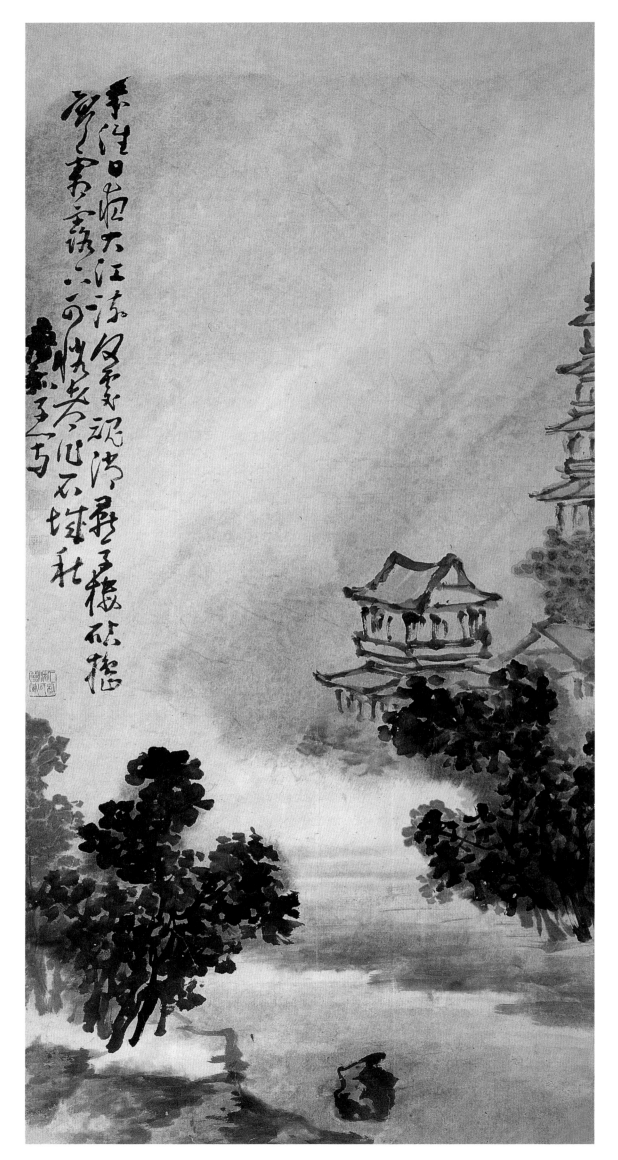

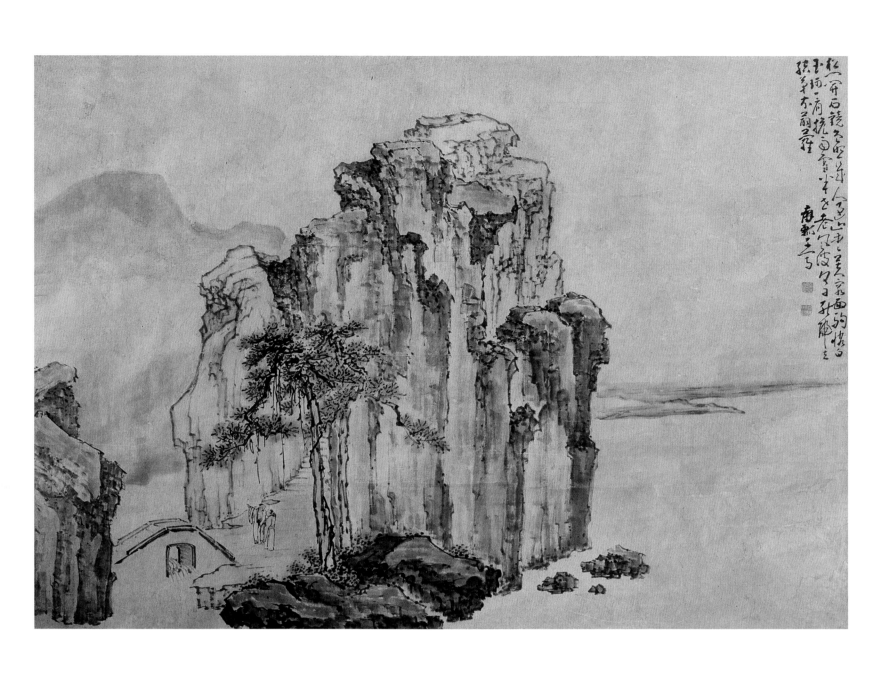

松门石镜图

横幅　纸本　设色　年代不详

87.2cm×110.9cm

武汉市文物商店藏

款识：瘿瓢子写

钤印：黄（朱）、瘿瓢（白）

释文：松门开石镜，曾照几人过。
山爱芙蓉面，驹怜白玉珂。
一肩担雨雪，半世老风波。
何日能归去，结茅衣薜萝。

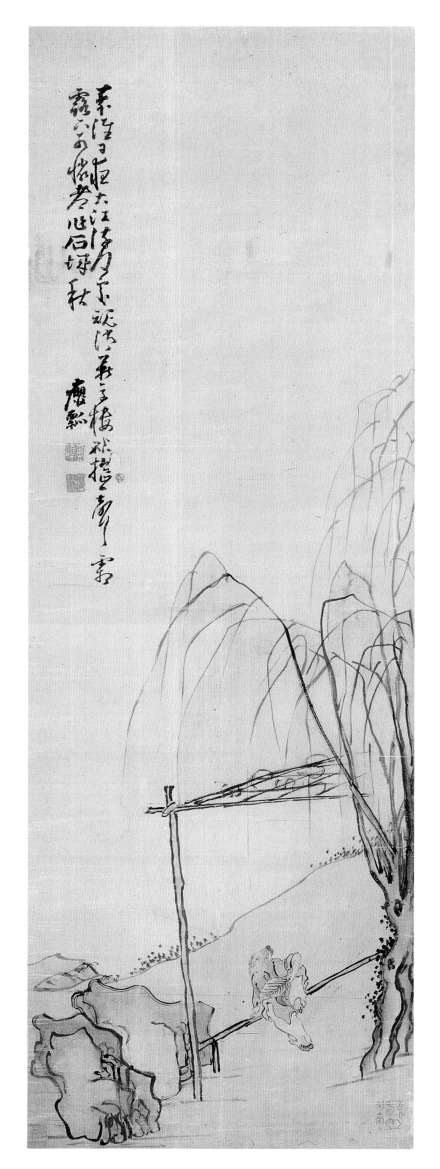

豆棚纳凉图

轴　纸本　设色　年代不详

四川省博物馆藏

款识：瘿瓢

钤印：黄慎（白）、瘿瓢（朱）

释文：秦淮日夜大江流，何处魂消燕子楼。砧杵一声霜露下，可怜都作石城秋。

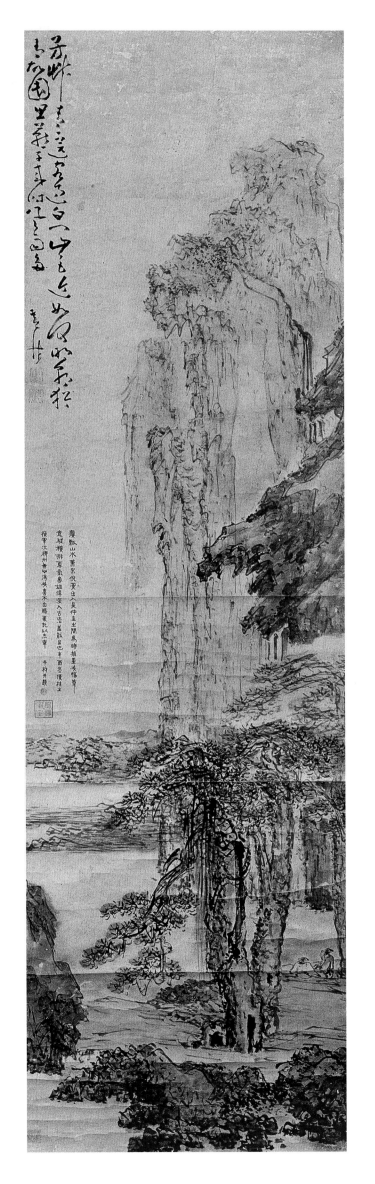

听泉看山图

轴 纸本 设色 年代不详

云南省博物馆藏

款识：黄慎

钤印：黄慎（白）、瘿瓢（白）

释文：芳草青青送客过，白门山色近如何？明朝犹有故园思，燕子来时风雨多。

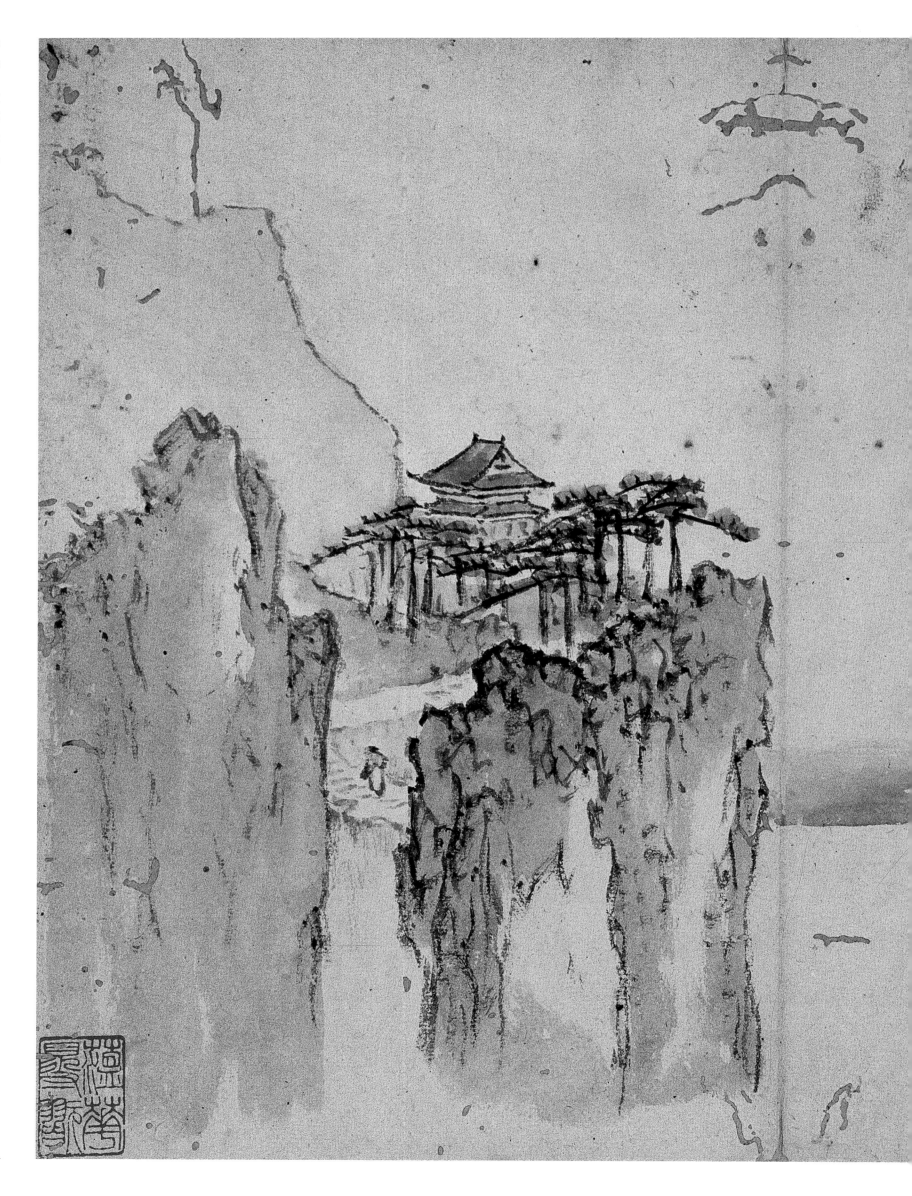

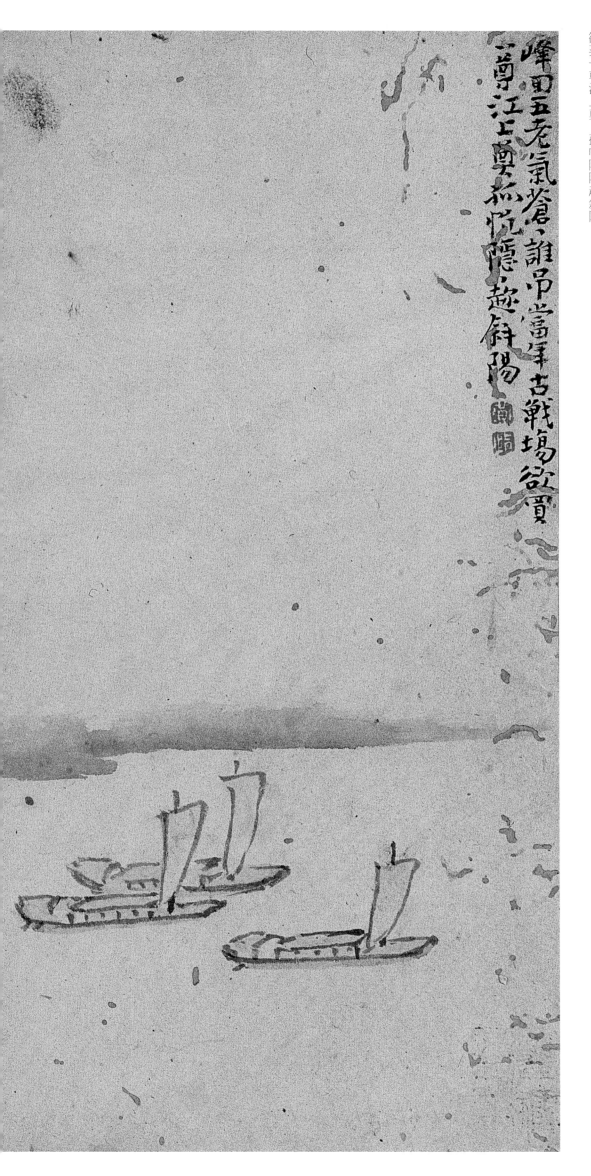

山阁江帆图

册　纸本　设色　年代不详

云南省博物馆藏

钤印：黄（白）、慎（白）联珠印

释文：峰回五老气苍苍，谁吊当年古战场？
欲买一尊江上奠，孤帆隐隐趁斜阳。

柳岸泊钓图

册　纸本　设色　年代不详

云南省博物馆藏

钤印：黄（白）、慎（白）联珠印

释文：篮内河鱼换酒钱，芦花被里醉孤眠。每逢风雨不归去，红蓼滩头泊钓船。

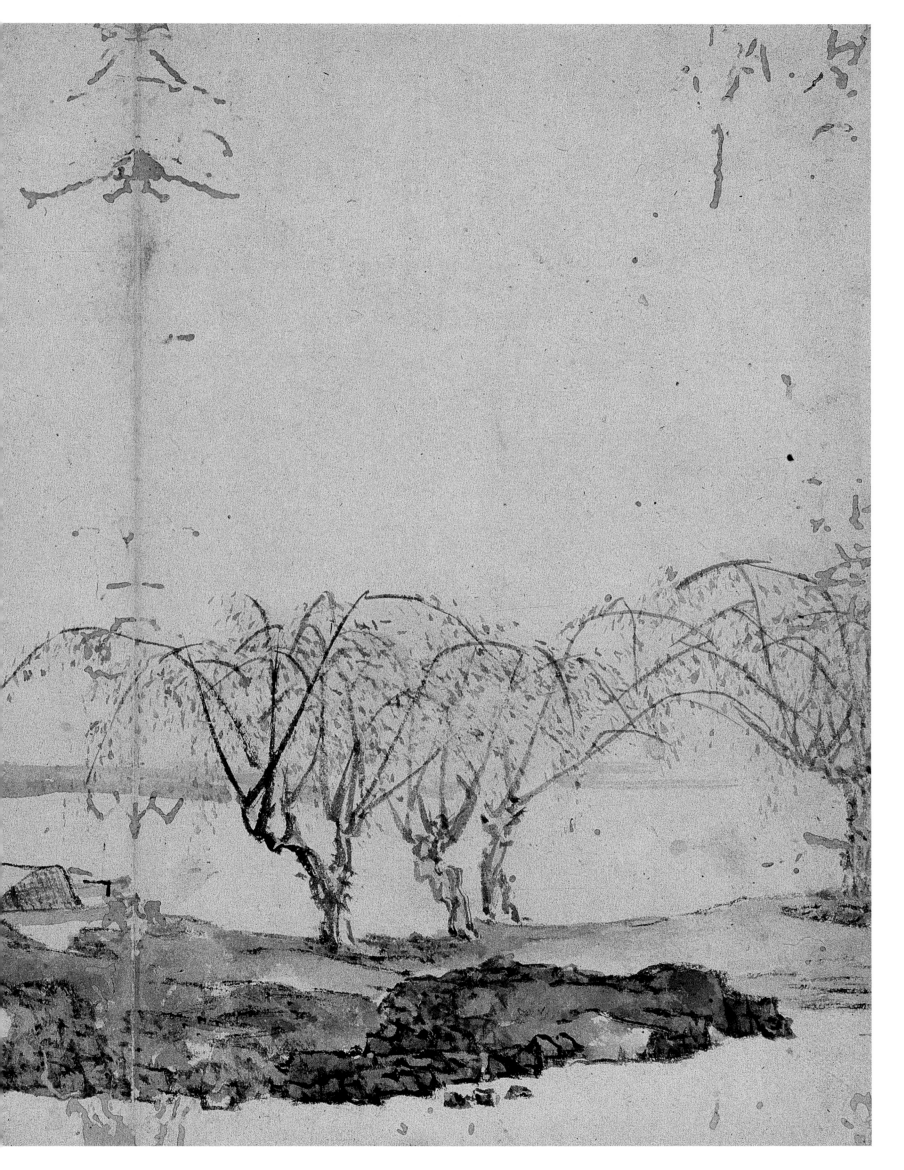

一

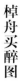

棹舟买醉图

册　纸本　墨笔　年代不详

云南省博物馆藏

钤印：黄（白）、慎（白）联珠印

释文：一卧苍（沧）波老钓徒，故人夜雨忆三吴。
大江东去成天堑，处处春山叫鹧鸪。

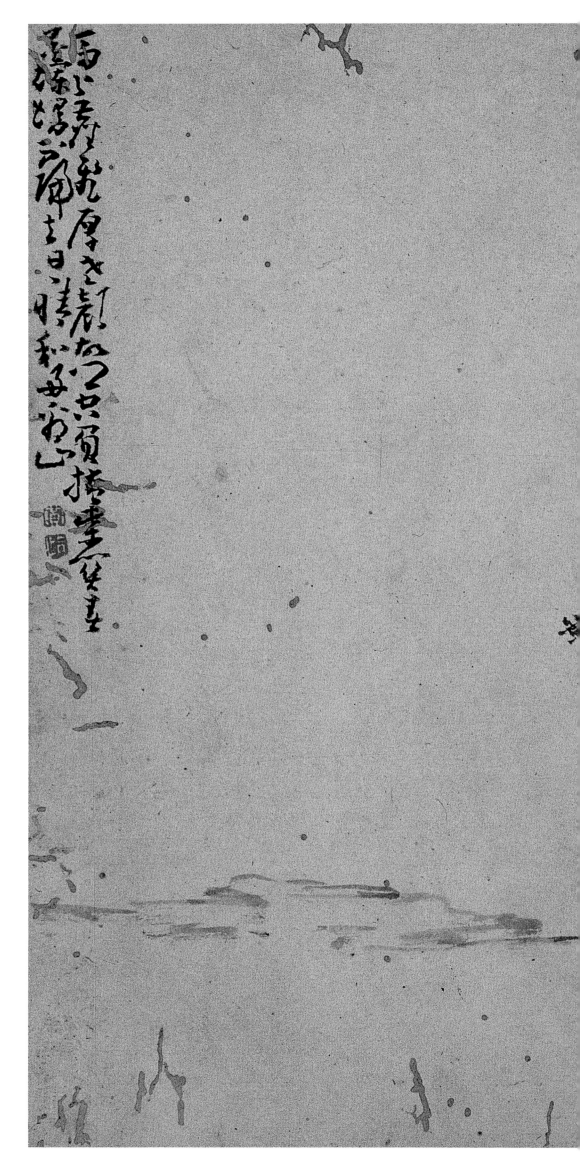

坐看晴山图

册　纸本　墨笔　年代不详

云南省博物馆藏

钤印：黄（白）、慎（白）联珠印

释文：马上尘飞厚老颜，故乡空负掩柴关。春花烂漫不归去，日日晴和好看山。

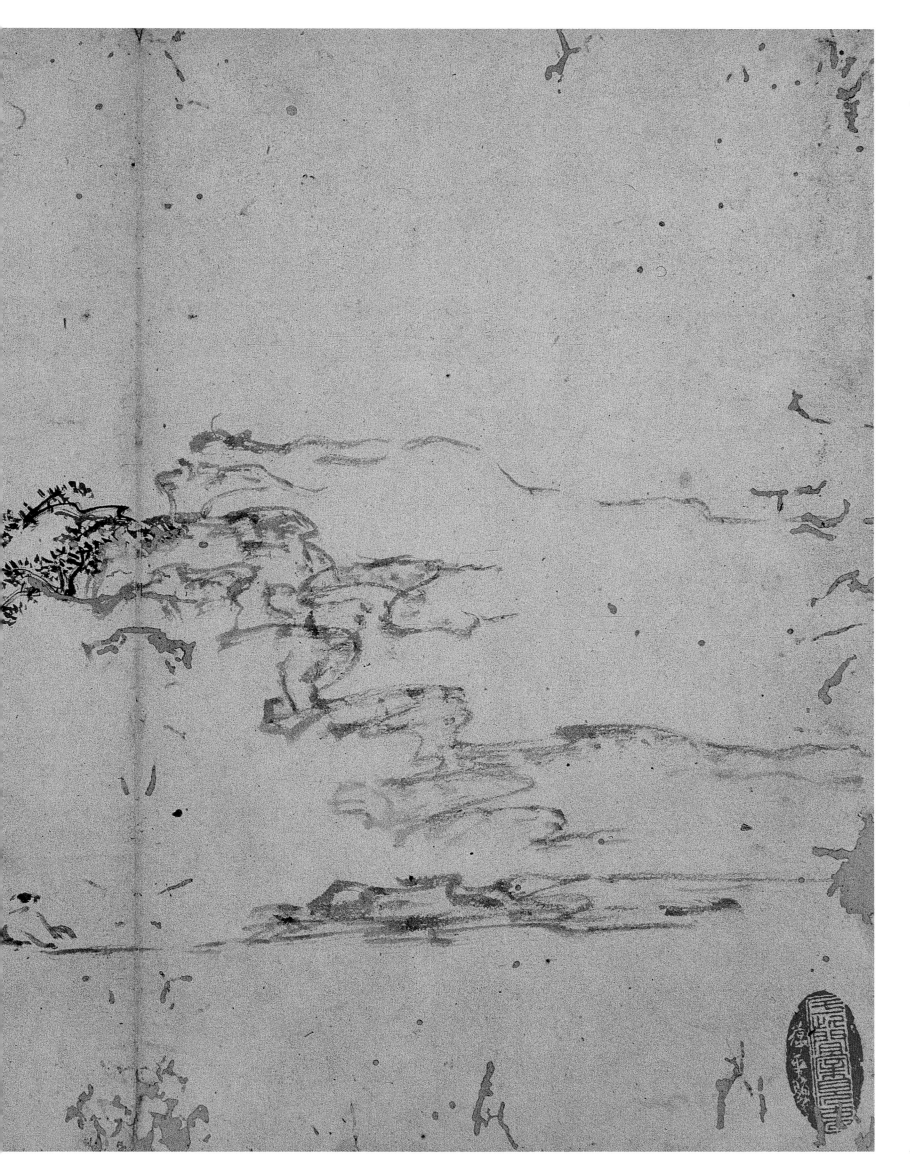

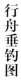

行舟垂钓图

册　纸本　设色　年代不详

云南省博物馆藏

钤印：黄（白）、慎（白）联珠印

释文：故人今夕月无边，安得洪崖共拍肩。临水小桃春浪暖，真州江口夜行船。

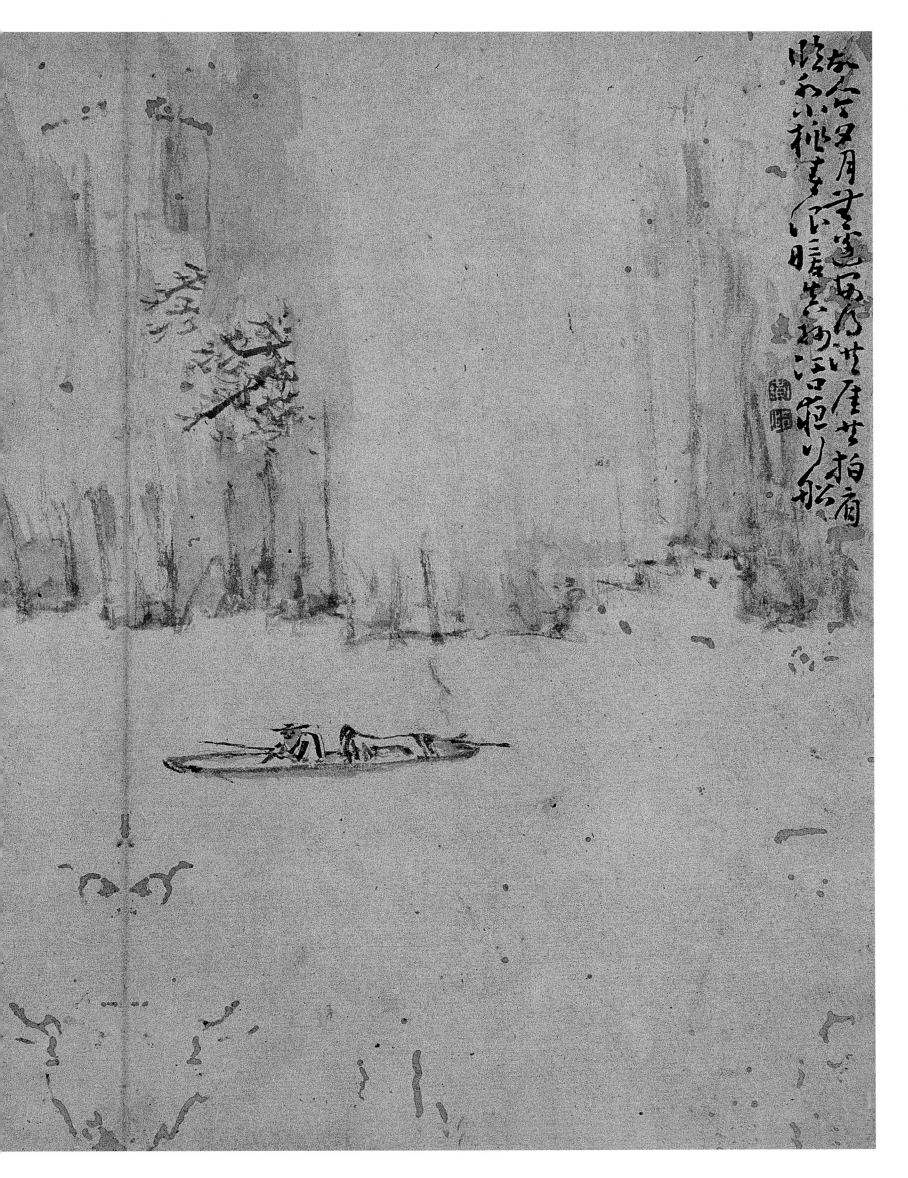

山庄访友图

册　纸本　设色　年代不详

云南省博物馆藏

钤印：黄（白）、慎（白）联珠印

释文：怀君抱癖恶新衣，入夜荧荧见少微。如此春光三四月，竹鸡声里菜花飞。

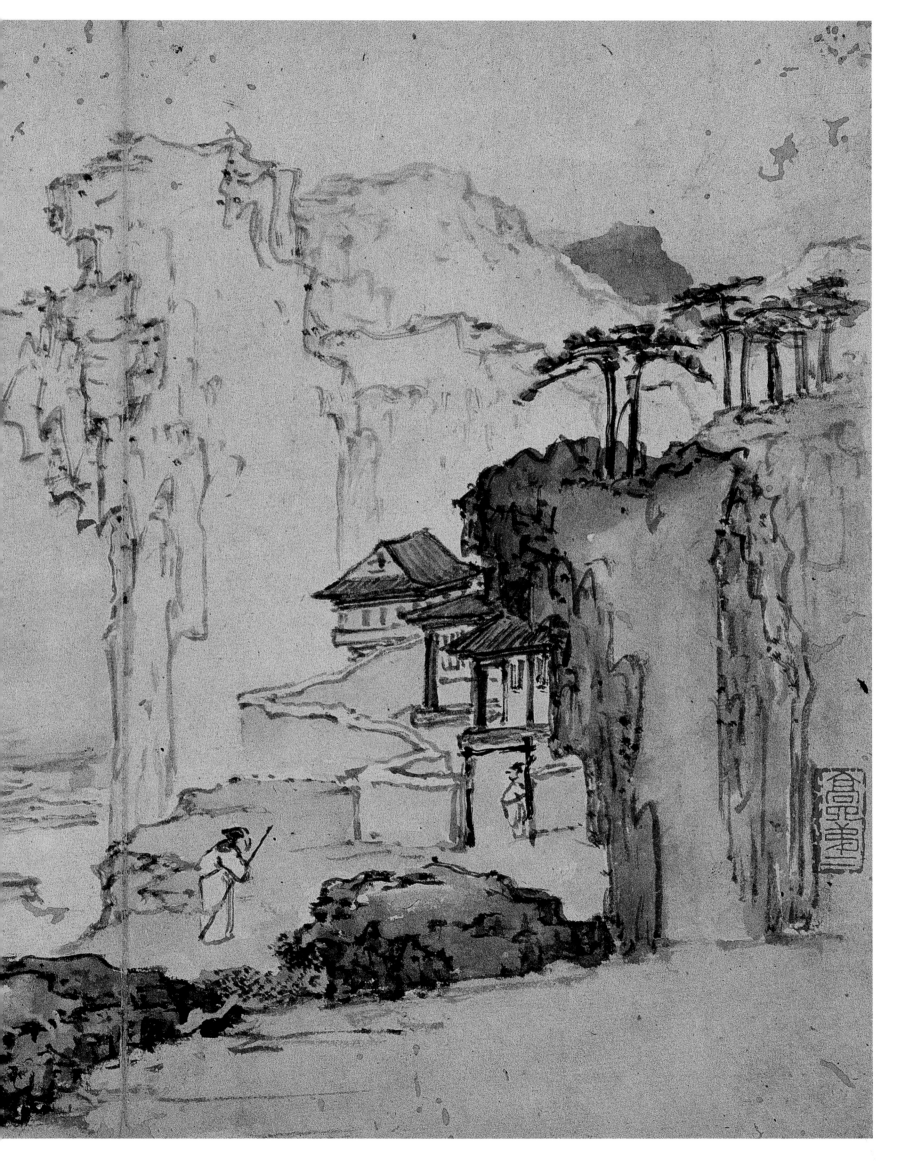

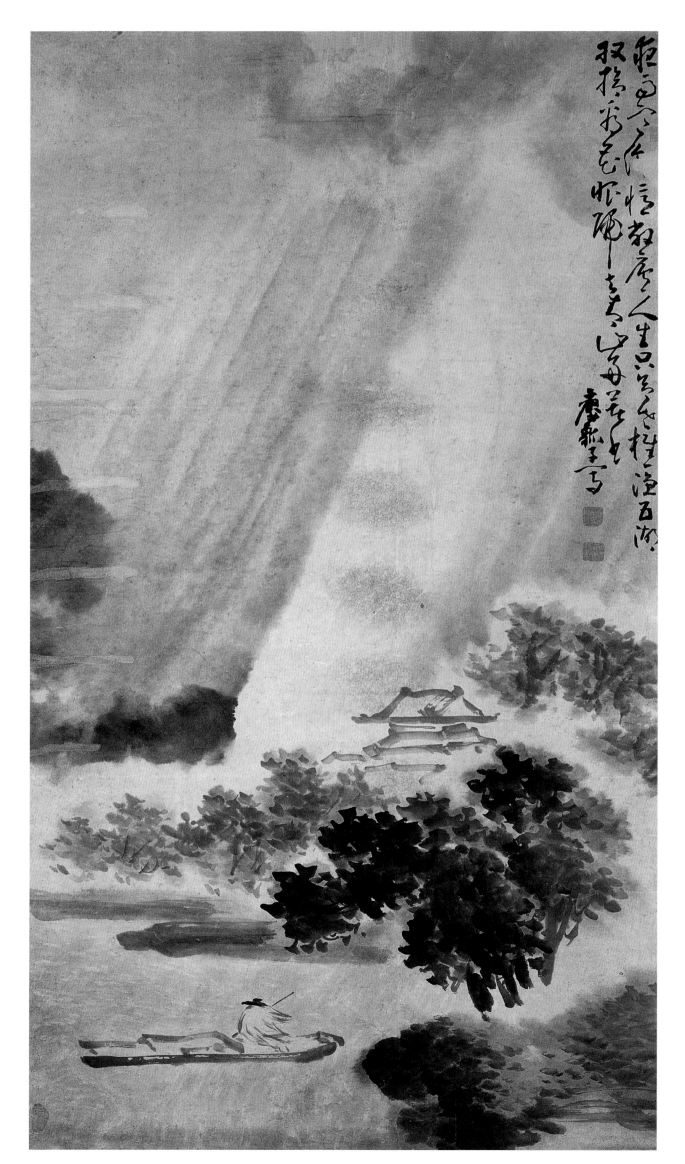

夜雨归渔图

轴 纸本 墨笔 年代不详

165.9cm×89cm

广东省博物馆藏

款识：瘿瓢子写

钤印：黄慎（白）、瘿瓢（白）

释文：夜雨寒潮忆敝庐，人生只合老樵渔。五湖收拾看花眼，归去青山好著书。

云壑松泉图

轴　绢本　设色　年代不详

174.5cm×50.5cm

广东省博物馆藏

钤印：黄慎（朱）、瘿瓢（白）

释文：仙官欲住九龙潭，毛节朱幡倚石龛。山压天中半天上，洞穿江底出江南。瀑布杉松常带雨，夕阳彩翠忽成岚。借问近来双白鹤，已曾衡岳送虞眈？

（系盛唐大诗人王维诗《送方尊师归嵩山》）

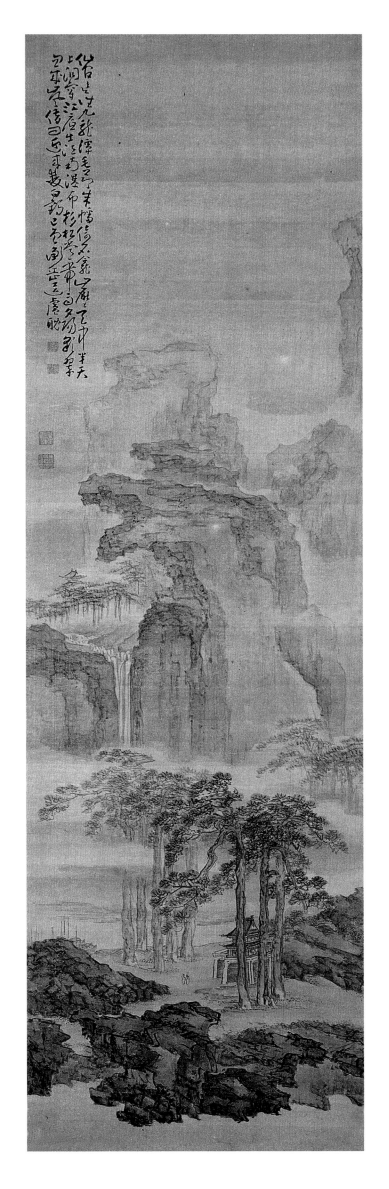

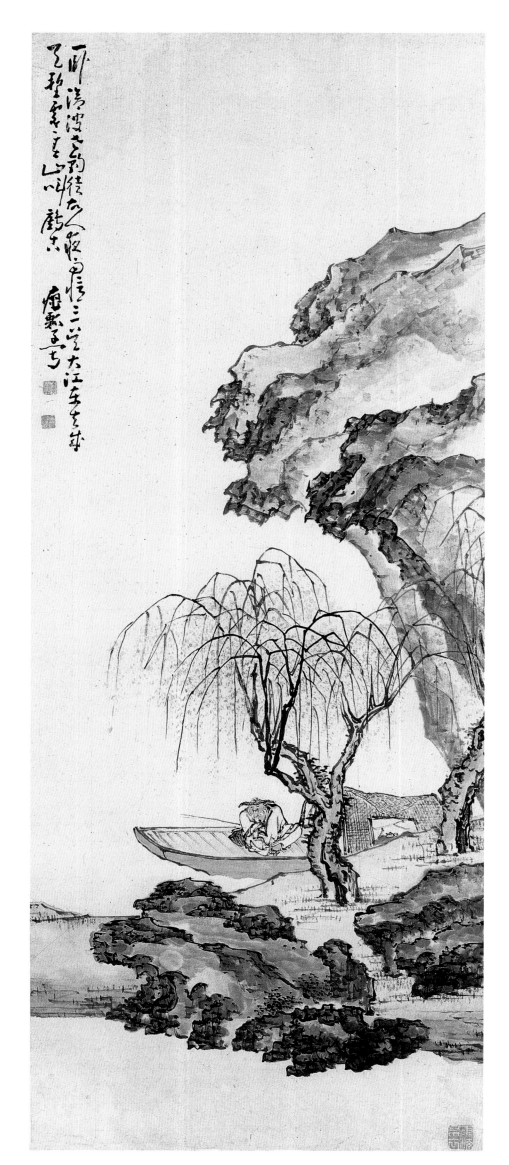

柳岸泊钓图

轴　纸本　设色　年代不详

136.9cm×63.7cm

广东省博物馆藏

款识：瘿瓢子写

钤印：黄慎（朱）、瘿瓢（白）、压角章东海布衣（白）

释文：一卧沧波老钓徒，故人夜雨忆三吴。大江东去成天堑，处处春山叫鹧鸪。

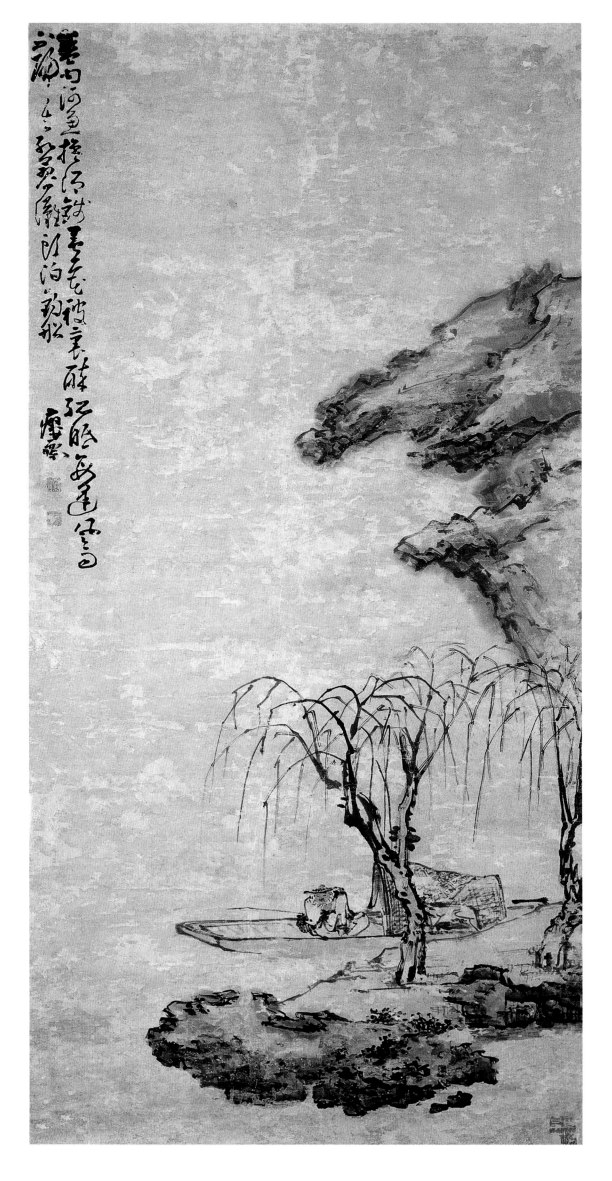

春江垂钓图

轴　纸本　设色　年代不详

136.9cm×63.7cm

广东省博物馆藏

款识：瘿瓢

钤印：黄慎（朱）、瘿瓢（白）

释文：篮内河鱼换酒钱，芦花被里醉孤眠。每逢风雨不归去，红蓼滩头泊钓船。

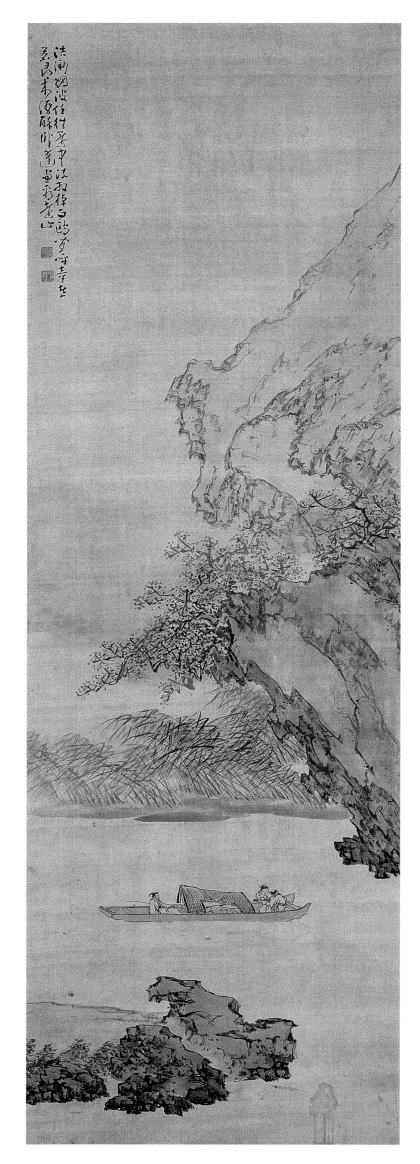

篷窗看山图

条屏　绢本　设色　年代不详

153.5cm×49cm

广州美术馆藏

钤印：黄慎（朱）、瘿瓢（白）

释文：浩渺烟波任往还，中流放棹白鸥闲。呼童煮茗寻林酒，醉卧篷窗看远山。

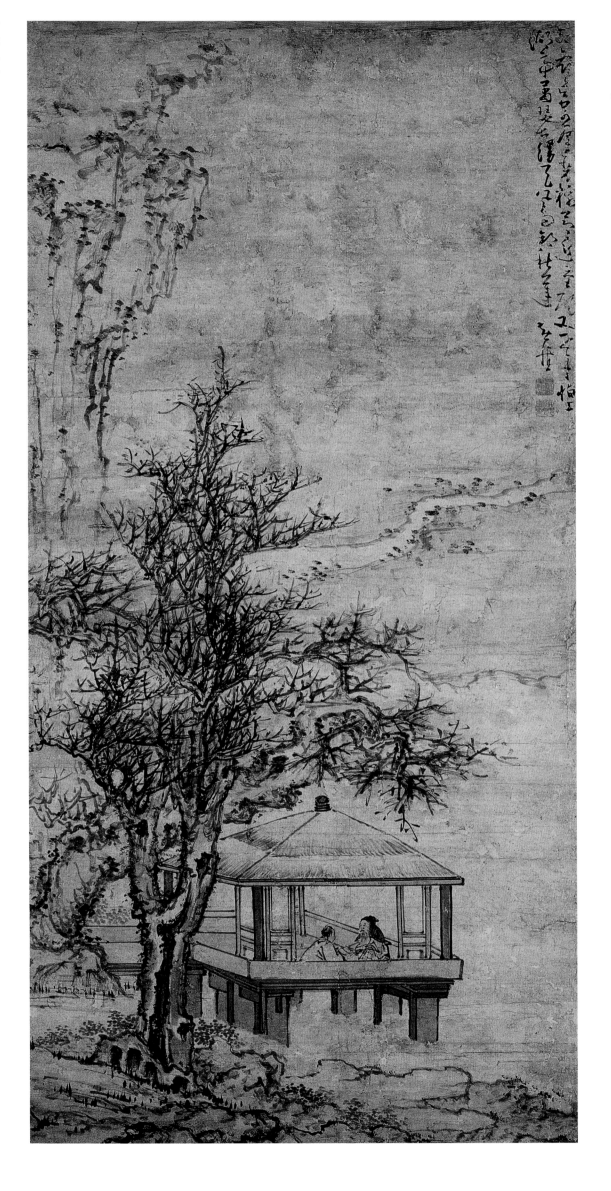

湖亭共话图

轴　纸本　设色　年代不详

161cm×75cm

广州美术馆藏

款识：黄慎

钤印：黄慎（白）、瘿瓢（朱）

释文：寒衣欲寄厚装棉，节近重阳又一年。怕上湖亭萧瑟甚，漫天风雨卸秋莲。

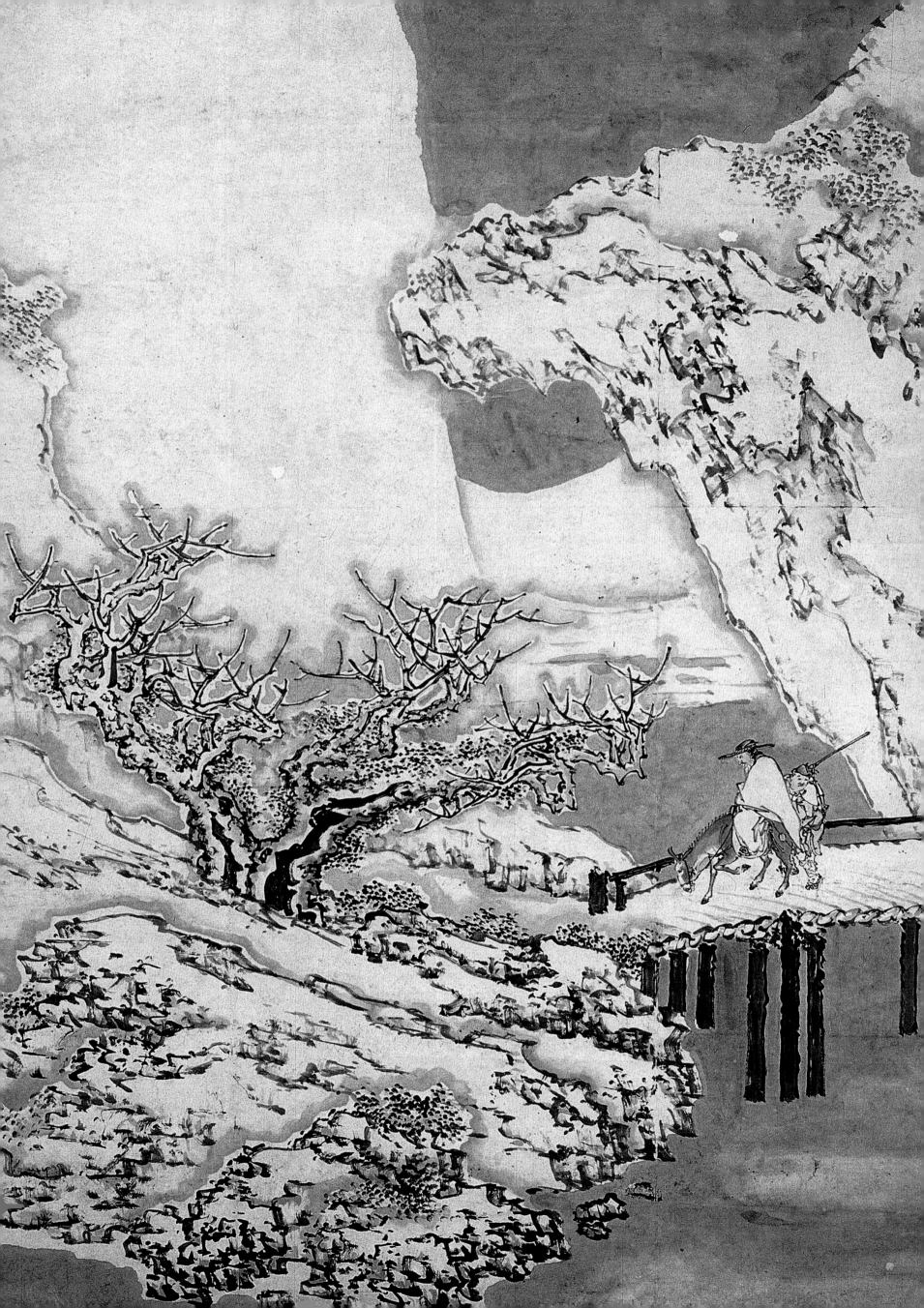

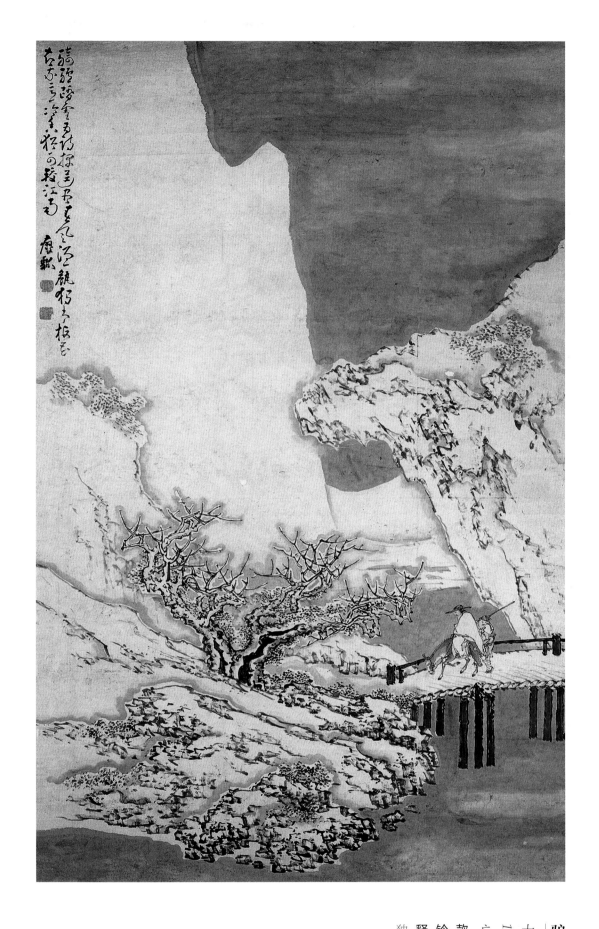

驴雪探梅图

大轴 纸本 设色 年代不详

189cm×115cm

广州美术馆藏

款识：瘿瓢

钤印：黄慎（朱）、瘿瓢（白）

释文：骑驴踏雪为诗探，送尽春风酒一瓢。

独有梅花知我意，冷香犹可较江南。

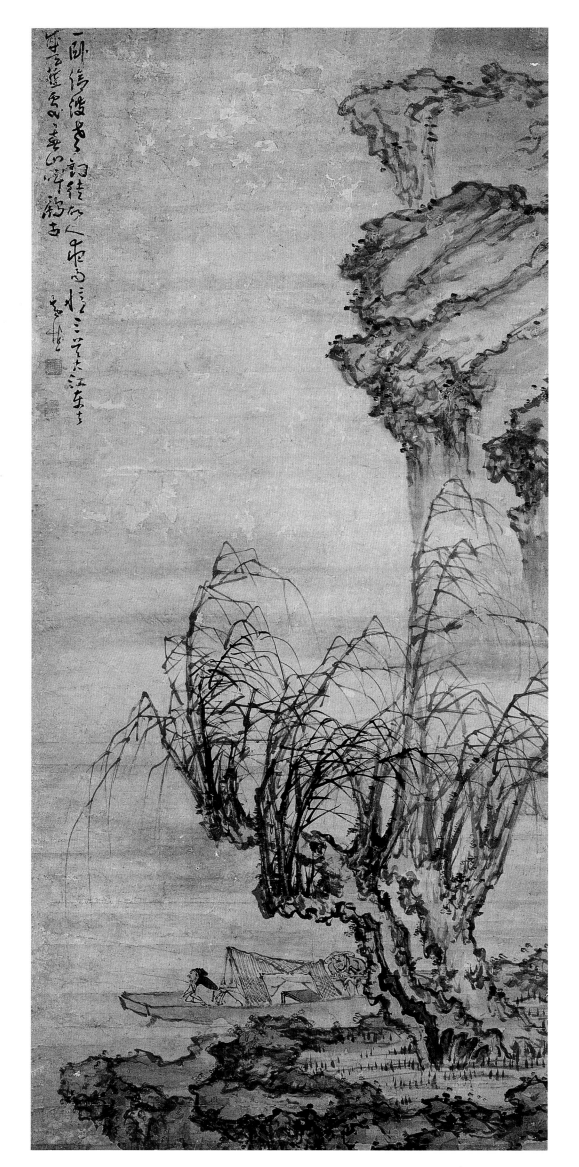

柳溪春泛图

轴　纸本　设色　年代不详

167cm×75cm

广州美术馆藏

款识：黄慎

钤印：黄慎（白）、瘿瓢（朱）

释文：一卧沧波老钓徒，故人夜雨忆三吴。大江东去成天堑，处处春山叫鹧鸪。

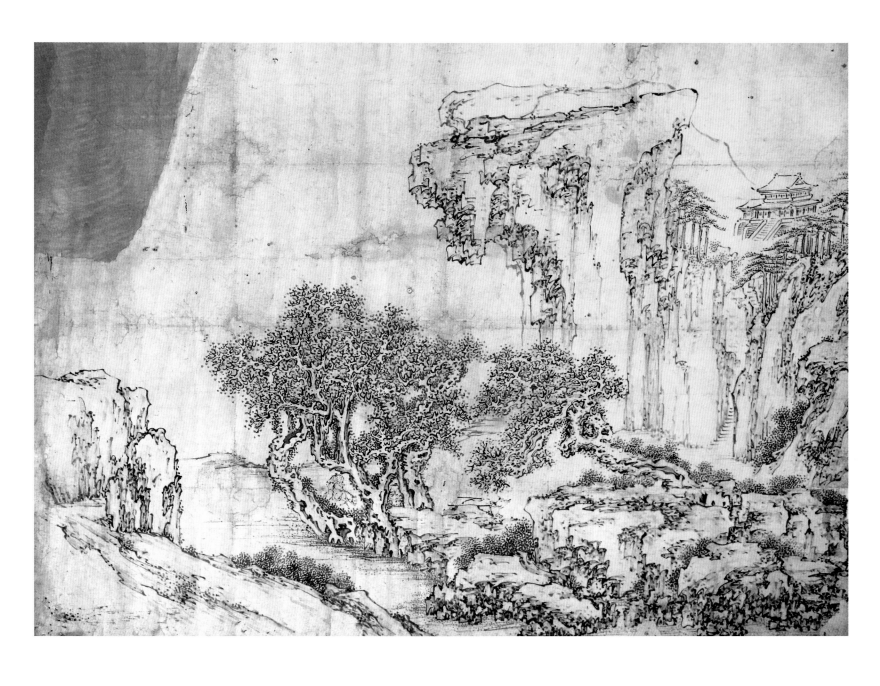

溪山行旅图

横轴　纸本　墨笔　年代不详

135cm×170cm

福建省宁化县博物馆藏

说明：此图原藏宁化画家伊天一（镜秋）家。「文革」初破四旧时，因惧怕惹祸，又不忍毁弃，便剜掉图左上角黄慎的题款文字，上下用牛皮纸夹护，置于蚊帐顶上，侥幸保存下来。「文革」结束，其家人便将此图捐售给宁化县博物馆。

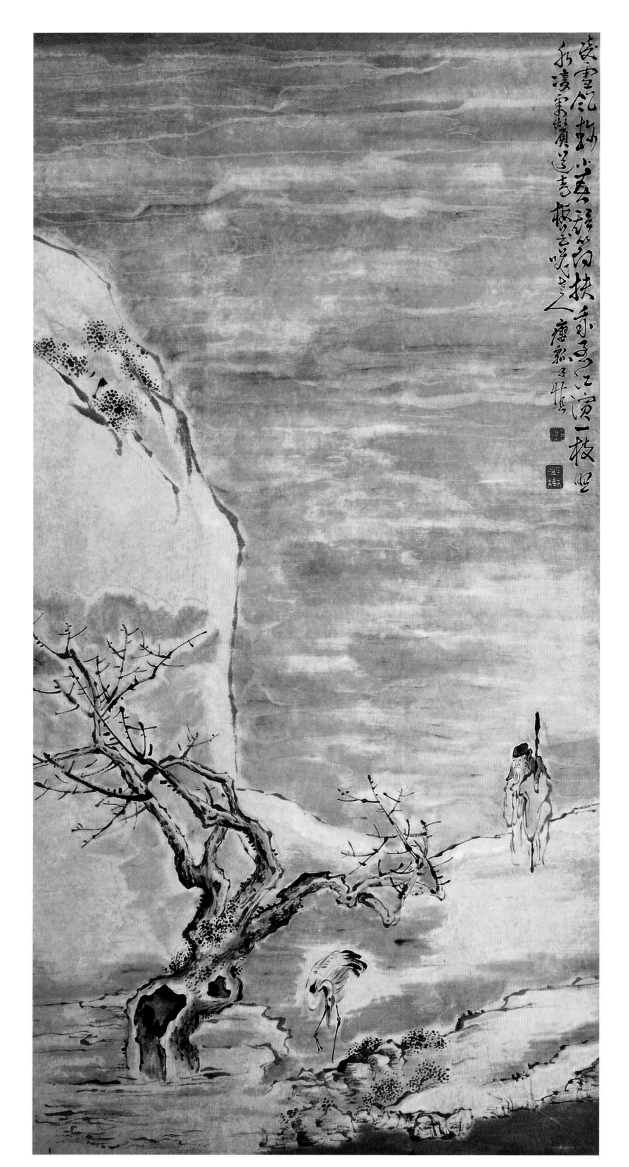

雪天赏梅鹤图

轴　纸本　水墨设色　年代不详

98cm×48cm

款识：瘿瓢子慎

钤印：黄慎印

释文：冷淡雪风趁小春，短筇扶我到江滨。一枝照水凌霜鬂，送却梅花笑老人。

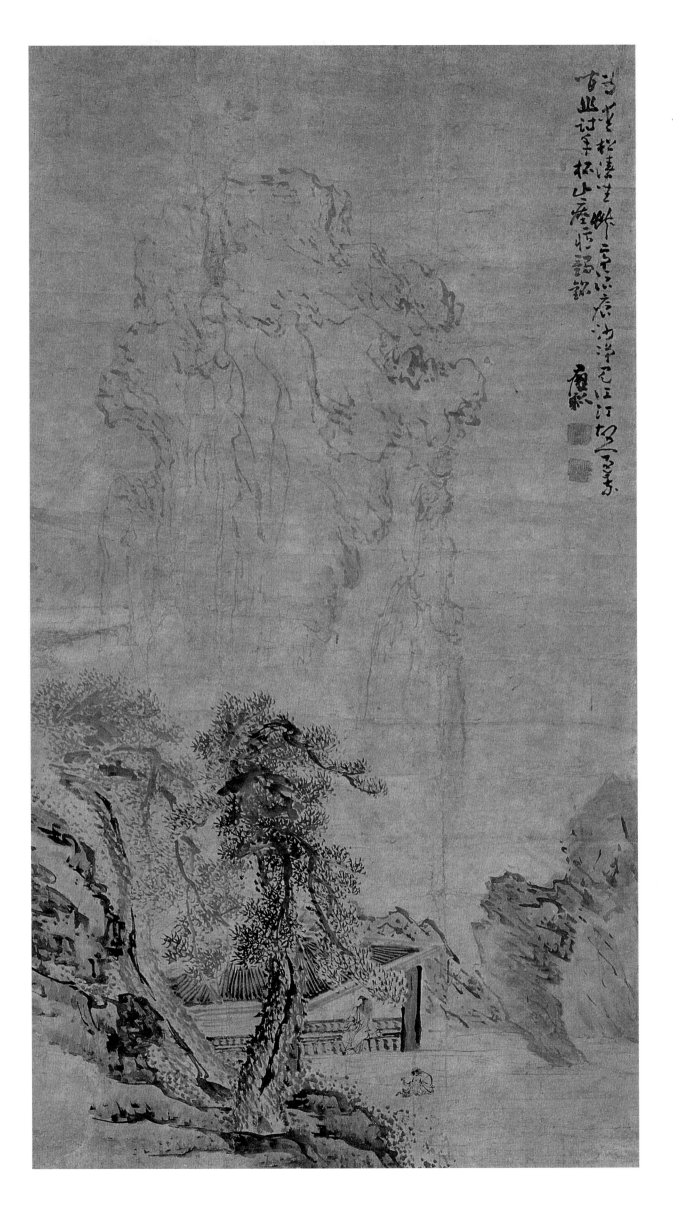

山亭听涛图

轴　纸本　水墨设色　年代不详

145cm×75cm

福建省拍卖行二〇〇二年秋拍会影印

款识：瘿瓢

钤印：黄慎（朱）、瘿瓢（白）

释文：为爱松涛坐草亭，浪痕沙净见江汀。故人过我闲幽讨，手拓焦山《瘗鹤铭》。

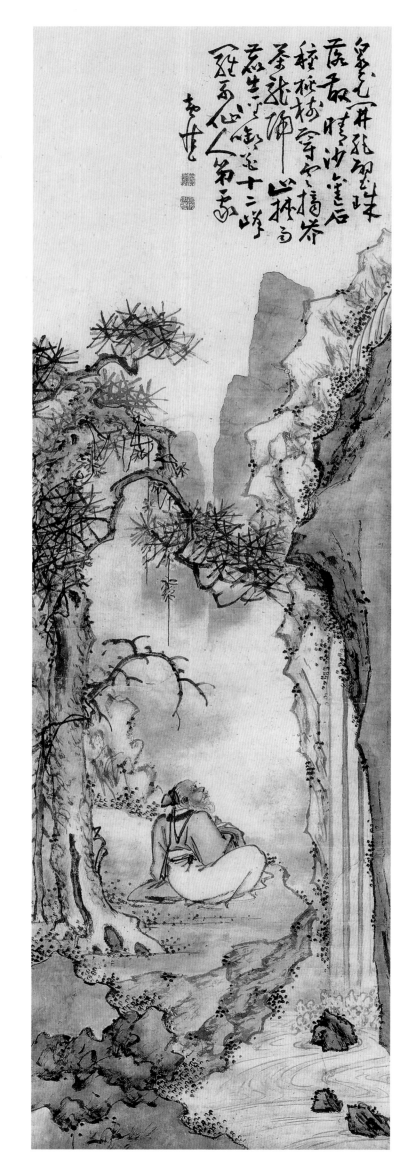

听涛观瀑图

轴　纸本　水墨设色　年代不详

130.5cm×41cm

款识：黄慎

钤印：黄慎（朱）、瘿瓢（白）

释文：泉飞开绝壁，珠落散晴沙。凿石种桃树，穿云摘芥茶。龙归山挟雨，鹿出径衔花。十二峰罗列，仙人第一家。

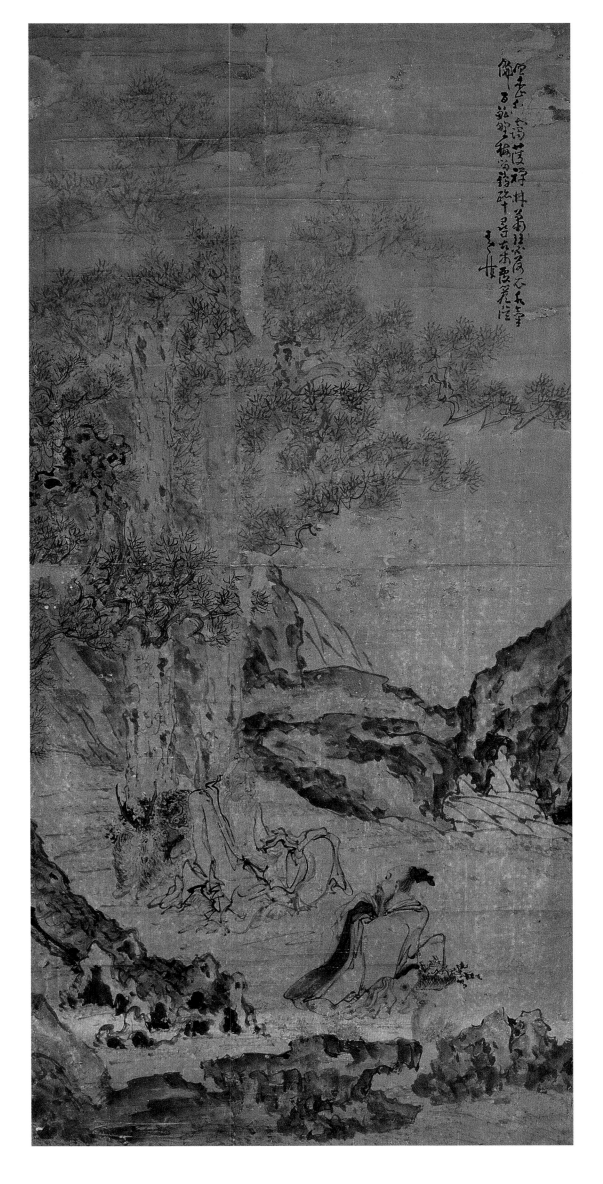

松林论道图

轴　纸本　水墨设色　年代不详

135cm×63cm

款识：黄慎

释文：偶□□霭护禅林，萧瑟荷衣水气侵。百亩野梅留鹤迹，十寻古木覆茏葱。

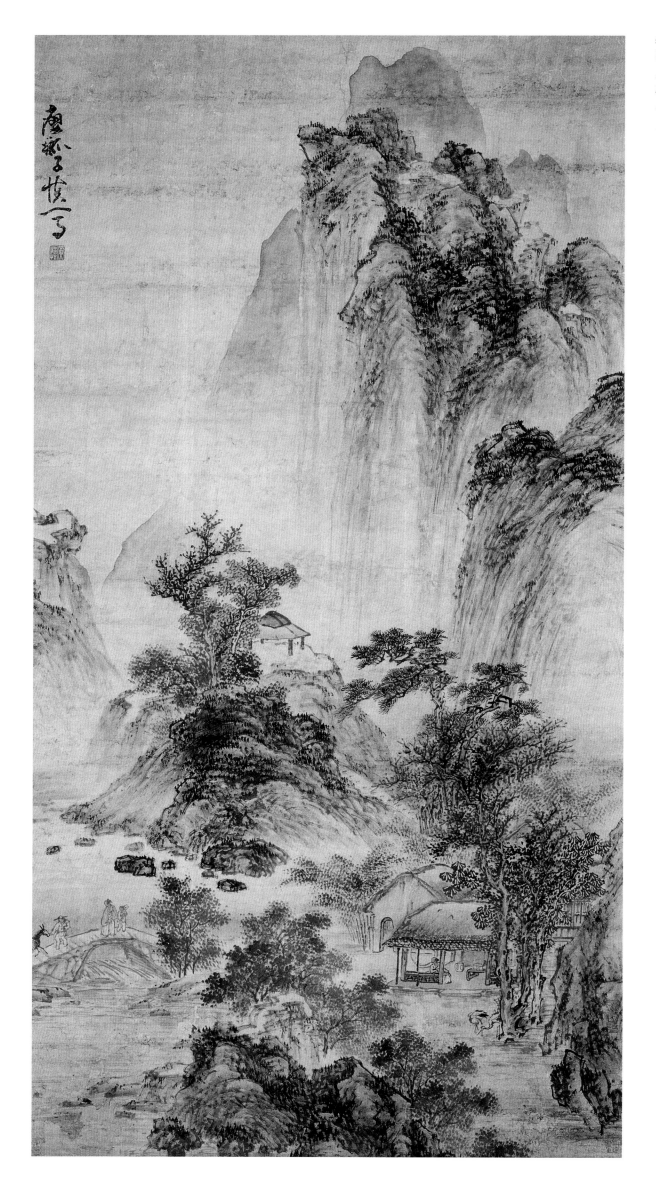

溪山幽居图

轴　纸本　水墨设色　年代不详

175cm×89cm

款识：瘿瓢子慎写

钤印：黄慎（白）

柳岸渔话图

轴　纸本　水墨设色　年代不详

168.6cm×90.2cm

蓝光博物馆收藏

翰海公司二〇〇六年春拍会影印

款识：瘿瓢

钤印：黄慎（白）、瘿瓢（白）

释文：一卧沧波老钓徒，故人夜雨忆三吴。大江东去成天堑，处处春山叫鹧鸪。

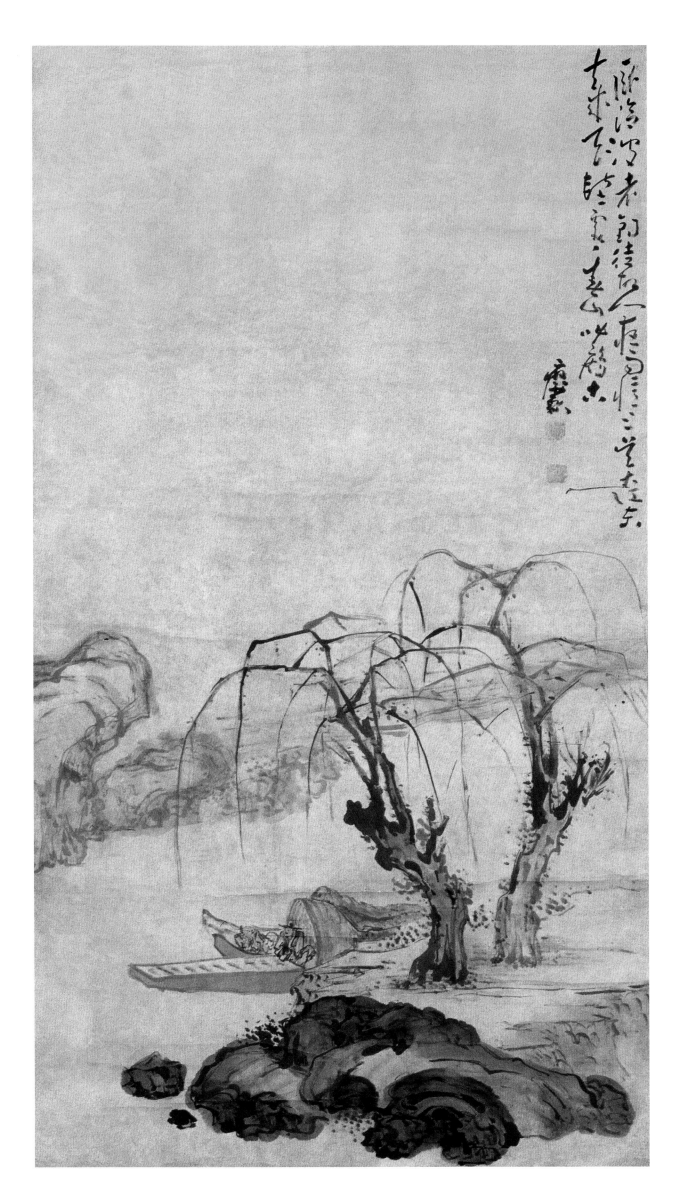

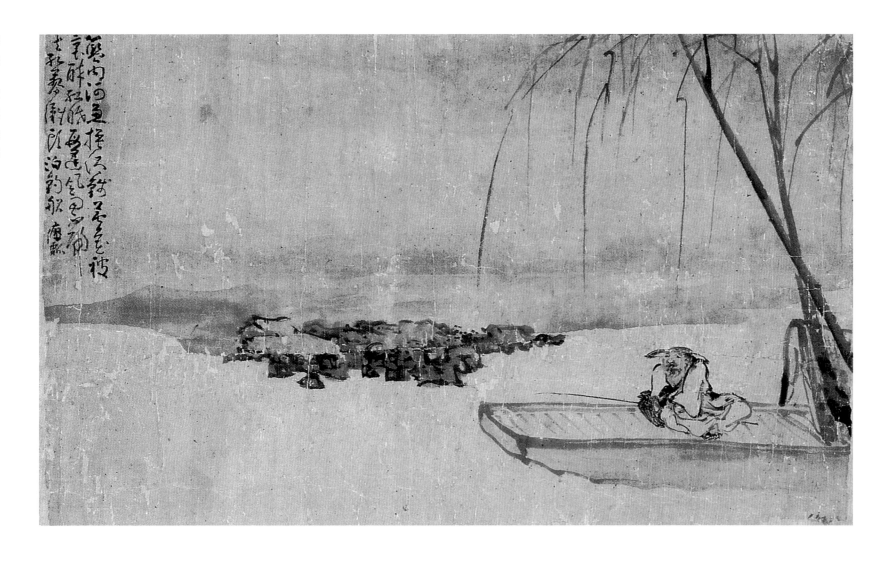

柳滩泊钓图

横幅　纸本　水墨设色　年代不详

76cm×120cm

款识：瘿瓢

释文：篮内河鱼换酒钱，芦花被里醉孤眠。

每逢风雨不归去，红蓼滩头泊钓船。

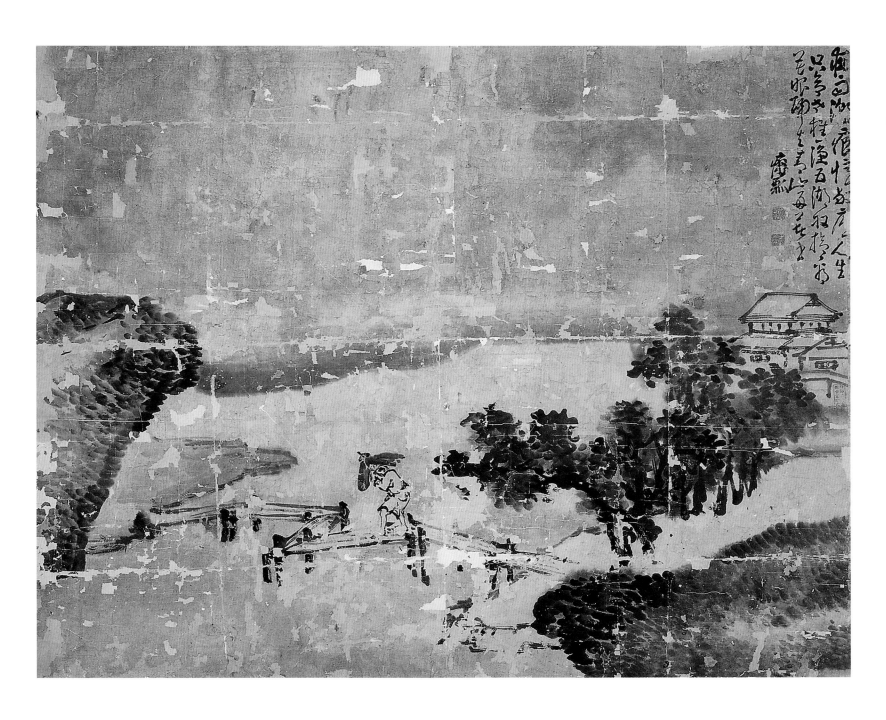

雨夜归人图

横幅　纸本　水墨　年代不详

88cm×109cm

款识：瘿瓢

钤印：黄慎（白）、瘿瓢（白）

释文：夜雨潮痕忆敝庐，人生只合老樵渔。

五湖收拾看花眼，归去青山好著书。

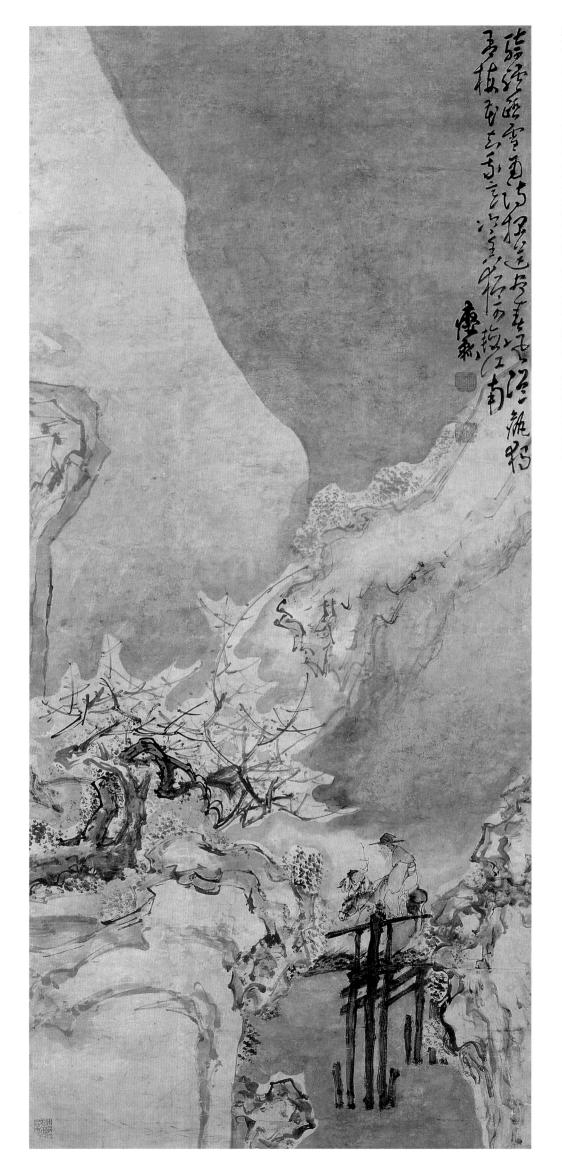

驴雪探梅图

轴　纸本　水墨设色　年代不详

157cm×68.5cm

款识：瘿瓢

钤印：黄慎（白）、瘿瓢（白）

释文：骑驴踏雪为诗探，送尽春风酒一瓢。独有梅花知我意，冷香犹可较江南。

驴雪探梅图

轴　纸本　水墨　年代不详

130cm×63cm

款识：瘦瓢子黄慎

钤印：黄慎（白）、瘦瓢（白）

释文：骑驴踏雪为诗探，送尽春风酒一瓶。独有梅花知我意，冷香犹可较江南。

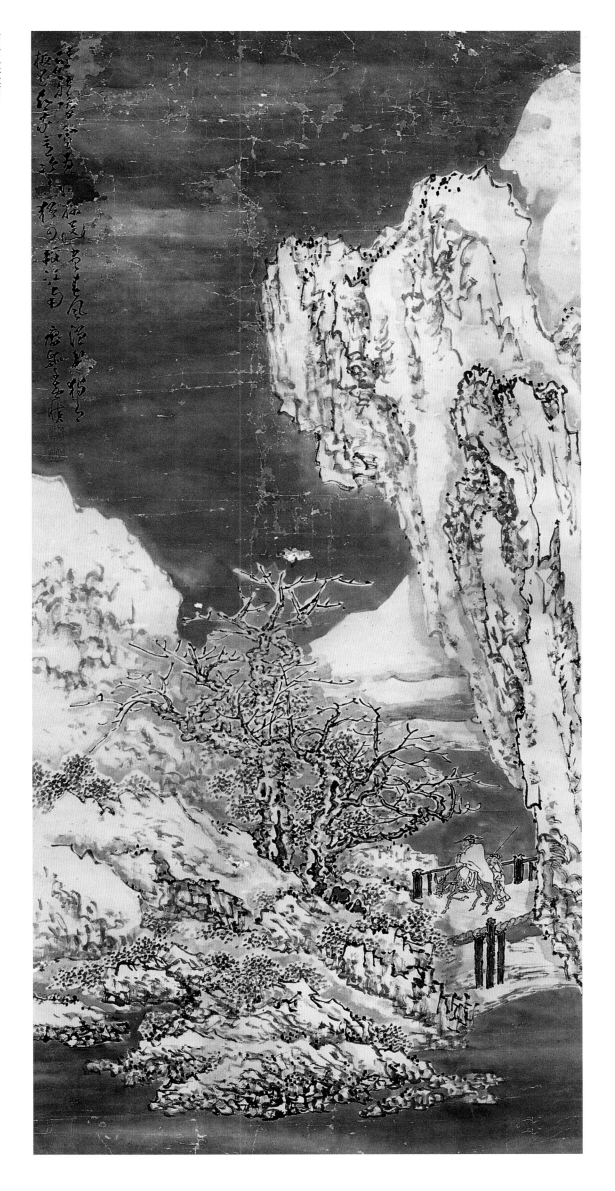

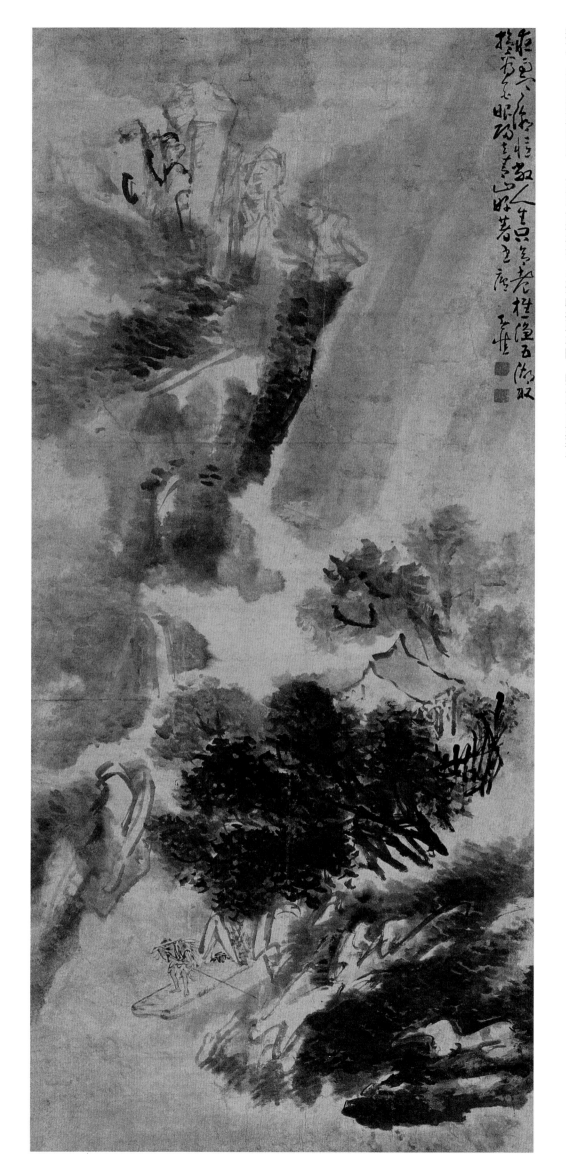

雨夜归渔图

大轴　纸本　水墨　年代不详

235cm×102cm

款识：黄慎

钤印：黄慎、瘿瓢

释文：夜雨寒潮忆敝庐，人生只合老樵渔。五湖收拾看花眼，归去青山好著书。

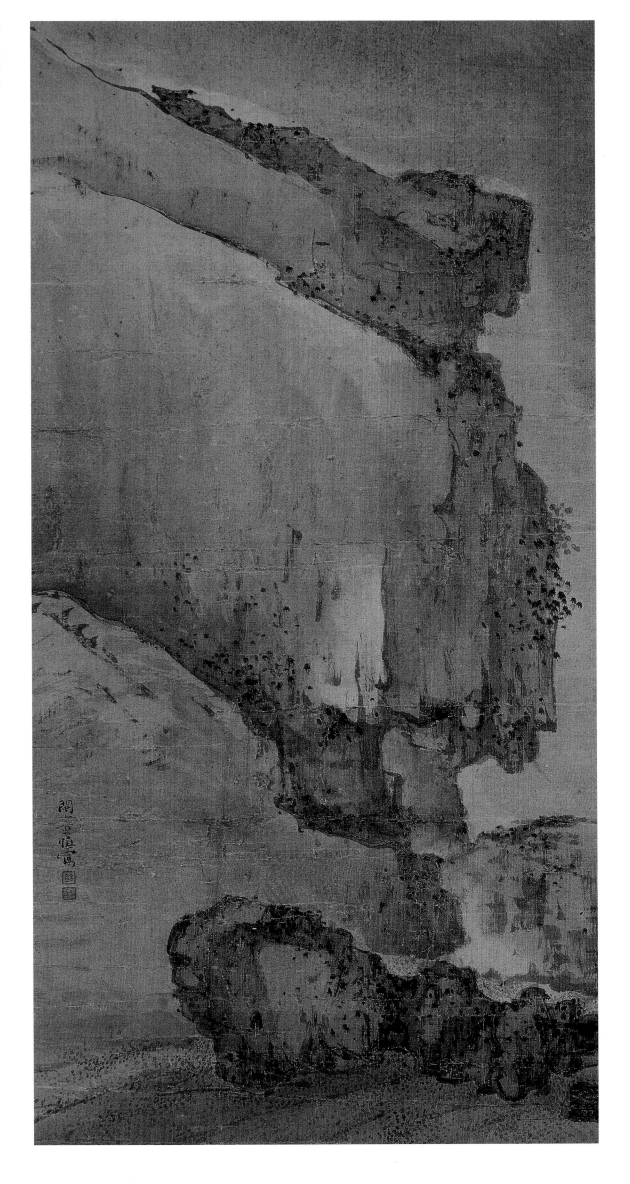

壁立千仞图

小帧　纸本　设色　约雍正年间

53cm×26cm

款识：闽中黄慎写

钤印：躬（朱）、樕（白）

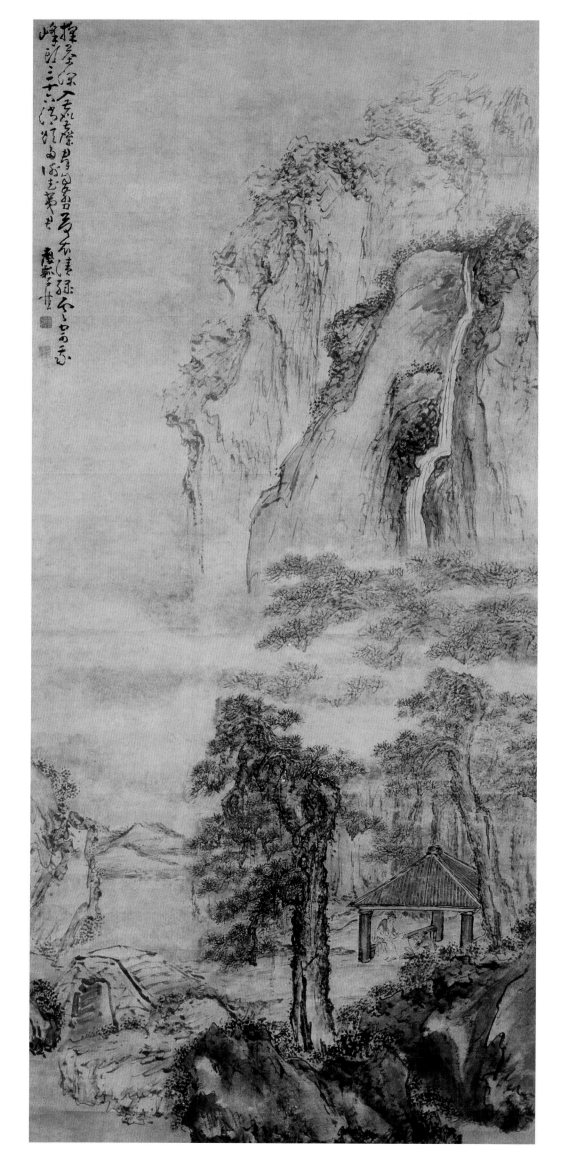

山亭坐憩图

大轴　纸本　水墨　年代不详

235.5cm×102cm

款识：瘿瓢子慎

钤印：黄慎（白）、瘿瓢（朱）

释文：采茶深入鹿麋群，自剪荷衣渍绿云。寄我峰头三十六，消烦多谢武夷君。

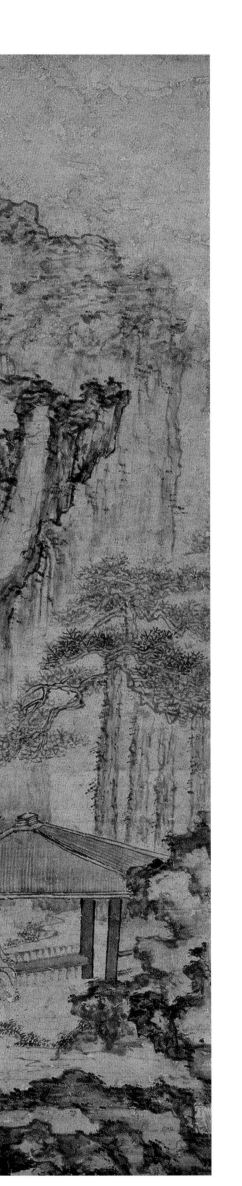

山亭观景图

轴　纸本　水墨设色　年代不详

169cm×87cm

款识：黄慎

钤印：黄慎（白）、瘿瓢（白）

释文：采茶深入鹿麋群，自剪荷衣渍绿云。寄我峰头三十六，消烦多谢武夷君。

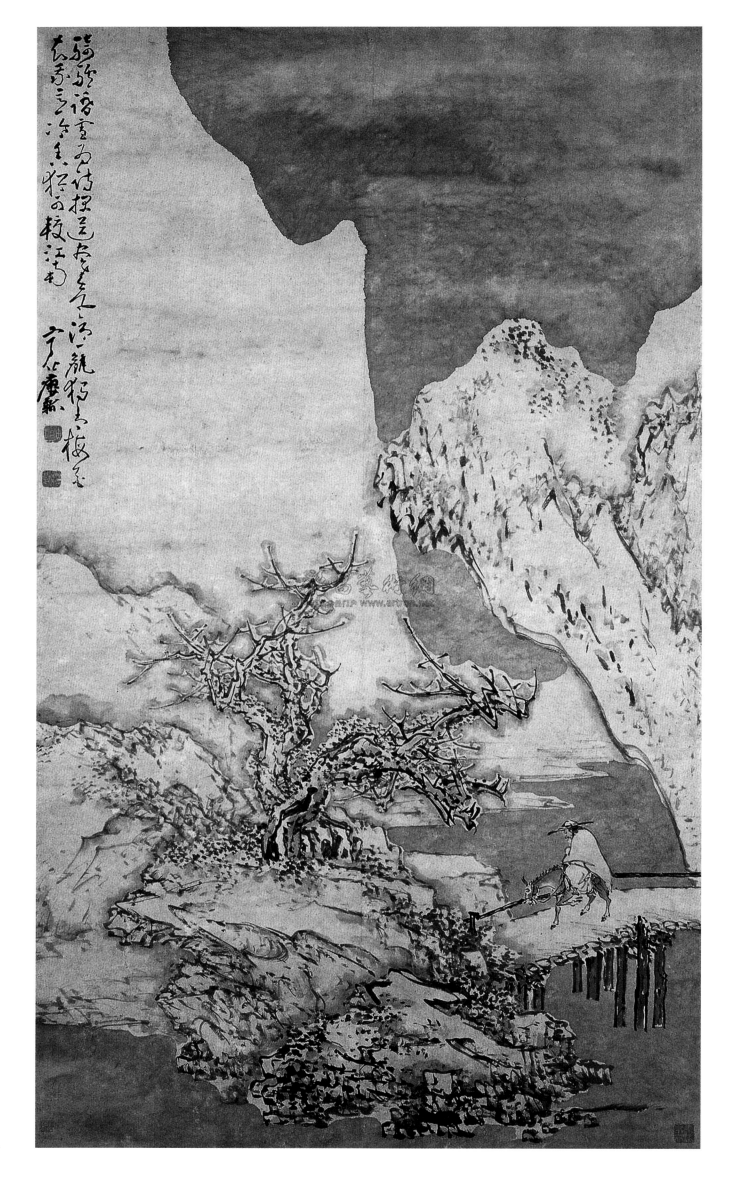

驴雪探梅图

大轴　纸本　水墨设色　年代不详

188.5cm×107.5cm

款识：宁化瘿瓢

钤印：黄慎（白）、瘿瓢（白）、东海布衣（白）

释文：骑驴踏雪为诗探，送尽春风酒一瓻。独有梅花知我意，冷香犹可较江南。

溪馆夜雨图

立轴　纸本　水墨设色　年代不详

156.5cm×85cm

款识：瘿瓢

钤印：黄慎（白）、瘿瓢（白）

释文：夜雨寒潮忆敝庐，人生只合老渔樵。五湖收拾看花眼，归去青山好著书。

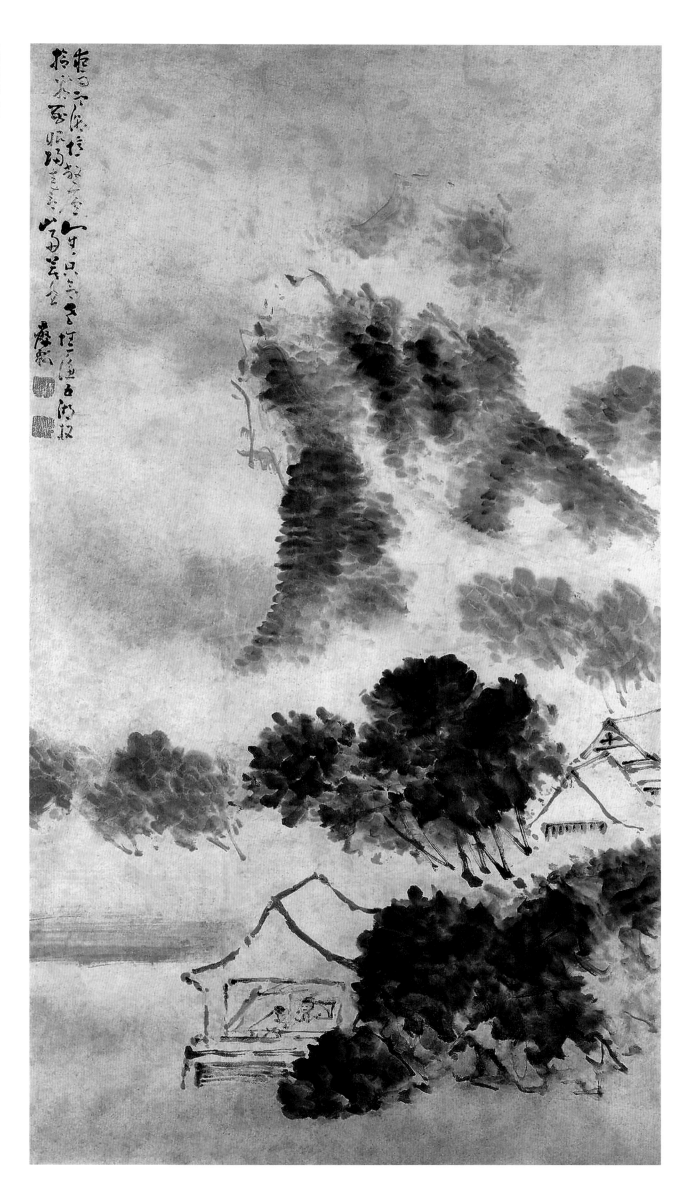

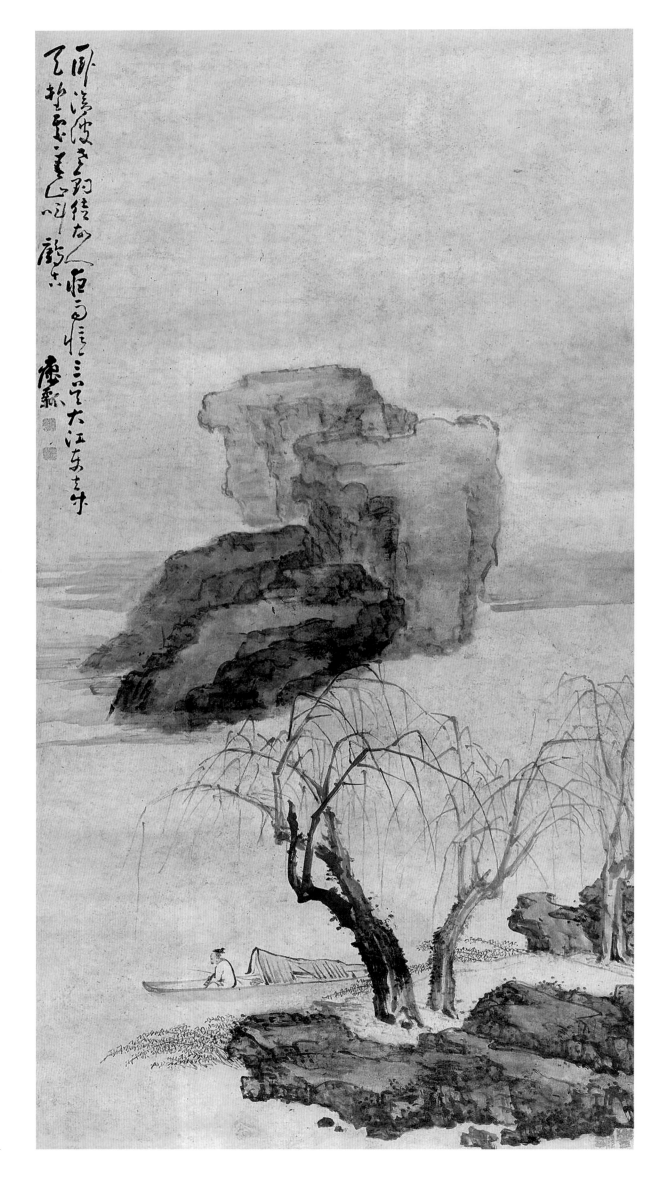

柳岸泊钓图

轴　纸本　水墨设色　年代不详

164.5cm×85cm

翰海公司一九九八年秋拍会影印

款识：瘿瓢

钤印：黄慎（朱）、瘿瓢（白）

释文：一卧沧波老钓徒，故人夜雨忆三吴。大江东去成天堑，处处春山叫鹧鸪。

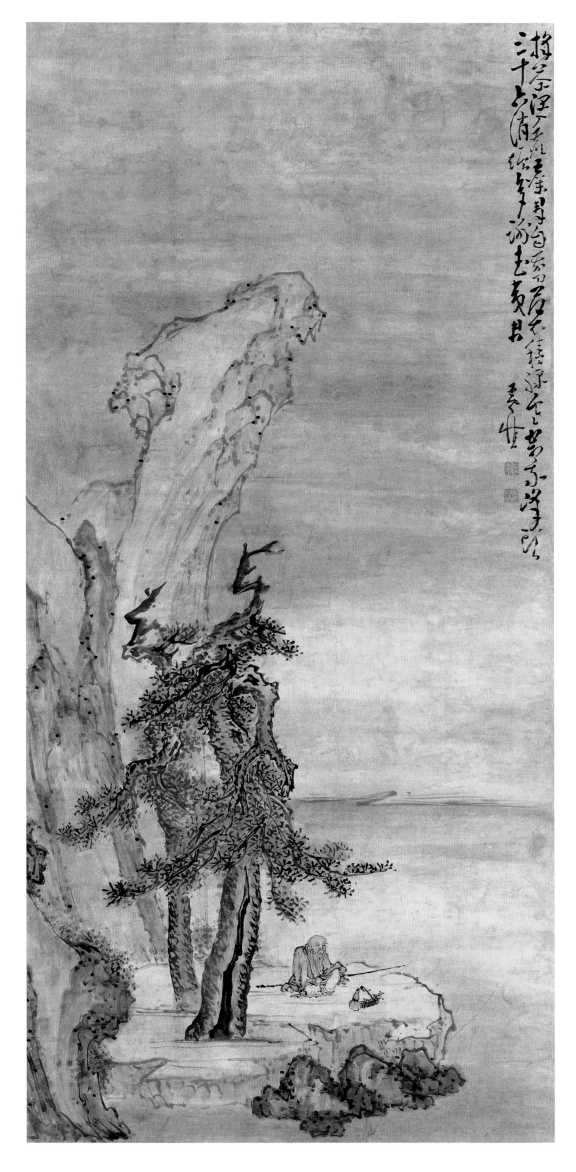

採茶坐憩图

轴　纸本　水墨设色　年代不详

131cm×59.7cm

款识：黄慎

钤印：黄慎（朱）、瘿瓢（白）

释文：采茶深入鹿麋群，自剪荷衣渍绿云。寄我峰头三十六，消烦多谢武夷君。

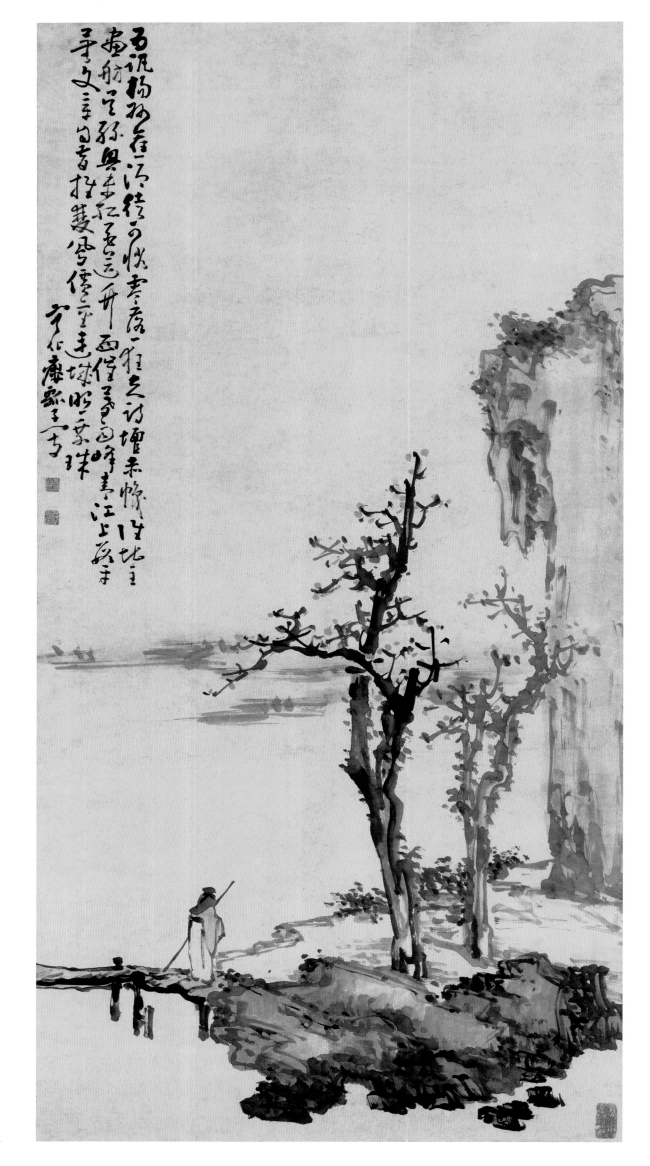

策杖访山友图

轴　纸本　水墨设色　年代不详

139.5cm×71cm

款识：宁化瘿瓢子写

钤印：黄慎（白）、恭寿（白）、嵩南旧草堂（白）

释文：为讯扬州旧酒徒，可怜零落一狂夫。诗坛赤帜谁堪主？画舫吴丝兴未红。花送竹西催暮雨，峰青江上数平芜。文章自昔推双凤，价重连城照乘珠。

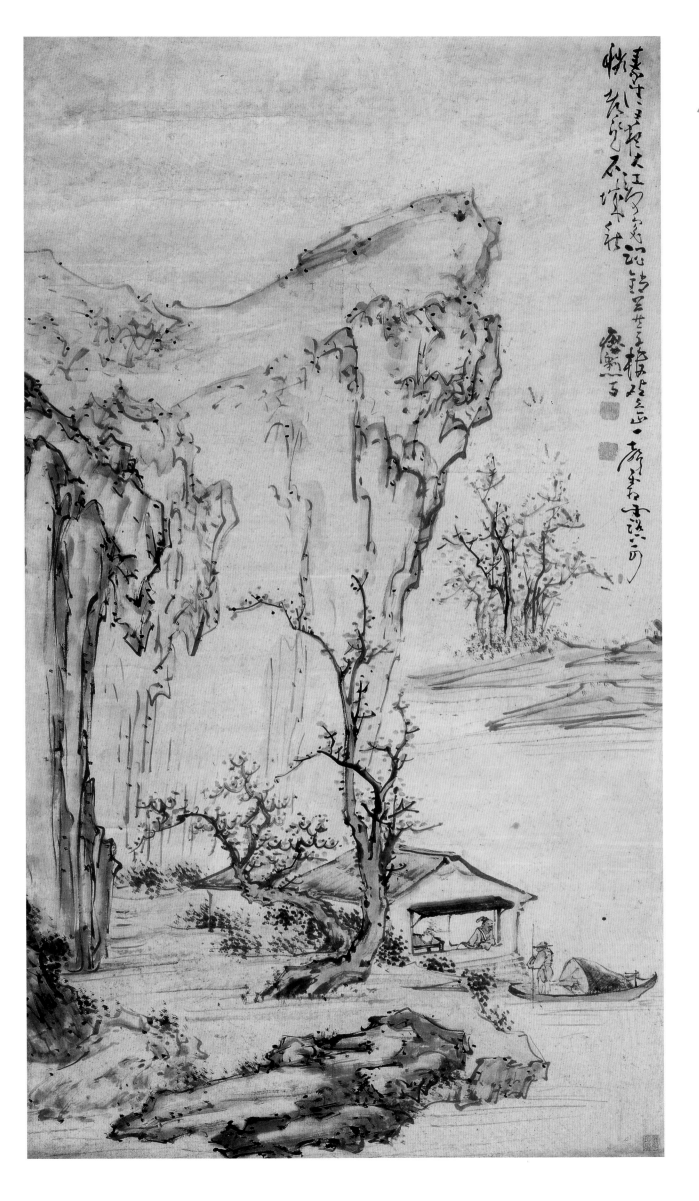

舣舟送酒图

大轴　纸本　水墨设色　年代不详

172.5cm×94.5cm

款识：瘿瓢写

钤印：黄慎（白）、瘿瓢（白）

释文：秦淮日夜大江流，何处魂消燕子楼。砧捣一声霜露下，可怜都作石城秋。

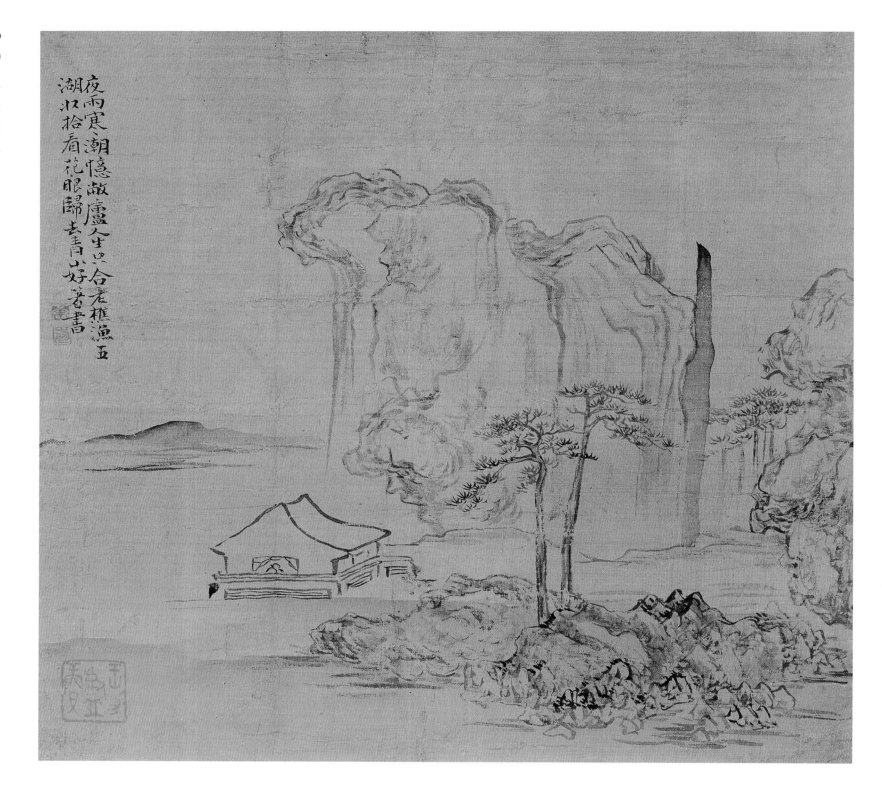

夜雨寒潮憶敝廬人生只合老樵漁五湖收拾看花眼歸去青山好著書

溪馆读书图

册　纸本　墨笔　年代不详

26.5cm×28.5cm

钤印：恭（白）、寿（朱）联珠印

释文：夜雨寒潮忆敝庐，人生只合老樵渔。

五湖收拾看花眼，归去青山好著书。

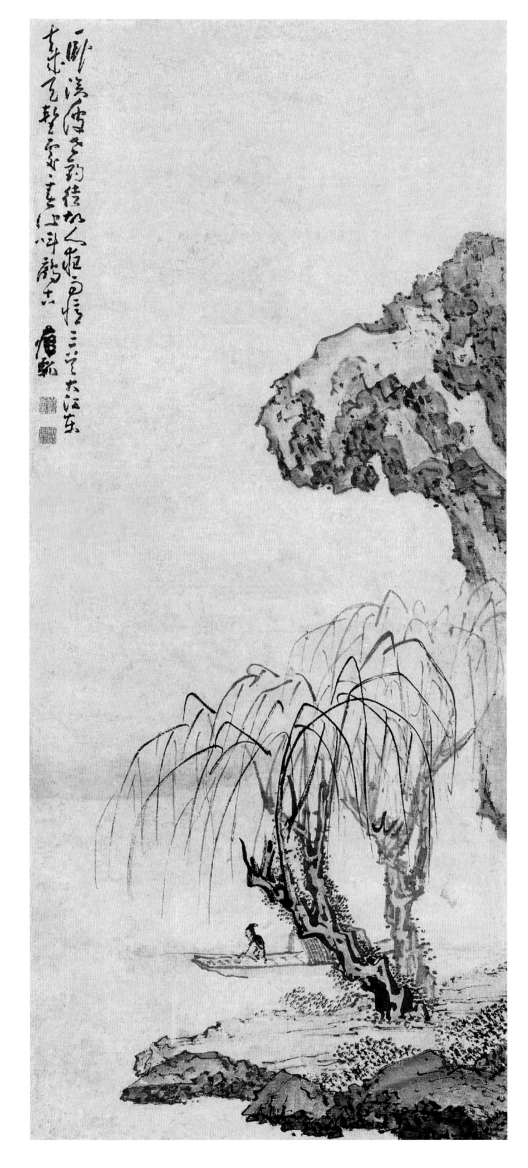

柳岸泊钓图

轴　纸本　水墨设色　年代不详

118cm×48.5cm

款识：瘿瓢

钤印：黄慎（朱）、瘿瓢（白）

释文：一卧沧波老钓徒，故人夜雨忆三吴。大江东去成天堑，处处青山叫鹧鸪。

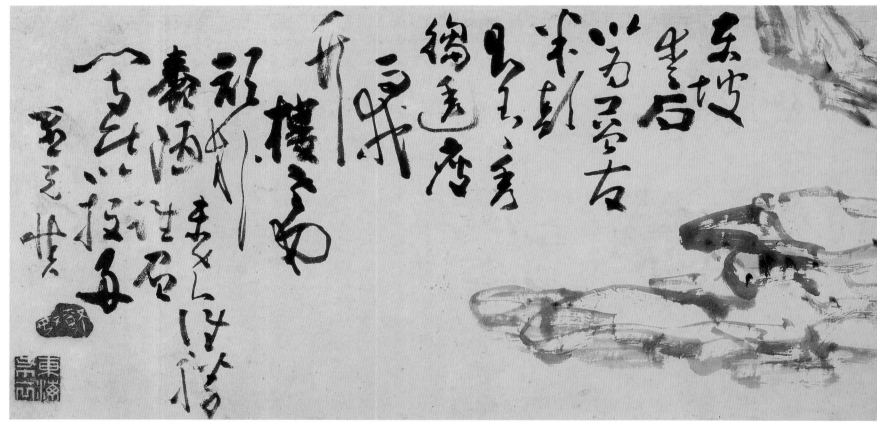

丑石图

卷　纸本　水墨设色　年代不详

30cm×138cm

款识：愚兄慎

钤印：斡（白）、奴（白）、东海布衣（白）

释文：东坡爱石，以为益友。米颠则有「秀、绉、透、瘦」。而我竹楼老弟「顽、朴、蠢、陋」。未知谁胜谁负？写此以投好。

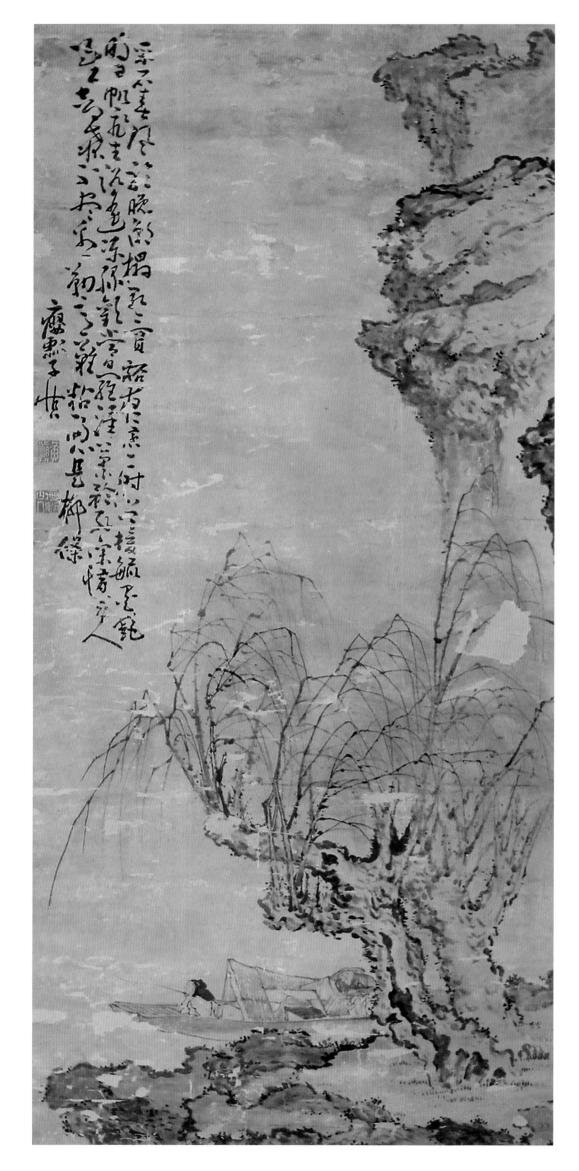

柳岸钓船图

轴　纸本　水墨设色　年代不详

140cm × 64cm

款识：瘿瓢子慎

钤印：黄慎（白）、瘿瓢山人（白）

释文：采石春风听晚潮。榻悬宾馆夜萧萧。一时酒暖繁花艳，明日帆飞去路遥。冻绿欢尝罗汉菜，矜红深惜美人蕉。却藏不尽殷勤意，难绾离心是柳条。

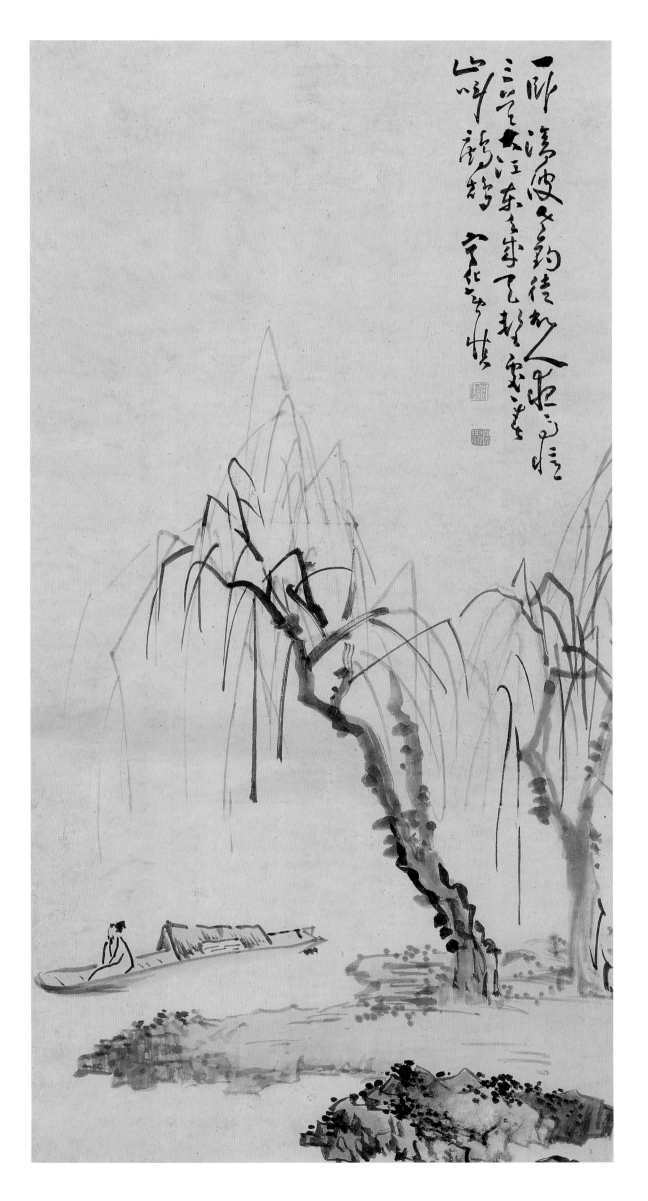

柳岸泊舟图

轴　纸本　水墨设色　年代不详

106.5cm×53.5cm

南京市文物公司旧藏

款识：宁化黄慎

钤印：黄慎（朱）、瘿瓢（白）

释文：一卧沧波老钓徒，故人夜雨忆三吴。大江东去成天堑，处处春山叫鹧鸪。

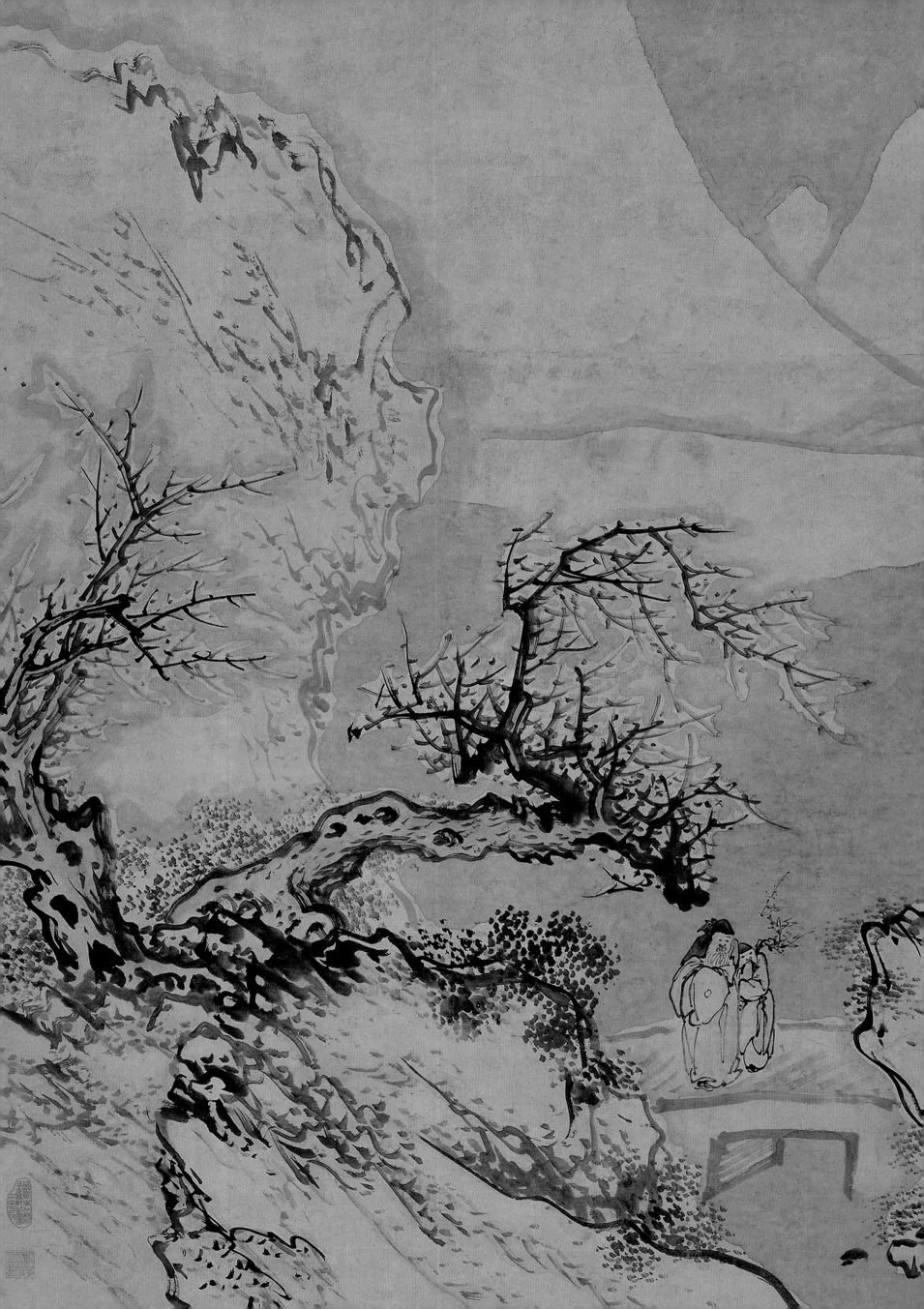

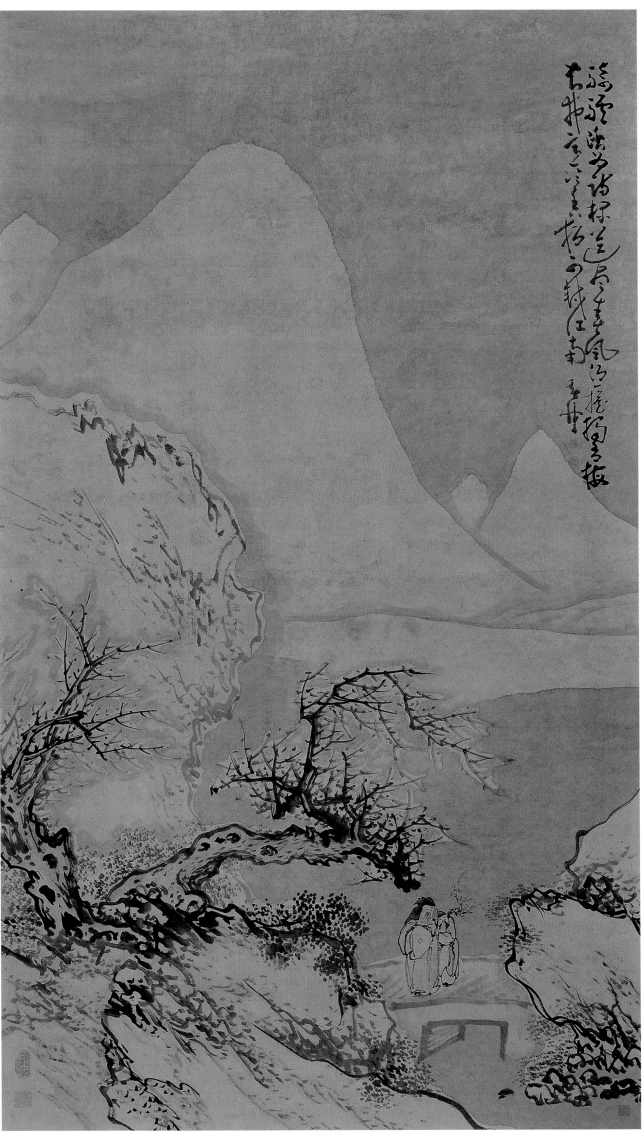

踏雪寻梅图

轴　纸本　水墨　年代不详

166.5cm×91cm

款识：黄慎

钤印：黄慎（朱）、瘿瓢（白）

释文：骑驴踏雪为诗探，送尽春风酒一瓢。独有梅花知我意，冷香犹可较江南。

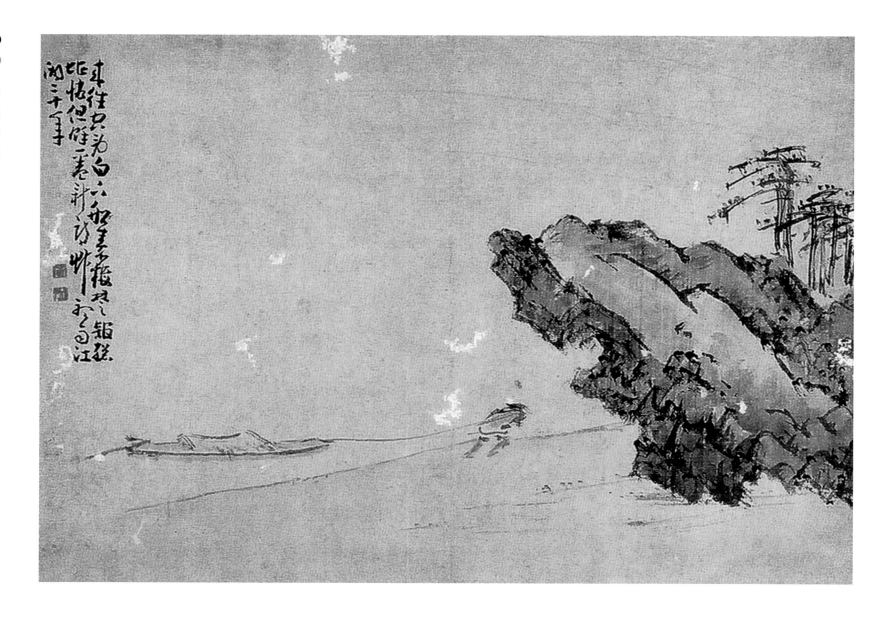

缚舟图

册　纸本　水墨设色　年代不详

23cm×33cm

钤印：黄（白）、慎（白）联珠印

释文：来往空劳白下船，秦楼楚馆总堪怜。
但余一卷新诗草，听雨江湖二十年。

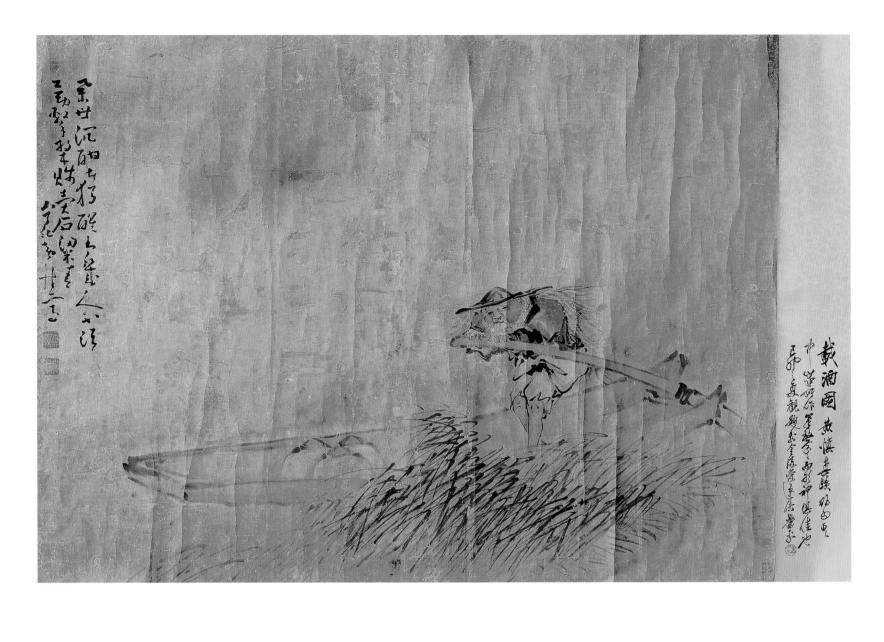

载酒图 黄慎画题的句更中落研作筆墨苍劲而神傳佳也乙丑之夏观颖志金陵堂达康堂书

扁舟送酒图

横轴　纸本　设色　年代不详

88cm×115cm

款识：宁化黄慎写

钤印：黄慎（白）、瘿瓢（白）

释文：举世沉酣者，独醒有几人？

不须勤击桨，贱卖石梁春。

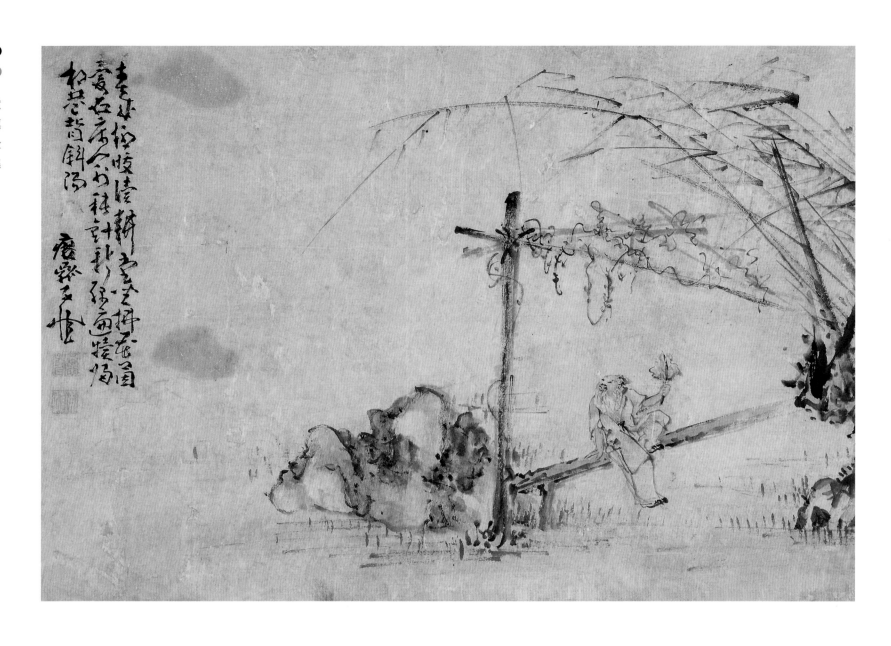

豆棚纳凉图

横幅　纸本　设色　年代不详

28cm×39.5cm

款识：瘿瓢子慎

钤印：恭寿（朱）、黄慎（白）

释文：春来柳暖读耕堂，坐拂花茵爱石床。
门外秧针新绿遍，犊归村巷背斜阳。

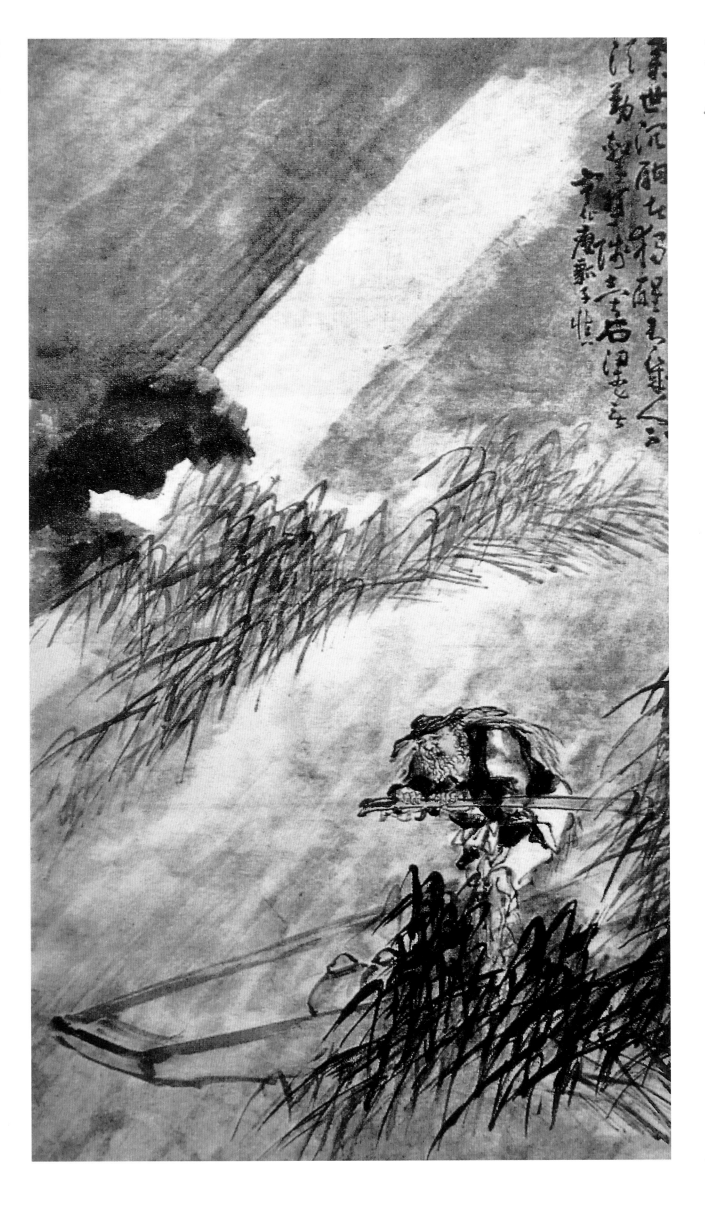

雷雨归舟图

轴　纸本　淡色　年代不详

美国纽约，佳士得拍卖公司影印

款识：宁化瘿瓢子慎

钤印：黄慎（白）、瘿瓢山人（白）

释文：举世沉酣者，独醒有几人？不须勤击桨，贱卖石梁春。

图引

P3
写生山水册（十二帧之一）
——江干晓雾图
20cm×14cm

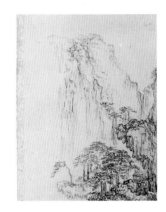

P5
写生山水册（十二帧之六）
——山谷精舍图
20cm×14cm

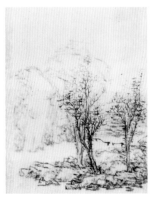

P3
写生山水册（十二帧之二）
——寒林秋涧图
20cm×14cm

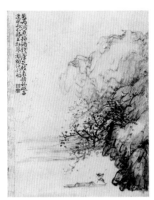

P6
写生山水册（十二帧之七）
——岩麓泊舟图
20cm×14cm

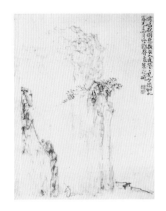

P4
写生山水册（十二帧之三）
——策杖山行图
20cm×14cm

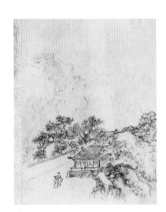

P6
写生山水册（十二帧之八）
——萧寺步月图
20cm×14cm

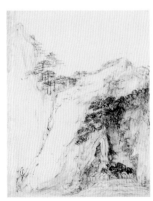

P4
写生山水册（十二帧之四）
——杖屦登山图
20cm×14cm

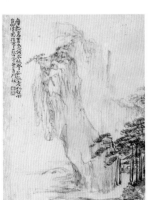

P7
写生山水册（十二帧之九）
——松阴书屋图
20cm×14cm

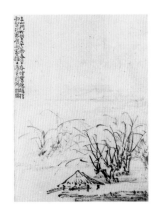

P5
写生山水册（十二帧之五）
——茅亭野渚图
20cm×14cm

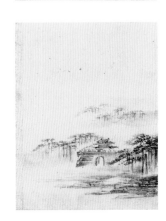

P7
写生山水册（十二帧之十）
——江城晓色图
20cm×14cm

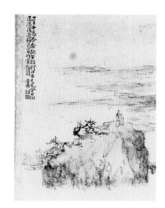

P8
写生山水册（十二帧之十一）
——梅冈话旧图
20cm×14cm

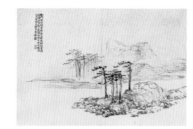

P13
溪山秋树图
31cm×43.5cm

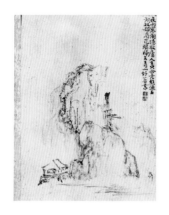

P8
写生山水册（十二帧之十二）
——归隐故庐图
20cm×14cm

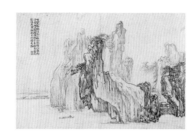

P14
舟行小姑山图
31cm×43.5cm

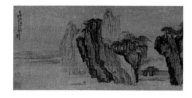

P9
行舟浔阳城图
30.8cm×59.5cm

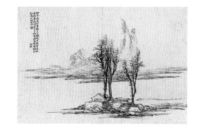

P15
溪山别馆图
31cm×43.5cm

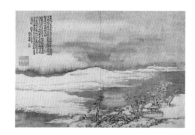

P11
江村雪霁图
31cm×43.5cm

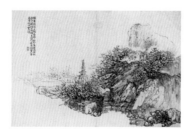

P16
溪山古村图
31cm×43.5cm

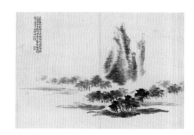

P12
江城烟雨图
31cm×43.5cm

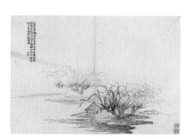

P18
柳溪古亭图
31cm×43.5cm

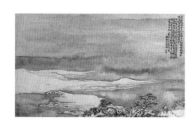

P19
驴雪行旅图
27.9cm×44.5cm

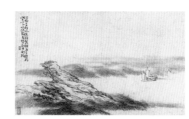

P25
鄱湖飞帆图
27.9cm×44.5cm

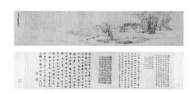

P21
杨柳庄院图
（又名《柳坞图》）
31.3cm×150cm

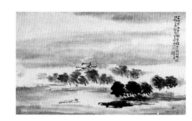

P26
风雨行舟图
27.9cm×44.5cm

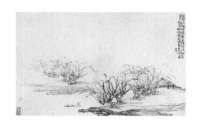

P22
柳溪行舟图
27.9cm×44.5cm

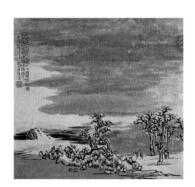

P28
雪溪策驴图
32.1cm×32.2cm

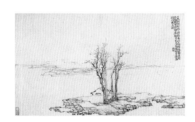

P23
溪亭秋树图
27.9cm×44.5cm

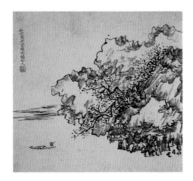

P29
山楼候棹图
32.1cm×32.2cm

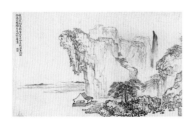

P24
溪山别馆图
27.9cm×44.5cm

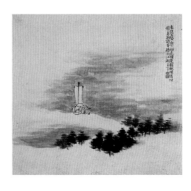

P30
孤帆烟雨图
32.1cm×32.2cm

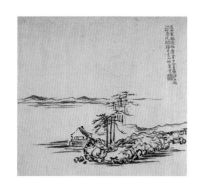

P31
溪亭憩望图
32.1cm×32.2cm

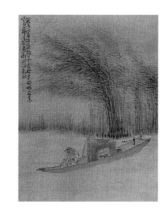

P36
苇溪钓舟图
33.5cm×24cm

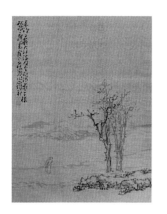

P32
秋江徙倚图
33.5cm×24cm

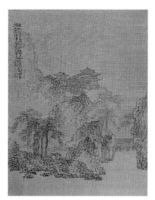

P37
南朝古刹图
33.5cm×24cm

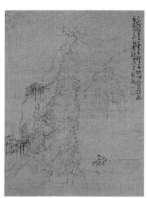

P33
湖畔策驴图
33.5cm×24cm

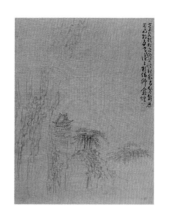

P38
秋山古寺图
33.5cm×24cm

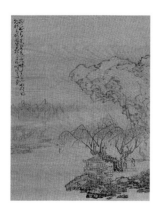

P34
白门春思图
33.5cm×24cm

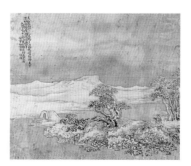

P39
驴雪行旅图
30cm×33cm

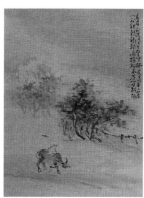

P35
夕阳归牧图
33.5cm×24cm

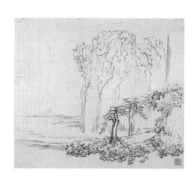

P40
溪山坐眺图
24cm×26.5cm

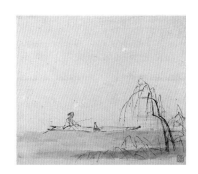

P41
柳溪钓舟图
24cm×26.5cm

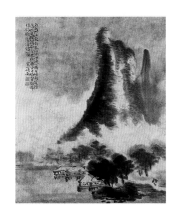

P49
寒山峡雨图
39.5cm×29.5cm

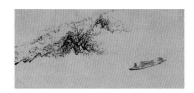

P42
山溪行舟图
23.1cm×48.1cm

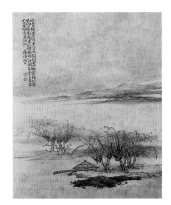

P50
广陵湖上图
39.5cm×29.5cm

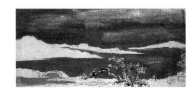

P43
雪溪策驴图
23.1cm×48.1cm

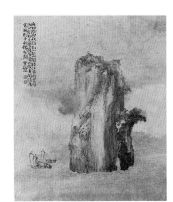

P51
登小姑山图
39.5cm×29.5cm

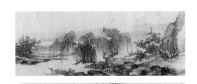

P46
桃柳春江图

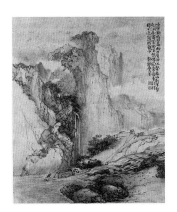

P52
赣滩叠翠图
39.5cm×29.5cm

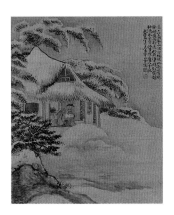

P48
雪窗四望图
41.5cm×32.5cm

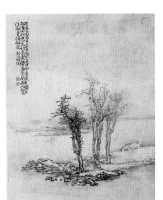

P53
秋日蛟湖图
39.5cm×29.5cm

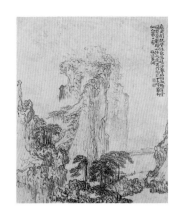

P54
梅川翠洞图
39.5cm×29.5cm

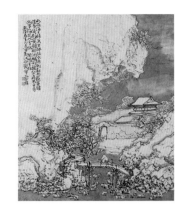

P59
闽峤雪梅图
39.5cm×29.5cm

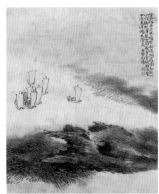

P55
舟发鄱阳图
39.5cm×29.5cm

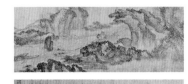

P61
九泷绎舟图
40cm×198cm

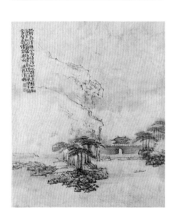

P56
过彭泽县图
39.5cm×29.5cm

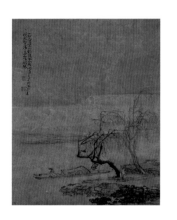

P62
柳溪行舟
36.9cm×28.4cm

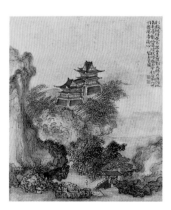

P57
望玉皇阁图
39.5cm×29.5cm

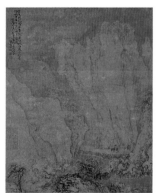

P63
栈道行旅图
36.9cm×28.4cm

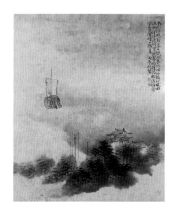

P58
湖亭晓望图
39.5cm×29.5cm

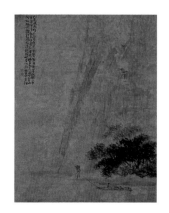

P65
九泷绎舟图
36.9cm×28.4cm

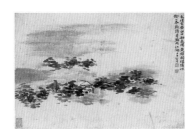

P66
风雨江城图
22.5cm×31.7cm

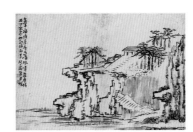

P67
高冈别馆图
22.5cm×31.7cm

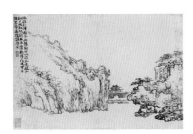

P66
溢城临江图
22.5cm×31.7cm

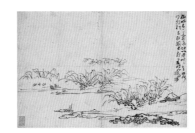

P67
郊原野渡图
22.5cm×31.7cm

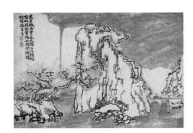

P66
驴雪探梅图
22.5cm×31.7cm

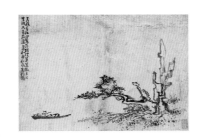

P67
秋江钓舟图
22.5cm×31.7cm

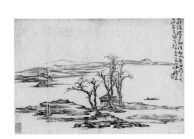

P66
春江古树图
22.5cm×31.7cm

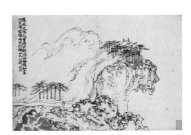

P68
深山古刹图
22.5cm×31.7cm

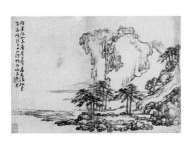

P67
荒山野水图
22.5cm×31.7cm

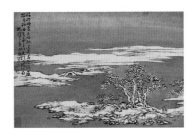

P69
驴雪行旅图
22.5cm×31.7cm

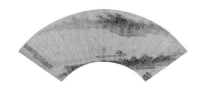

P71
苇岸酒船图
15.7cm×50cm

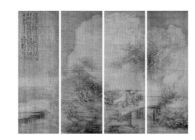

P78
雪骑探梅图
127cm×41cm×4

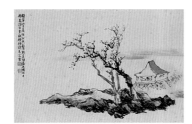

P72
秋溪别馆图
28.5cm×40.5cm

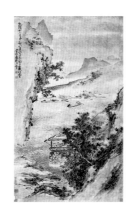

P80
溪馆候客图
183cm×101cm

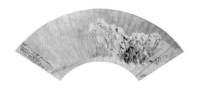

P73
九泷缂舟图

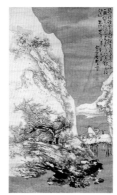

P81
驴雪探梅图
194.5cm×106cm

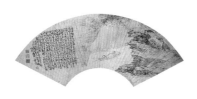

P75
九泷缂舟图

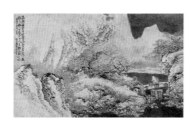

P82
驴雪探梅图
100cm×156.9cm

P77
万安桥图
17.6cm×53.5cm

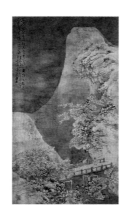

P83
驴雪探梅图
194.5cm×106cm

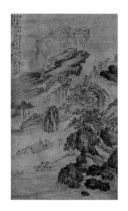

P85
九泷缂舟图
168cm×92cm

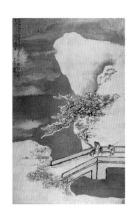

P93
踏雪寻梅图
192cm×112cm

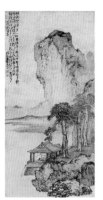

P87
蛟湖读书图
242.4cm×113.2cm

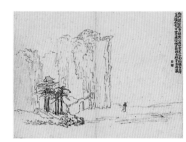

P94
松门石镜图
24.5cm×31.5cm

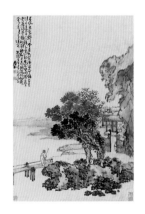

P89
江墅访友图
95.5cm×60.3cm

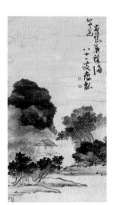

P95
亭树惊风图
100cm×61cm

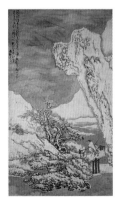

P90
驴雪探梅图
170.7cm×91cm

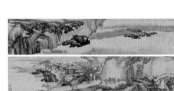

P100
桃花源图
38cm×394cm

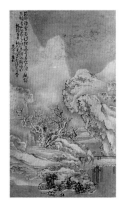

P91
驴雪探梅图
158cm×89cm

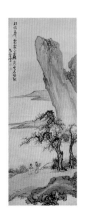

P101
石城秋色图
123.5cm×45cm

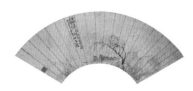

P102
柳溪泊钓图

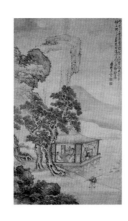

P109
湖亭秋兴图
181cm×102cm

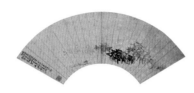

P103
春江行舟图

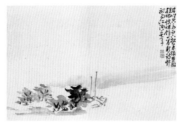

P110
江干泊舟图
23.7cm×34.7cm

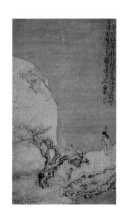

P104
雪郊探梅图
109cm×58cm

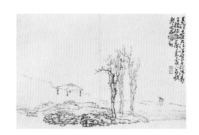

P111
溪亭秋树图
23.7cm×34.7cm

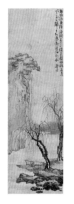

P105
柳岸泊舟图
203cm×59cm

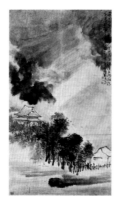

P112
夜雨寒潮图
183cm×96.3cm

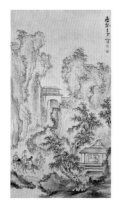

P107
携琴访友图
168cm×88.5cm

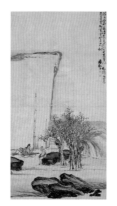

P113
山谷听琴图
163cm×82cm

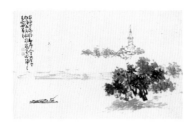

P114
山溪行舟图
22.5cm×34.5cm

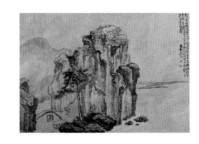

P119
松门石镜图
87.2cm×110.9cm

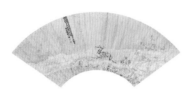

P115
踏雪寻梅图
17.5cm×49.5cm

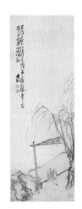

P120
豆棚纳凉图

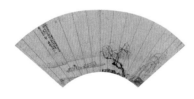

P116
柳溪泛舟图
19.3cm×50.5cm

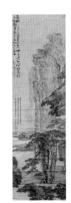

P121
听泉看山图

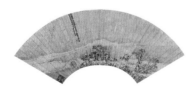

P117
驴雪探梅图
17.5cm×52.5cm

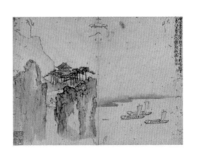

P123
山阁江帆图

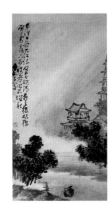

P118
燕子楼图
100.3cm×47.8cm

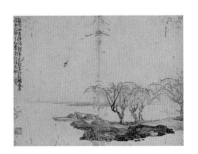

P124
柳岸泊钓图

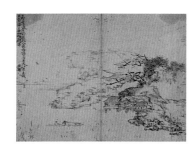

P126
棹舟买醉图

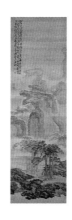

P135
云崖松泉图
174.5cm×50.5cm

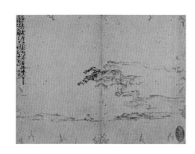

P128
坐看晴山图

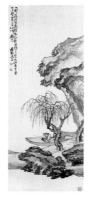

P136
柳岸泊钓图
136.9cm×63.7cm

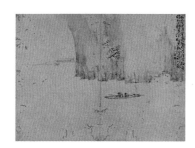

P130
行舟垂钓图

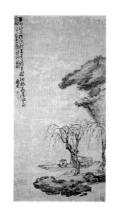

P137
春江垂钓图
136.9cm×63.7cm

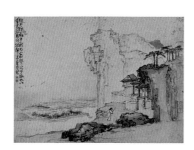

P132
山庄访友图

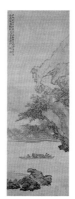

P138
篷窗看山图
153.5cm×49cm

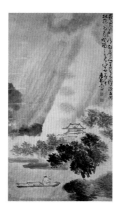

P134
夜雨归渔图
165.9cm×89cm

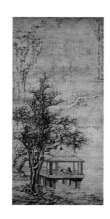

P139
湖亭共话图
161cm×75cm

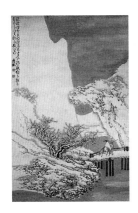

P141
驴雪探梅图
189cm×115cm

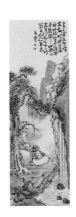

P146
听涛观瀑图
130.5cm×41cm

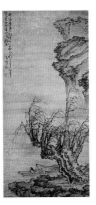

P142
柳溪春泛图
167cm×75cm

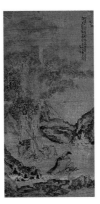

P147
松林论道图
135cm×63cm

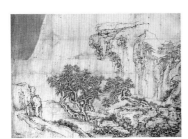

P143
溪山行旅图
135cm×170cm

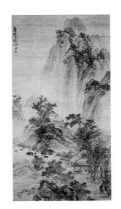

P148
溪山幽居图
175cm×89cm

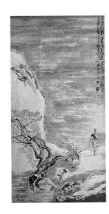

P144
雪天赏梅鹤图
98cm×48cm

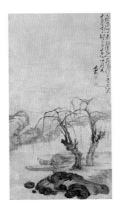

P149
柳岸渔话图
168.6cm×90.2cm

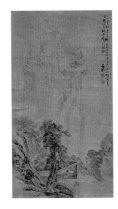

P145
山亭听涛图
145cm×75cm

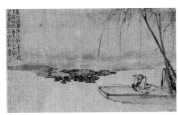

P150
柳滩泊钓图
76cm×120cm

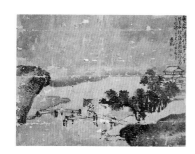

P151
雨夜归人图
88cm×109cm

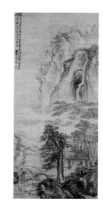

P156
山亭坐憩图
235.5cm×102cm

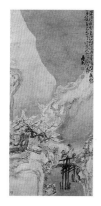

P152
驴雪探梅图
157cm×68.5cm

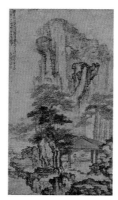

P157
山亭观景图
169cm×87cm

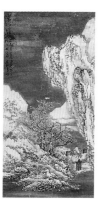

P153
驴雪探梅图
130cm×63cm

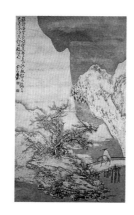

P158
驴雪探梅图
188.5cm×107.5cm

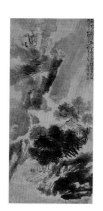

P154
雨夜归渔图
235cm×102cm

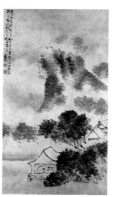

P159
溪馆夜雨图
156.5cm×85cm

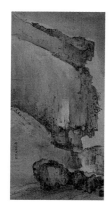

P155
壁立千仞图
53cm×26cm

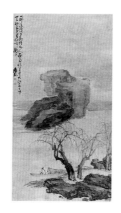

P160
柳岸泊钓图
164.5cm×85cm

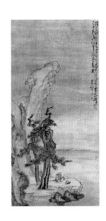

P161
採茶坐憩图
131cm×59.7cm

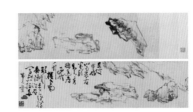

P167
丑石图
30cm×138cm

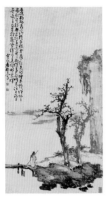

P162
策杖访山友图
139.5cm×71cm

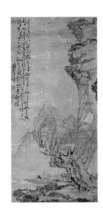

P168
柳岸钓船图
140cm×64cm

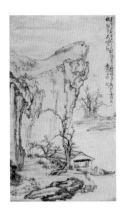

P163
舣舟送酒图
172.5cm×94.5cm

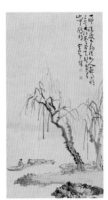

P169
柳岸泊舟图
106.5cm×53.5cm

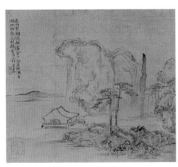

P164
溪馆读书图
26.5cm×28.5cm

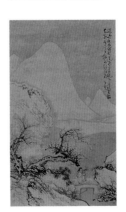

P171
踏雪寻梅图
166.5cm×91cm

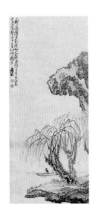

P165
柳岸泊钓图
118cm×48.5cm

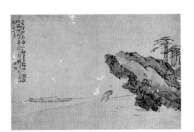

P172
缚舟图
23cm×33cm

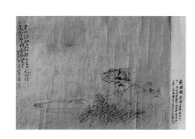

P173
扁舟送酒图
88cm×115cm

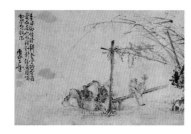

P174
豆棚纳凉图
28cm×39.5cm

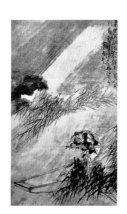

P175
雷雨归舟图